我們的 ——————————————— 電影神話

THE

LOVE

文
陳
煒
智

ETERNE

梁山伯與祝英台

目次

寫在前面——
彩虹萬里百花開

006

《梁山伯與祝英台》
是屬於我們的電影神話。

香港邵氏公司出品的《梁山伯與祝英台》1963 年 4 月起先後在香港、台灣、星馬等地上映。它在台北以及全台各地創下的驚人賣座紀錄，改寫了整個華語電影產業的發展進程。我們若因這段歷史為這部電影冠上一個「神話」的傳奇頭銜，想來並不為過。

1988 年，邵氏《梁山伯與祝英台》第九度在台灣大規模商業發行，之後，這部銀幕經典，伴隨它的創作軌跡，以及曾經震動整個華人文化圈的巨大影響，漸漸化為銀海裡的星屑塵埃，然而就在它即將隨風消逝的關鍵時候，整個電影產業跨步邁入數位年代。數位化之後的《梁祝》便再以影展特別放映之姿，重現銀幕、後來更有影音光碟、串流平台，不但延續了它的藝術生命，更使它得以繼續累積傳奇的光環，持續吸引慕名而來、意欲一探究竟的新生代觀眾。

神話不就是這樣形成的嗎？先有震撼當世的事蹟，進而一傳十，十傳百，久而久之，代代相傳。

多次搬上電影銀幕

「梁山伯與祝英台」的故事與「孟姜女萬里長城」、「白蛇傳」、「牛郎織女」並稱為中華文化裡的「四大傳奇」。在華語電影的發展歷程中，也一再被不同世代的電影工作者搬上銀幕。

1926 年，邵氏娛樂王朝在上海設立的天一公司推出《梁祝痛史》，由邵氏兄弟中的長兄邵醉翁親自執導，金玉如飾演梁山伯，胡蝶飾演祝英台。這部自題為「稗史影片」的《梁祝痛史》，算是邵氏昆仲在上海娛樂圈奠基立業的重要作品，與之齊名的尚有《義妖白蛇傳》等名片。

這類「稗史」電影並非「正史」。它以歷史故事、古典傳奇為核心，自由詮釋，發之為奇想，頗得小市民的歡喜。根據現存劇照及文獻，《梁

祝痛史》劇中人物身著民初造型，並非我們想像中的「古裝片」。至於它是否與同時期問世的古典題材、時裝新釋電影（如《紅樓夢》等等），有異曲同工之妙，尚待影史專家進一步解讀。

進入有聲電影年代，古裝片在抗戰之初「孤島上海」大行其道，電影大王張善琨以麾下「中國聯美影片公司」為出品單位，在1940年推出岳楓編導的《梁山伯與祝英台》。古典美人張翠紅飾祝英台，袖珍小生顧也魯飾梁山伯，電影歌曲包括〈懷春曲〉、〈相思曲〉、〈長亭十送〉等等，由黃嘉謨撰詞、黎錦光譜曲；片中尚有韓蘭根飾四九、嚴化飾馬文才，整體卡司並不弱。

戰後，張善琨千山萬水來到香港，先隱身幕後，協助李祖永建置永華影業，後轉身創辦長城影業，推動攝製彩色片，最早開拍的劇情長片有兩部，一是胡蝶主演的「鎖麟囊」故事，片名為《錦繡天堂》，另一則是王丹鳳、韓非合演的「梁祝」故事，

片名為《瑤池鴛鴦》，由程步高導演，陶秦編劇。

相較之下，1926年的版本加入新時代背景，又有惡霸橫行、打抱不平的故事元素。1940年的版本則將故事時間設定在唐代，以科舉為山伯等士子主要的求學動機。1949年拍攝，後於1951年在各地公映的《瑤池鴛鴦》，則將故事格局拉至皇朝廟堂之上，加入天子賜婚馬家，英台不得不從的情節。

1954年問世、中國大陸名震一時的彩色片《梁山伯與祝英台》也是擲地有聲的超級名作。這部戲曲片精心保存了越劇舞台表演元素，由范瑞娟飾演梁山伯，袁雪芬飾演祝英台，不但席捲大江南北，且由香港向海外開拓市場，前進南洋，轟動各地。

「梁祝」身為「四大傳奇」之一，舉凡粵語片、廈語片、潮語片、台語片——統統都拍過「梁祝」，而且拍過不只一次，演出者也不乏一代名伶。比如李鐵導演、任劍輝和芳艷

芬合演的彩色粵劇電影《梁祝恨史》便曾廣受歡迎；李泉溪導演、美都歌劇團的彩色歌仔戲電影《三伯英台》也在台灣影壇留下一筆醒目的紀錄。

1962年的夏秋之交，香港兩大製片勢力——邵氏和電懋之間的《梁祝》雙包競拍，是本書記述、評論的重點。邵氏李翰祥導演版本與電懋／國泰的嚴俊導演版本，於此際兩相對決，前者不但大勝，且完全扭轉華語影史的發展，後者則在首映之後浮沉銀海，至今失傳。

1994年，徐克導演新拍《梁祝》，以偶像明星為號召，主打時代笑料、青春詮釋。2003年則有上海美術電影製片廠和台灣的中影公司合作動畫長片《蝴蝶夢》，蕭亞軒的梁山伯、劉若英的祝英台，本土綜藝天王吳宗憲是馬文才，也是全片主述者。來到2008年，又有別名叫《劍蝶》的《武俠梁祝》，以梁祝的故事原型發散聯想成武俠版本的梁祝故事，與當年天一公司的「稗史」《梁祝痛史》相較起來，不知何者的奇想幅度更大。

那麼多的《梁祝》，那麼多次搬上銀幕——本書試圖想探究的便是「為什麼」——為什麼1963年公映的邵氏出品、李翰祥導演《梁山伯與祝英台》，會成為改寫電影歷史的關鍵作品？

從這條「梁祝改編」的脈絡來看，「題材」應該不是它最主要的原因。這則電影神話的形成，在「四大民間傳奇」的原始故事加持之下，應該有別的因素，有別的催化，才造成了這樣全方位的「現象級」巨變。

單就台灣而言，整個電影產業有太多面向被這部《梁祝》重新定義。它就像一次巨大的海嘯，能量在持續行進中不斷累積，餘波蕩漾幾千幾萬里。

所以，為什麼？為什麼是這部電影？為什麼在這個時間點？為什麼會形成如此驚人的結果？

古典美的啟發

1982年的夏天，7月底、8月初的一個週末下午，筆者第一次走進戲院親炙《梁祝》風采。

遠遠還在戲院對街時，就已經聽到樂聲大作，小小年紀，心急如焚，催著家人再快一點！來不及了！買好戲票摸黑入場，一邊尋找座位，片頭字幕的水墨人像便同時一幅幅飛入眼簾，伴著化蝶舞曲的曼妙樂聲，竹笛、拱橋、喧天鑼鼓、陽關大道，鏡頭流轉間，早已將我一口氣吸入那個令人驚詫的古典世界。

只見一個周身銀白、美若天仙的古裝女子出現在畫閣欄前，幽幽的女聲吟唱襯在背景。

「這個是祝英台？」我輕聲問道。
家人回答：「樂蒂」。

好多好多年之後，想起這段往事，筆者突然驚覺──這會不會也是當年的觀眾第一次看到《梁祝》時的震撼？

文化的深度、典雅的氣韻，電影才開始，筆者已經能明顯感覺到它和我們習慣的其他影片，有很大的不同。

梁兄哥凌波在1980年代仍然是形象鮮明的公眾人物。尤其對我們小孩子來說，每次見她在公開場合露面，舉手投足盡是超級巨星的丰采，彷彿整條銀河凝結成一個光源亮點，由她負責牽引，負責帶領，走到哪裡，微微一笑，就能拉開一天一地的宇宙光燦。

然而，初次見面的「樂蒂」還有「導演李翰祥」卻是既陌生又令人好奇、「曾經存在」而且「曾經偉大」的電影工作者。《梁祝》在我身上，活生生起了「銘印效應」，使我把那個美好的古典印象直接和這些元素連結在一起，旁及當時我已有記憶、已能辨認的凌波、邵氏，以及其他種種。

回到1963年的《梁祝》首映當下，有沒有可能，當年的台灣觀眾也形

成了一種獨特的「銘印效應」,而且對應上的是由全新發行策略力捧出來的「新星凌波」,從而掀起無與倫比的旋風,所向披靡?

這樣的假設和玄想,幾乎無從證實。但透過仔細閱讀當年的報章文獻,我們可以很清楚地發現,《梁祝》當年還「打中」了平時不看國語片的幾種觀眾組成。其中更有所謂「高級知識份子」、「社會菁英」、「意見領袖」,這群大教授、大學者,在沒有電影研究、電影評論的基礎之下,憑著對《梁祝》的衝動與熱愛,振筆疾書,各處發表。

電台、報館等先後舉辦《梁祝》座談會,大家討論《梁祝》、熱愛《梁祝》,政府要員點評《梁祝》,市井小民癡迷《梁祝》,《徵信新聞報》更開出重磅社論,針對《梁祝》現象深入剖析。

塵封在這些故紙舊堆裡的資訊,讓《梁祝》轟動台北、轟動台灣的文化面貌愈來愈清晰。它從原本只是一部商戰電影,到最後超越自己,形成完整的「文化現象」。

儒學及政治思想大師徐復觀、法學大家薩孟武,跨足美學領域,以千餘字宏文細評《梁祝》,徐文載於《徵信新聞報》,薩文載於《中央日報》,影響極其深遠。徐復觀稱《梁祝》將華語電影自「上海街堂文化」、「香港騎樓文化」中解放出來,以「面向故國山河的本來面目」打造出精緻且純淨的古典美感。薩孟武同樣給予至高佳評,稱其為「中國第一部好電影」。

不過,更值得注意的還是《徵信新聞報》在社論裡點出,觀眾不自覺將《梁祝》諸多元素和許多美麗的回憶連結在一起,故園景物,山河風貌等等。從這樣的說法繼續深思,該文觸及的思想核心,其實正是「文化原鄉」的銀幕再現。這層理解,也和邵氏、李翰祥等意欲在光影世界中打造出屬於東方文化、中華文化的美妙宇宙,不謀而合。

彩虹萬里百花開，蝴蝶雙雙對對來

撰作本書，算是一次階段性的探索總結。筆者於此試圖分析品味的，正是這部電影乃至於整個時代，美麗的要素、動人的原因。我衷心希望這部影片裡的點點滴滴，不僅只是一部老電影「前朝英雄」似的偉岸身影，或者，被當成操弄意識型態時的祭品。

《梁山伯與祝英台》當然值得傳代，當然值得不朽。

如果它還能帶給新生代觀眾、新生代創作者更多的啟發，也不枉五、六十年前，有一群電影人，兢兢業業把自己的聰明才智、心血、美感和品味，傾吐集結起來，完成了這部作品，在面對全球市場的產業策略當中，在東南亞華人世界的商戰競爭前線，這部作品因緣際會在台北、在台灣，意外發酵，成就了這段空前絕後的電影神話。

2021 年 4 月 24 日，我與出版社簽下合約，算算時間，正好是《梁山伯與祝英台》在台首映五十八年紀念。簽約時手上已累積不少散稿，整編刪修，擴增新寫，忙得不亦樂乎。

差不多一個星期左右，在 4 月 29 日，有幸應邀至台南藝術大學參加資深影評大師黃仁逝世一週年的紀念活動。想起 20 多年前初次向黃仁老師請教關於李翰祥導演的種種，年近古稀的他興奮地帶著我進到他堆滿資料的藏寶樓，半部華語電影史全都在他的頂樓加蓋屋簷之下。

他找出《西施》電影的特刊、《梁祝》的宣傳照，堅持要複印給我參考，他還翻到《梁祝》首映時台灣片商發出的幾頁新聞稿。黃仁老師在當年《梁祝》狂潮裡，是少數「逆風」的評論人，曾經對《梁祝》及整個爆紅的現象提出幾篇精采的針砭，談優點，也談缺點，立論公正，發人深省。

在那次紀念活動過程中，最重要的貴賓是年高德劭的李行導演。李行導演當時身體已經十分孱弱，依然

堅持兼程南下，親自在紀念會上侃侃而談，追憶他與黃仁超過一甲子的影劇情緣。

會後，我們參觀南藝大音像所黃仁老師的紀念書房。李行導演要我靠近他，我蹲在他輪椅前，他拉著我的手，諄諄說起幾年前我曾參與寫作的一本書，李導演回想起來，覺得甚為歡喜，正好遇見我，就當面嘉許幾句。他還問起我最近有什麼新的計劃。

「我正在寫一本關於《梁山伯與祝英台》的書，《梁祝》問世馬上就要滿60週年了！」我答道。

李行導演說，現在年輕的一輩可能已經不認識《梁祝》和李翰祥了。

他頓了一頓，稍稍加強了語氣：「你一定要好好寫。」

2021年8月，李行導演與世長辭，那次在台南是他生前最後一次的公開行程。

我特別想在這裡完整記述上面這段對話，因為，我希望能為李行導演，為我自己，也為那個已經逝去的電影年代，留一個永遠的紀念。

《梁祝》故事結束在雨過天青，彩虹萬里。而，打從1982年那個夏日的週末下午開始，每次走進戲院重會《梁祝》，幾乎總會遇到打雷下雨，戲院裡轟隆隆，戲院外也嘩啦啦。電影最後，彩蝶雙雙，走出戲院，迎接我們的也必然是雨霽之後的地朗天清。

走筆至此，耳邊響起李行導演的叮嚀，也響起《梁山伯與祝英台》最終的化蝶之歌，歌曲的第一句是這樣唱的：彩虹萬里百花開。

是為序。

陳煒智

2022年6月24日

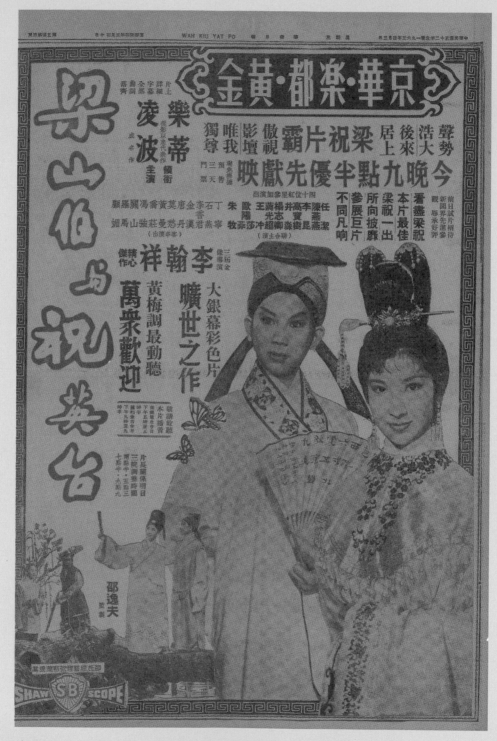

1963 年 4 月 3 日，《梁山伯與祝英台》於香港優先放映晚場，劉宇慶珍藏《華僑日報》全版廣告。

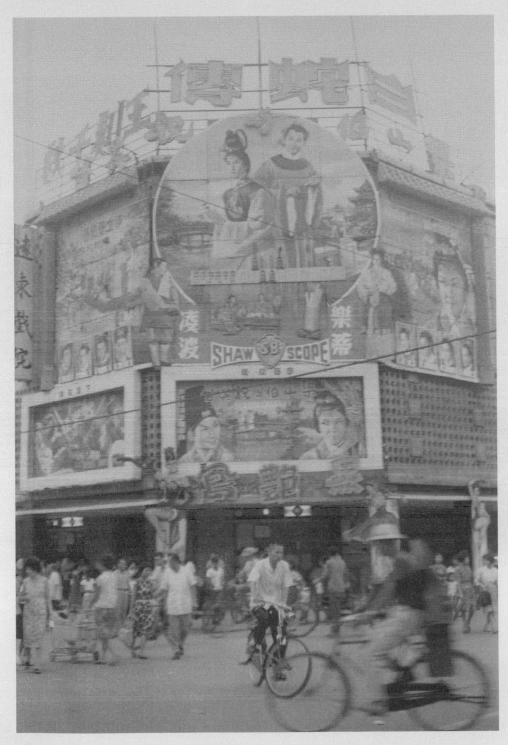

1963 年 5 月，《梁山伯與祝英台》已在台北掀起「現象級」之回響；圖為遠東戲院 5 月 15 日上映《梁祝》之盛況。圖片輯自《聯合新聞網》，原攝影者徐燦雄。

電影神話《梁山伯與祝英台》的影史意義——

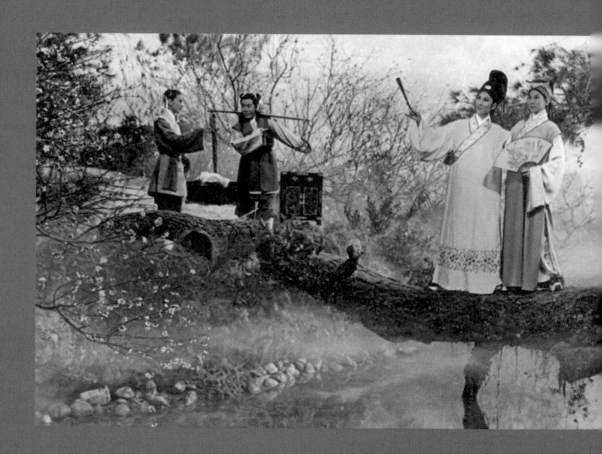

《梁山伯與祝英台》的發生，其實在
影史上找不到真正的「必然」意義。

它的本質原是華語電影界一場纏鬥約莫七年之久、
史詩級的商業競爭中，一枚小小的棋子。

但——因為天時、地利、人和，風雲際會，因緣巧
合，《梁祝》在 1962 年深秋突然之間成為萬眾矚目
的焦點，延至 1963 年春天，原以為這場風波就將收
息，卻又因台灣方面的票房反應及接連而起的產業
效益，不僅如同海嘯一般掀起萬丈波瀾，更深深撼動
華語影壇的版圖劃分，帶動各家影業公司的勢力消
長，從而影響由電影產業到大眾文化深層感知的全
盤布局。

回首當年，就在《梁祝》於台北首映的短短兩個月之
間，它從爆棚的賣座強片，搖身變成「現象級」的文
化指標，然後，成為所有人公認的「電影神話」。

要追溯這樁「電影神話」的起源，我們必須從 1950 年
代，邵氏、電懋這兩家電影公司的競爭開始說起。

《梁祝》——
開拍之前

邵氏集團與國泰集團在整個東南亞擁有極強大的發行渠道，構成無與倫比的戲院網絡。圖為邵氏旗下位於新加坡的首都戲院。黃漢民先生提供（From Wong Han Min's Collection）。

第一章
邵氏、電懋雙雄逐鹿

邵氏兄弟與國泰機構都是權傾一方的娛樂王朝。

邵氏自中國大陸南下香港、南洋，由電影製作而發行、經營戲院；國泰由深耕馬來超過半世紀的富豪家族創立，由戲院建設與經營，反推回發行，然後製片。二戰後，各自迅速發展，來到 1950 年代前期，雙方俱是已經掌握電影產業三大環節——「製作」、「發行」、「戲院映演」的「一條龍」龐大勢力。

兩個娛樂集團此時以馬來半島為主要發展場域，舉凡戲院門面的氣派、設備之精良，西洋片、巫語片、粵語片、國語片，大大小小每個環節，都可見到雙邊相互較勁。

1955 年，國泰機構正式在香港培養人才，並開拍國粵語片，來勢洶洶，製片經驗老到的邵氏反而招架不住，彼此之間的競爭迅速增溫，這其中，國語片又成為邵氏與國泰機構短兵相接的主要戰場。

THEATRE S'PORE.

關於邵氏兄弟的娛樂王國

邵氏家族系出浙江寧波，經商致富，弟兄姊妹數人，開枝散葉。1920年代中期，電影事業在華蒸騰興起，排行居長的邵醉翁創辦天一影業公司，以上海為基地；排行居次的邵邨人於香港主持「天一港廠」，在戲曲電影發展之初粵語發音的有聲電影；排行第三和第六是邵仁枚和邵逸夫，兄弟兩人先後辭別故里，下南洋求發展，以星馬為據點，成立「邵氏兄弟公司」，先作影片發行，繼之經營影院、遊藝場，進而逐步建立龐大的娛樂王國。

二戰後，邵醉翁已經淡出影壇，華人世界娛樂重心由上海南移至香港，星馬也逐漸取代中國大陸，成為華語電影——尤其香港出產的華語電影之重要發行市場。在此地，有三大電影發行勢力，分別是邵氏、陸氏以及何氏。

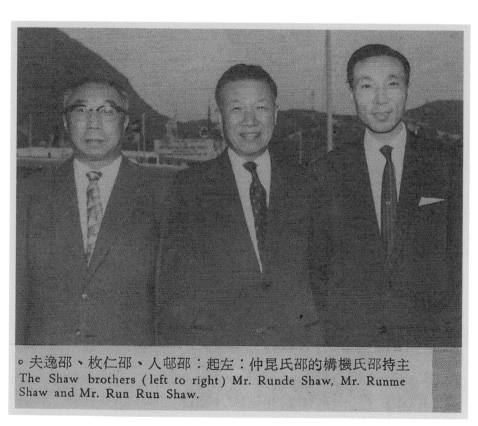

。夫逸邵、枚仁邵、人邨邵：起左：仲昆氏邵的構機氏邵持主
The Shaw brothers (left to right) Mr. Runde Shaw, Mr. Runme Shaw and Mr. Run Run Shaw.

蘇章愷提供，圖片輯自《南國電影》12期（1959年2月號）。

☞ 1958 年的年底，邵仁枚抵港，港久電影戲劇事業自由總會前往迎接。中排左起第五位為邵邨人，向右依序為邵仁枚、樂蒂、邵逸夫、林鳳，林鳳右方戴帽者為導演陶秦。前排左二、左三為趙雷、鄒文懷，最右為胡金銓。蘇章愷提供，圖片輯自《南國電影》12 期（1959 年 2 月號）。

何氏所指乃是光藝機構，投資者何啟榮兄弟為廣東大埔人，幼時赴星繼承父親的雜貨業致富後兼營戲院生意。邵氏、何氏及陸氏在 1950 年代先後在香港投資製片事業，穩定片源，成為生產、發行、上映三元合一的垂直整合，何氏以攝製粵語片為主力，邵氏及陸氏則兼治國語和粵語，之後漸漸以國語為主。

在 1950 年代初，邵氏的邨人、仁枚、逸夫等三兄弟，沿用舊時「前鋪後廠」的概念，把生產產品的「廠」設於香港，把販賣商品的「店鋪」分布於整個馬來半島，加上東馬、越南、泰國，擴及到整個東南亞，爾後更拓展至澳洲、北美等地。

換言之，位於香港的「邵氏製片廠」以邵邨人原有的「天一港廠」為基礎，無論它一度更名為南洋片廠，或者出售市區舊有地皮、改租華達、大觀等廠房設施，抑或後來在九龍半島清水灣大坑村開山整地，闢出全新天地，它的本質始終都是邵氏兄弟娛樂王國的「邵氏製片廠」，依照當時文字書寫習慣，也寫作「邵氏片場」。

邵氏與國泰在經營東南亞的馬來電影，亦有所成。邵氏旗下有「邵氏馬來片廠」（Malay Film Prodductions Ltd.）。蘇章愷提供，圖片輯自《南國電影》7 期（1958 年 6 月號）。

馬來亞文化堡壘．

An exterior view of Shaw's M. F. P. Ltd.
星洲邵氏製片廠外觀

邵氏製片廠概況

B字攝影棚　Sound stage B

C字攝影棚　Sound stage C

MALAY FILM PRODUCTIONS Ltd.

ELECTRICAL DEPARTMENT STAGE C

STAGE B

邵氏機構在新嘉坡建立的馬來亞製片廠，已有十九年歷史，在積年累月的不斷改進之下，它成爲了一座馬來亞文化的堅強堡壘。由於該廠規模宏大，設備完善，管理嚴密，出品影片都能達到國際水平，甚且曾被先進國家的製片人士目爲奇跡。歷年來，他們入選性的影片發展中，膺了上選的，計有：

一九五四年　「魔鬼的誘惑」獲第一屆東南亞電影節特別獎。

一九五五年　「馬六甲英雄傳」獲第二屆東南亞電影節最佳音樂獎。

一九五六年　「風雨殘花」獲第三屆亞洲影展之最佳男演員獎及最佳之童星獎。

一九五七年　「長屋」參加柏林影展，獲東方影片特別獎。

一九五八年　「魔窟仙踪」獲第五屆亞洲電影節最佳黑白片攝影獎。

查星洲邵氏製片廠創於一九三九年，在此十九年來除日軍佔領新嘉坡的時間一度停頓外，先後完成馬來亞語片百餘部，國語片五部，粵語片一部，翻譯版的馬來語片（由埃及、印度、菲律賓等國家的出品之片）數十部，年來出品影片幫着放映，不僅能供給邵氏在馬來亞的直屬及有關之數百家戲院放映，同時亦發行至印度尼西亞之廣大市場。

目前，該廠共有影棚四座，其它附屬建築物，計有辦事處、會客廳、試片室、儲片房、看光室、收音室、剪接室、化妝室、道具房、美工室、配音房、洗片房、印片房、佈景工場、大餐廳等等，佔地數十萬平方呎。另有演員宿舍三十八座，免費供給有合約之演員居住，種種設施，極有效率。計下該廠共有導演七人、編劇家四人，職工一百九十八人，男女演員九十餘人，歲月洗磨，每日分四組拍片。公司同人，上自當局，下至這個機構無時不在積極改進之中，無疑的，對這進步無已，他們將能拍製更高水準的影片，爲馬來亞在國際上爭取更大的光榮。圖爲該廠設備及工作情形一斑。

經過戰時及戰後的短暫沉潛，邵氏兄弟在1950年代初期重回娛樂產業，即以馬來半島做為它最重要的腹地，不但大興土木建設戲院，同時也攻城掠地，收購他人資產，在很短的時間內，便擁有號稱由百餘間戲院構成的發行網絡。

從經營的角度來思考，每一天的日進日出、每一週的起承轉合，這些「店鋪」、「店面」都得要有「商品」賣銷給觀眾，才是一門合情合理的生意，即所謂「show business」是也。一年算起來，至少需要數十部左右的「產品」——不論是電影、歌舞節目、戲劇演出——方能支撐如此龐大的需求。

再進一步細想，有了「廠」也有了「鋪」，邵氏集團「掌櫃的」要坐在哪裡？

整個娛樂王國——至少自1950年代初期一直到1960年代中後期——它的決策中樞都位於新加坡。

不僅如此，當時在尚未獨立的「星洲」也設有馬來片廠，拍攝巫語片，連同香港製片廠粵語組的出品，以及旗下院線兼營的廈語片放映，加上西片、日片、印度片等等，在「國語電影」之外，開出多元文化的美麗光譜。

此為後話，離題太遠，我們回來續談邵氏集團的最大對手——國泰機構。

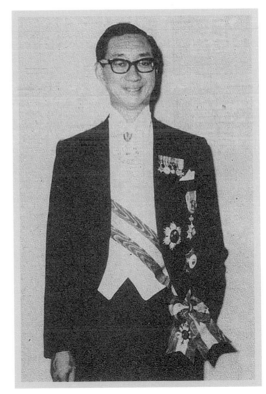

國泰集團的總裁陸運濤先生，曾 ☞ 得拿督稱號。輯自《國際電影》120期(1965年11月號)作者提供。

陸氏長年深耕星馬

要談國泰機構，必須從長年深耕馬來半島的陸氏家族說起。

陸佑先生本姓黃，原籍廣東，兒時在陸姓財主家中當童工時改姓，十九世紀中業南渡星馬，以「契約華工」（俗稱『豬仔』）的身份擔任雜役，爾後白手起家，在十九世紀末，陸氏已是馬來半島的錫礦大王、橡膠大王、金融大王，家底財富雄霸一方。

陸佑第四任妻子林淑佳生有一子二女，陸運濤是她的獨子，陸佑逝世時陸運濤年僅兩歲。他少年時即赴歐洲，1935年陸夫人與年方弱冠、尚在求學的陸運濤聯名創立聯合戲院有限公司（Associated Theatres Ltd.），於吉隆坡興建Pavilion戲院，推出首輪好萊塢西片。次（1936）年，集團規劃的另一間旗艦戲院於新加坡奠基，1939年完工揭幕，名為國泰（Cathay Cinema）戲院，它後方的國泰大樓（Cathay Building）也告落成，在當時是為東南亞第一高樓。

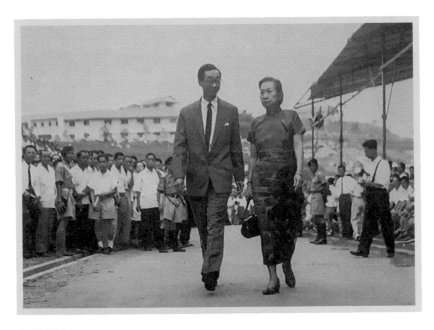

陸運濤與母親林淑佳女士，時為1955年，於新加坡南洋大學的開辦時留影。
黃漢民先生提供（From Wong Han Min's Collection）。

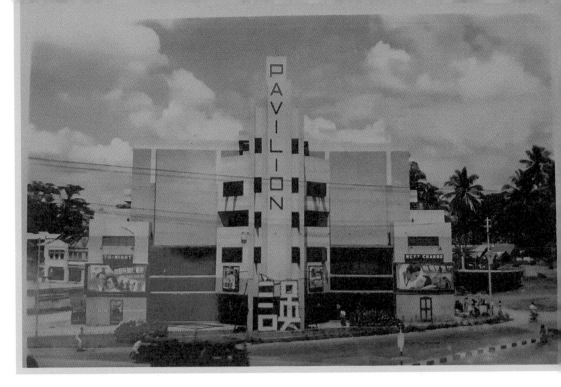

陸夫人創辦院線、興建戲院，為愛子建立發展舞台。陸運濤在英國劍橋完成大學學業(主修英國文學與歷史)，返回家鄉不久就遇上二戰爆發，戰後復出，一方面繼承陸氏家族眾多財產一方面也正式啟動母親為她創立的電影事業。以吉隆坡光藝、新加坡國泰這兩大戲院為根據地，結合其他董事共同組織「國泰機構」，積極拓展娛樂事業版圖。

1951年集團成立了國際影片發行公司，為國泰旗下的各戲院提供多國影片，1953年集團開始投資拍攝巫語片，也由國際公司為代表登陸香港。本書行文指涉的「國泰機構」(Cathay Organisation)，基本上就包含原本的聯合戲院有限公司、國際影片公司，以及整個集團更名前後的種種變化。

陸氏與邵氏最大的不同在於，邵氏兄弟以娛樂產業為銀色帝國的立業之基，陸運濤的關係投資多不勝數，專注於電影產業的「國泰機構」僅是其中之一而已。

片公司陣容

星洲克立斯製片廠外貌

B.N. RAO演導

L. KRISHNAN演導

加坡的克利斯製片廠，是東南亞方面設備最新、規模最大的兩家製片廠，前者即香港的邵氏永華片廠遷地重建，現由電影懋公司直接經營管理，現由香港電懋業公司片（包括自播與代理的），每年產數十部之多，有香港電懋公司擁有的男女基本明星，計有林黛嚴俊李麗華白光李湄葛蘭丁皓張揚陳厚雷震喬宏葉楓王萊秦羽蘇鳳劉恩甲林翠蘇鳳丁櫻張清丁華蓉易文及副導演吳家驤等。

「紅蓮」、「空中小姐」及「龍翔鳳舞」克立斯公司最近攝製的三部彩色片投資每部達百萬元之鉅，實為國語片中罕見的偉構。

克立斯片廠係最近新建，設備新穎，出品馬來語片，無論技術、演員等，均為當地之冠，擁有星馬第一流男女明星及最佳技術人員，導演R. N. Rao本為印度最享盛譽之傑出導演，又如L. Krishnan亦為克立斯片廠所導影片甚多，有「以已達十二部之多，他導演的片子，至少有六部片子，有「」，以全星最佳導演之譽。

是一部伊士曼彩色鉅片。近作為「婆羅洲美女」，撮寫馬來亞生活的傑出好片。

星港兩大製片機構，年來出品均高踞票房最高數字，其受觀眾熱烈歡迎的原因是打破票房紀錄。

實係製作態度嚴謹，出品水準極高，有以致之。

NOCRSIAH YEM演員

ADEK WAN HUSSEIN得亞童星

東姑美鳥演員

S.M. WAHID諧角

瑪利亞曼婦多

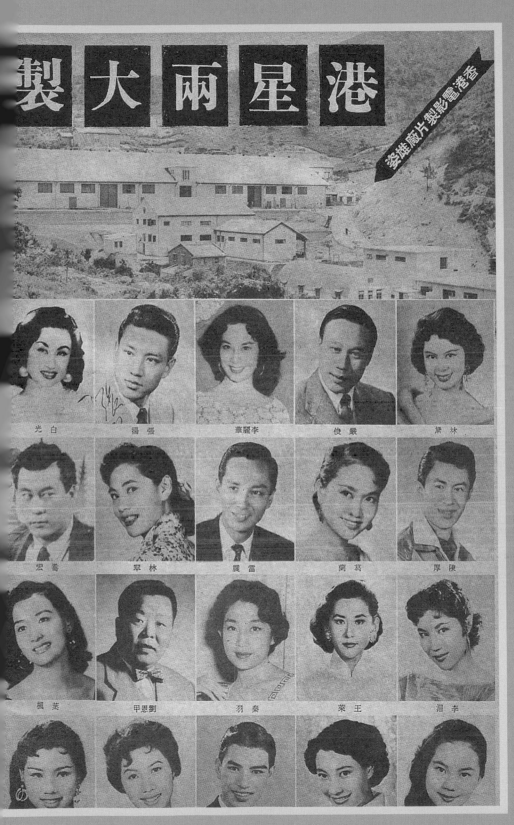

港星兩大製

香港電影製片廠雄姿

國泰機構旗下位於香港及新加坡的兩大製片中心：右為電懋所轄的永華片廠，左為攝製馬來片的國泰克里斯（又作『克利斯』，英文名為 Cathay-Keris）片廠。輯自《國際電影》第 25 期（1957 年 11 月），黃漢民先生提供（From Han Wong Han Min's Collection）。

白光　　張揚　　李麗華　　嚴俊　　林黛

喬宏　　林翠　　雷震　　葛蘭　　陳厚

茉楓　　劉恩甲　　秦羽　　王萊　　李湄

國際電影懋業公司誕生

1940年代末、1950年代初的香港，電影產業的翹楚是李祖永創辦的永華影業，邵氏居次，在政治傾向上「左轉」之後的長城則緊追在後。陸氏國泰原先並不涉足國粵語片拍攝工作，在華語電影世界裡，他們有鋪無廠，主要仰賴國際電影發行公司選片買片。

國泰機構在東南亞掌握的戲院數量雖較邵氏為少，但普遍而言建築較新穎別致，選映電影氣象繽紛，在戰後社會，尤其是大家胼手胝足、努力邁向致富之道的1950年代，很得中產階級及小市民歡心。邵氏雖然有廠，無奈此際產能有限，也同樣需要謀求合適片源，以確保旗下娛樂網絡運作正常。因此，邵氏、國泰都會以不同形式資助獨立影人影業，除了單買單賣之外，也會安排簽定兩三年的合約，或者四、五部影片的部頭約，結盟成立「衛星公司」。更有甚者，永華、長城等較具規模的製片廠因為欠缺發行通道，也需仰賴邵氏、國泰的院線系統，方能將產品銷往各地。

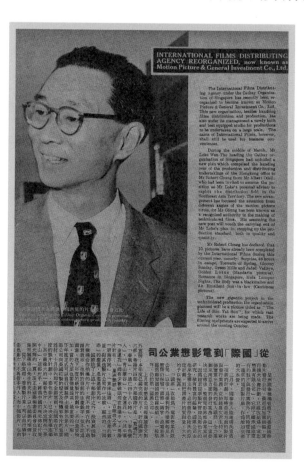

邵氏及國泰集團亦先後發行自家電影畫報、雜誌，在世界各地形成超越國界、疆域的聯絡網；邵氏的《電影圈》、《南國電影》，國泰的《國際電影》，均廣受歡迎。圖為圖為作者收藏。《國際電影》第12期(1956年10月)的頁面，國泰機構位於香港的製片單位「國際公司」改組更名為「電影懋業公司」，即華語影史上赫赫有名的「電懋」；照片中即為國泰集團總裁陸運濤先生。作者提供。

邵氏集團與國泰集團在整個東南亞擁有極強大的發行渠道，構成無與倫比的戲院網絡。圖為國泰旗下位於新加坡牛車水的大華戲院。黃漢民先生提供（From Wong Han Min's Collection）。

1954年底，永華爆發嚴重的營運危機，國際影片公司以最大債權人的身份接管永華片廠，經過長近半年的折衝，永華於1955年遷至新址，建設新廠，整間公司名存實亡，由國際取而代之。國際原先聘得自長城影業離開的資深導演岳楓，欲拍粵語片，後來索性大張旗鼓，熱鬧開辦新人選拔，正式投身國語片的攝製工作。不久之後，國際影片發行公司易名為國際電影懋業有限公司，即為影史上赫赫有名的「電懋」。

雙雄開戰，虎視眈眈

邵氏與國泰自戲院經營、影片發行階段便兩相纏鬥。尤其國泰集團在戰後的 1940 年代後期開始選映國語片，1955 年國際／電懋正式在香港拓展製片業務後，雙雄競爭便日益激烈。

1950 年代中後期，電懋以一系列都會情調、時髦韻味的作品，縱橫影壇，勢如破竹，又有藝術氣息濃厚的通俗文學、華麗歌舞，隱約之間映照出接受西式教育、融入西方文化的陸氏品味。以民間傳奇、俚俗趣味打下電影江山的邵氏，在此刻幾乎招架不住。來自「鋪面」的市場反應，令「掌櫃的」對於「廠方」齟齬漸生，演變至後來，險些兄弟鬩牆。

原先在邵邨人主政時期，邵二老闆與他的公子以「邵氏父子公司」為名，一方面運作製片廠，一方面在香港打理戲院及房地產投資；1955 年國際／電懋拓展業務之初，正好遇上邵氏若干導演、明星換約之際，部份對於邵氏父子經營方式感到不滿的邵氏成員，順勢轉投電懋。票房反應加上人員異動，果然讓邵氏星洲總部大為震驚。

1957 年底，面對電懋的攻勢，邵氏兄弟決意由邵逸夫自星赴港，進而在次（1958）年盛夏八、九月，正式接掌製片廠業務，銳意革新，並積極推動清水灣新片場的建設工作；「父子公司」退出製片業務，只做戲院與地產物業。至此，駐守星馬的三老闆邵仁枚與主持香港製片工作的六老闆邵逸夫，遂成邵氏兄弟銀色帝國最核心的兩支基柱。

於此稍早，在 1958 年 5 月的亞洲影展，邵氏以李翰祥在邵邨人時期拍攝的彩色古裝歌唱片《貂蟬》奪下最佳導演、編劇等五項個人獎，加上彼時影壇最受重視、最能反應票房價值的最佳女主角，獎落林黛，原本應該是喜上加喜的盛事，電懋卻以陶秦編導《四千金》勇奪最佳影片，宣傳部門安排在大會獎座之外，《四千金》的每個項目人人有獎，個個手捧小金盃，此為電懋創業以來的極盛，聲勢堂皇而驚人。

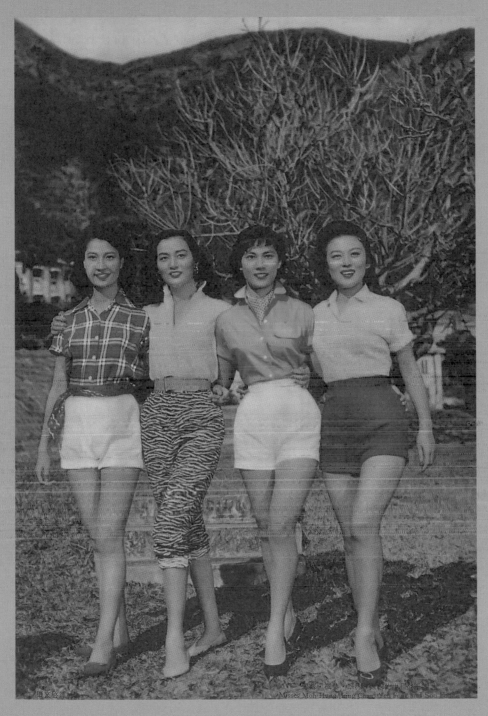

《四千金》除了飾演父親的王元龍，四位女主角是真正的宣傳重點，右起穆虹、林翠、葉
楓、蘇鳳。這幀難得的彩照是由電懋總經理鍾啟文親自拍攝。圖片輯自《國際電影》18
期（1957 年 4 月），作者提供。

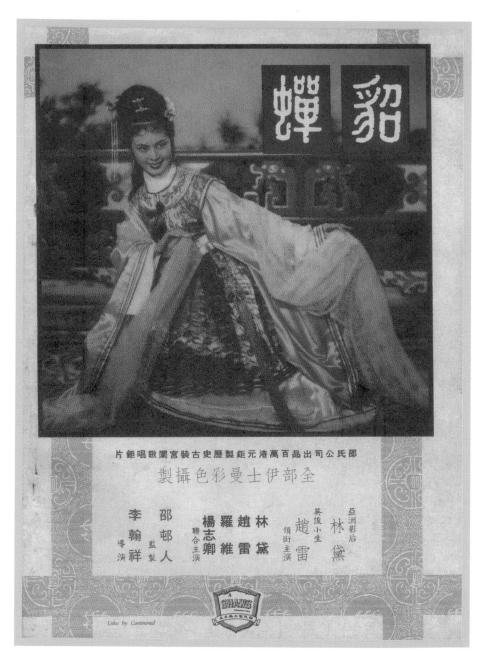

《貂蟬》是李翰祥打造「東方古典電影宇宙」的第一部作品，片中可以清楚看見他的實驗手法與藝術野心。作者提供。

1958年夏天，也就是邵逸夫即將正式就任、主持製片業務的關鍵時刻，電懋在報端刊出旗下導演及明星的芳名群錄，當中赫然可見邵氏力捧多年的玉女尤敏。尤敏從 1952 年出道之初，被媒體及評論譏為木頭美人，多年來努力不懈，逐漸開竅，眼看就將脫胎換骨；尤敏為感邵邨人提攜之恩，待邵氏內部權力轉移，自身合約期滿，方正式跳槽，擇木而棲。

電懋挖角尤敏，可以說正式點燃邵、電兩大公司的戰火。

邵逸夫在這個時候正式主掌製片業務，邵氏在整個 1958 年下半只拍兩部電影，尤其傾全廠之力，集中拍攝彩色古裝歌唱片《江山美人》，把國語電影的攝製規模推上指標性的巔峰。

1959 年《江山美人》先在亞洲影展一舉掄元，獲頒最佳影片，接著揚威海內外，所到之處，票房紀錄所向披靡，電懋同年推出的彩色時裝歌舞片《空中小姐》、《龍翔鳳舞》縱然噱頭十足，賣座甚佳，在《江山美人》「天破曉，靜無聲，一片莊嚴紫禁城」的古典中國夢幻裡，也同樣不敵「做皇帝，你在行」的歌聲體態，眉眼江山。

先是尤敏別棲，接著《江山美人》。一個回合接著一個回合，觀眾看得目不暇給，還沒回過神來，邵、電雙方又出新招。

邵氏祭出銀彈攻勢，請到岳楓、陶秦等大牌編導登堂入室，諸多男女明星也在兩家之間搖擺來回；此外，彩色攝製，加上名為「綜藝體」的闊銀幕華麗視覺奇觀，也成為邵氏努力嘗試、努力突破的技術關鍵。

更有甚者，自默片時期上海影壇便屢試不爽的最毒惡招——雙包競拍，也在這個時候成為華語影壇的焦點。

《梁山伯與祝英台》便是邵、電競爭直趨白熱化之際，在多部雙包競拍企劃當中的一部彩色綜藝體闊銀幕電影。

1959 年亞洲影展於吉隆坡舉行，這也是邵氏與電懋（國泰集團）公開較勁的重要場合。圖為邵氏代表團，中央站立者為邵逸夫，前方正中者為新加盟邵氏不久的古典美人樂蒂。左起：張仲文、丁寧、梅月華，右起：柳聲、林鳳、歐嘉慧。作者珍藏新聞照片。

<div align="center">

第二章

電懋總經理鍾啟文辭職

</div>

國泰機構的總裁是陸運濤。

整個陸氏家業包括銀行、橡膠園、錫礦，還有地產、飲食、酒店旅宿、娛
樂及媒體。陸運濤是《馬來亞論壇報》的東主，也是馬來西亞航空公司和多
間銀行、進出口公司的董事長。旅遊協會的名譽主席是他，新加坡大學藝
術博物院董事也是他。他積極參與文藝、歷史、電影、攝影等活動，多次
到沙漠探險，更醉心於觀鳥及鳥類攝影。

投資那麼多，陸運濤個人對電影事業還是有很大興趣的。

也因此，影壇不時傳出陸氏個人資助某某影人拍片的消息，這也就是前文
所謂的「衛星公司」。至於電懋，它直屬於國泰機構，營運模式基本上由總
經理主掌一切，必要時再向新加坡報告即可。

在電懋的前身——國際電影發行公司時期，於香港主持業務的是能操粵語
的英籍猶太人歐德爾（Albert Odell），待及電懋正式開始運作，總經理一
職便由鍾啟文接任。

035

電懋公司總經理鍾啟文

鍾啟文是永華舊人，李祖永栽培他赴美進修，至柯達公司研習彩色攝影及沖印相關技術，返港後正逢永華衰敗，一直要到國際遷入永華新廠、改組電懋開始營運時，鍾啟文才再次成為華語影壇的風雲人物。

1950年代後期，電懋乘勢而起，鍾啟文運籌帷幄，頗有建樹。

邵氏方面則因為由邵邨人時期過渡到邵逸夫時期，內部曾出現些許顛簸，新加坡方面的邵仁枚以兄弟親情為號召，穩住大局之後，製片廠主要的權力便明顯轉至邵逸夫當時最信任、頭銜卻只掛著「宣傳部主任」的鄒文懷身上，再到1960年，原本任職外國片商的周杜文轉入邵氏，亦漸受倚重。

在此期間，邵氏開出的「彩色綜藝體闊銀幕」製片計劃搶先電懋至少兩年，位於九龍清水灣的新片場亦在1960年11月正式啟用，邵氏的產能因而突飛猛進。不過明星的魅力，仍令電懋作品廣受影迷喜愛，電懋推出的彩色史詩《星星月亮太陽》上下集氣魄宏大，頗有雄霸東南亞影壇的凜凜威風。

陸運濤赴港視察電懋業務

就在邵、電雙邊進入劍拔弩張的對峙局面，1962年8月中旬，電懋開拍已經月餘、據報已拍畢兩大堂佈景的黑白歌舞片《鶯歌燕舞》突然宣布停拍、換角，由葉楓取代原本的女主角李湄上陣，而且電懋方面更進一步表示，全片將以伊士曼彩色拍攝，原先已經拍妥的黑白菲林全部作廢。

此訊一出，影圈譁然，電懋的「官方說法」指出李湄鳳體欠安，為了健康因素而辭演，但不久後便有各種耳語，直指李湄憤而飛往新加坡面見陸運濤「告御狀」。此外，早於7月就宣布將由葛蘭主演的黑白歌舞片《教我如何不想她》更遲遲沒有開鏡計劃。

🔖 1961、1962 年間問世的《星星月亮太陽》是電懋韶華盛極的巔峰之作。易文導演，右起尤敏、葛蘭、葉楓。作者提供。

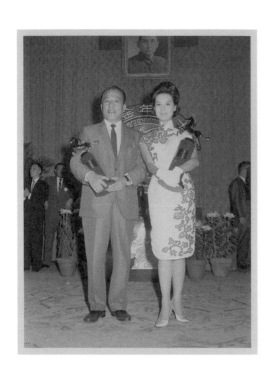

1962 年 8 月 26 日，陸運濤本人親自飛至香港了解電懋業務。

據稱，總經理鍾啟文因力捧旗下影星丁皓，「偏心」的程度已經引起電懋諸多演職員的不滿。報載丁皓的片酬飛漲三、四倍，多位票房成績比她更好、從影資歷比她更久的重點明星皆未能獲得如此待遇，這樣的「殊榮」已與當家花旦、亞展影后尤敏平起平坐。

陸運濤在了解公司實際情況之後，與鍾啟文進行會談。

1962 年 10 月 31 日，第一屆金馬獎於台北舉行頒獎典禮，最佳男主角王引與最佳女主角尤敏合影。圖片輯自《聯合新聞網》，原攝影者王萬武。

他明白提出對於公司前景的憂心，鍾則堅稱資深老臣絕對效忠，並立即致電旗下明星以求支持。不料得到的消息卻是葉楓正面答覆「已與邵氏簽約，1963 年 1 月正式生效」。

晴天霹靂，實在令鍾啟文掛不住面子，他隨即向陸運濤請辭獲准。

第二天，也就是 1962 年 8 月 28 日上午，鍾啟文送陸運濤至機場搭乘 11 時的飛機返回新加坡，他自己回轉辦公室後不久，便於上午 11 時 30 分便對全公司發布自己辭職且已獲准的消息。

香港、台灣、星馬各地影劇版即刻以巨大篇幅報導，各路謠言甚囂塵上；在新加坡，《南洋商報》則於 9 月 2 日刊出前一天（9 月 1 日）國泰集團主人拿督陸運濤發出的正式文告：

> 香港電影懋業有限公司總理鍾啟文先生經已向予辭職，予在心情不安之下，予以允准。鍾君之去職，由於處理事務上政策之歧異，今翻分手係雙方全意，而且在友好情形之下決定。予曾邀鍾君來馬另任要職，但目前鍾君未肯接受。但願鍾君前途幸運，並深信多才之鍾君，不論今後在任何事業上發展，必能成功也。

電懋布署新局

鍾氏去職，電懋總經理暫由陸運濤本人掛名，一切業務則交由副總經理林永泰辦理。面對邵氏強攻，電懋等積極聯繫各界，邀集影人，擬定方針，尤其特別重視邵氏「伊士曼彩色、綜藝體闊銀幕」的製片計劃。

一個月後，陸運濤再次抵港研擬新計，並與多位確定加盟的重要影人簽定合作協議，內容儘可能保密，不希望讓邵氏有搶攻的機會。同時也決定由林永泰赴台灣與中影公司協商合拍計劃，更與官方單位確認電懋當家玉女尤敏將可望親自抵台，參加第一屆金馬獎頒獎典禮。

有了台灣方面在政治層面與宣傳氣勢的奧援，加上實質的合拍獎勵金、市場開拓等等，電懋算是迅速自鍾啟文辭職的重創中恢復生機。除此之外，邵氏早已累積不少經驗的彩色綜藝體闊銀幕，電懋方面也終於啟動相關製片計劃。

10月底，電懋代表團由副總經理林永泰率隊抵台參加金馬盛會，《星星月亮太陽》榮獲第一屆金馬獎最佳劇情片，尤敏親領金馬影后獎座，風光十足。11月初，電懋正式宣布彩色綜藝體製片計劃。先前被耽誤的葛蘭歌舞片《教我如何不想她》不但重啟，而且全面升級為彩色闊銀幕。不過，更受影壇矚目的同為彩色闊銀幕的古裝歌唱片——預計將由嚴俊導演，李麗華反串，尤敏主演，號稱「二后一王」陣容的《梁山伯與祝英台》。

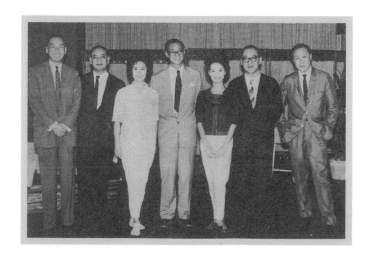

嚴俊籌拍李麗華、尤敏主演《梁山伯與祝英台》，陸運濤（中）率國泰機構高層前往鼓勵。作者提供，輯自《國際電影》第 86 期（1962 年 12 月）。

我們的電影神話——梁山伯與祝英台

林黛並非在上海發跡的「南來影人」,她在香港竄紅並甄至全盛,先後獲頒四次亞洲影展
最佳女主角的影后榮銜,在女星當道的 1950 至 1960 年代華語影壇中可謂艷冠群芳的第
一人。蘇章愷提供,圖片輯自《南國電影》23 期(1960 年 1 月號)。

第三章

當令女星的動向

走筆至此，我們暫時跳出歷史時序，談一談當年華語電影圈「女星當令」的現象，以及邵氏「彩色綜藝體闊銀幕」製片計劃的產業意義。

1950 及 1960 年代的華語影壇，電影賣座的指標主要看女明星。男明星雖然也不可或缺，但終究是陪襯牡丹的綠葉，具有左右票房實力的大概就是趙雷、張揚、陳厚等幾位，其餘男士或可加分，但不會是主打。至於導演，嚴格說起來具有明星級票房吸引力的名導，不外乎就是老字號的岳楓、編而優則導的陶秦，以及後起之秀李翰祥。

這其中最大的例外，應該算是嚴俊。

1950 年代初期的嚴俊，縱橫影壇左右逢源。他與李麗華在邵邨人時代的邵氏、在李祖永時代的永華，甚至在袁仰安時期的長城，都備受禮遇。嚴俊擔綱導演，一手捧紅林黛，又細心琢磨尤敏，本人能導之外更擅演，小生、中生、老生，樣樣難不倒他。

1955 年初，永華影業將傾之際，嚴俊利用在新加坡隨片登台的機會，密晤陸運濤，取得其信任，由陸氏本人投資嚴俊成立衛星公司，直接以「國泰」為名，獨立拍片；幾年之後，嚴俊又取得邵邨人的資金成立「金龍」公司。他和李麗華婚後，嚴李搭檔在邵、電賽局裡，一直保持自己強大的優勢，成為雙方一再希望爭取的合作夥伴。

然而，彼時影壇的焦點既是女明星，我們正好藉此機會盤點一下當年幾位銀幕女神的勢力版圖。

賣座女星的勢力版圖

1950年代正值國際冷戰時期，在中國大陸以外的華語影壇也因此一分為二，闢成「左派影業」與「自由影業」兩大陣營。

左派影業在財源、思想、政治傾向、人脈互動等各方面，親近中國內地，自由影業則親近台灣與新加坡，市場方面，香港的左派影業如果遇到北上賣片的通路不暢，便與自由影業一樣，需要仰賴海外華人市場，以東南亞為核心向外幅射，澳洲、北美、歐洲等地的華人社群，也一度是它重要的商業目標。

左派影業中，賣座女星無疑是長城、鳳凰兩家公司當家花旦聯合並稱的「長城三公主」——夏夢、石慧、陳思思，尤其是夏夢，這位金庸筆下「小龍女」的藝術原型在當時絕對可稱為「紅透半邊天」。

左派之外的另外半邊天——自由陣營裡，觀眾的選擇可就多了。

電懋全盛時期，旗下有葛蘭、葉楓、李湄、王萊，青春型的還有丁皓、蘇鳳，粵語組的尚有白露明；邵氏麾下起先較為遜色，石英、丁寧、丁紅之外，沒有太多醒目的亮點，再有就是粵語組的林鳳、歐嘉慧。由是，獨立製片出身的林翠、鍾情，由台灣赴港發展的穆虹、張仲文、夷光，光芒四射的新星杜娟、與長城即將約滿的樂蒂，此刻都成影壇寵兒，兩大公司各自延攬，以加強本身的陣容，有的選擇簽下兩三年的短約，有的爭取到論件計算的部頭約，有的則一簽再簽，三年之後再三年。

其中，真正凌駕於邵、電熱戰之上的，大概就只有李麗華、林黛、尤敏這三位，林翠或許也能擠進這組排行榜。也就是說，李麗華、林黛、尤敏，再加上林翠，這三加一位女星的動態，在1950年代後期的雙雄競局裡，幾乎呈現牽一髮動全身的微妙平衡。

李麗華

☞ 李麗華走紅於上海，1950 年代初期仍是香港華語影圈最頂尖的女星，有「天皇巨星」的美譽。曾短期於好萊塢發展，1950 年代後期戲路漸轉，雍容華貴，艷麗更勝往昔；《楊貴妃》、《武則天》、《觀世音》、《揚子江風雲》等巨片，與她的明星氣勢兩相映襯，廣受觀眾喜愛。蘇章愷提供，圖片輯自《南國電影》3 期（1958 年 2 月）。

尤敏

尤敏出道時間與林黛相去無幾，梨園世家出身，原 ☞ 為邵氏旗下力捧之新星，經嚴俊琢磨後演技漸開，邵邨人退出製片業務後不久，尤敏即轉投電懋，於系列新作中展現其「玉女」形象之清新魔力，不僅席捲華人世界，更威震東瀛。蘇章愷提供，圖片輯自《南國電影》6 期（1958 年 5 月）。

林翠

☞ 「學生情人」林翠除與獨立製片黃卓漢簽有合約，其他時間均以「部頭合約」、自由之身遊走於各大公司間。蘇章愷提供，圖片輯自《南國電影》16 期（1959 年 6 月）。

李麗華、林黛、尤敏、林翠的動態

尤敏別棲轉投電懋時，合約裡仍欠邵氏一部電影，言明日後歸還；邵氏方面每每以此為籌碼，在競拍影片時試圖將尤敏「設計入局」，藉以打擊對手。

林翠當時與粵語片才子秦劍新婚燕爾，「學生情人」形象隨著她已婚的身份面臨轉型壓力，她後來因為懷孕放棄主演《星星月亮太陽》，也令葉楓在《四千金》一鳴驚人之後更上層樓，坐穩銀壇地位。

李麗華與嚴俊在婚後形成牢不可破的藝術共同體。她雖然年歲漸長，不再適合演出青春形象與玉女角色，但「天皇巨星」的氣派與明艷照人的成熟形象，盱衡電影圈，再無第二人。

最後要數到林黛。

假如我們將此刻的自由影壇比擬為《紅樓夢》裡的大觀園，尤敏、樂蒂一如黛玉，林翠一如探春，林黛無疑就是艷冠群芳的寶釵。她待人和善，大方，自尊自重，同時也很明白自己的身份和價值。前後獲頒四次亞洲影展最佳女主角，「影后」對她而言不僅是頭銜，更是影迷對她的期待。

林黛在 1960 年之前同時跟邵、電兩家公司簽有部頭約，兩家公司的導演開戲、劇務排期，林黛都會仔細推敲，不讓哪個劇組因為她的緣故，平白多等一天的棚，以致拖延進度。

然而，正因林黛有這樣的工作態度，更因林黛擁有無與倫比的票房魅力，對於兩家公司來說，「讓林黛發揮所長」成了籌備影片時極重要的課題。連

嚴俊的國泰公司成立於 1955 年初，當時他所處的永華影業已身陷嚴重的財務危機，能導能演的嚴俊尋求星馬國泰機構的資金協助，成立自己的「國泰」製片公司，幾年後合約期滿暫停，他再尋求邵氏的資金協助，成立自己的「金龍」製片公司。1962 年底，電懋延攬嚴俊入幕，於是「國泰」重啟，嚴俊到任籌拍《梁山伯與祝英台》。蘇章愷提供，圖片輯自《國際電影》85 期（1962 年 11 月）。

帶衍生出來的，便是當年花邊新聞傳得沸沸揚揚，各種「伺候林黛」、「討好林黛」的耳語。

1959年的《江山美人》成功為邵氏打下萬里江山。李翰祥導演再接再厲，開出四大美人片集「傾國傾城」攝製計劃——林黛的王昭君、李麗華的楊貴妃、尤敏的西施，還有當時逐漸受到觀眾喜愛的樂蒂，預備出飾烽火台一笑傾國的褒姒。除此之外，邵氏亦有與日本的合作，與台灣的合作，與韓國的合作等等，都是極可觀的巨片計劃，林黛於此更扮演重要的關鍵。

至於電懋，林黛續簽合約時原定一年兩部、四年共計八部，但連續三年她一年都只拍一部——《三星伴月》、《雲裳艷后》市場反應居然不若理想，在1960年公映的黑白喜劇《溫柔鄉》後，電懋便不再為林黛開新戲。

邵氏重用林黛，電懋逐漸冷落林黛；為了《楊貴妃》，李麗華和

邵氏官方刊物《南國電影》在1958年7月刊行第8期、1958年9月刊行第9期之後，整軍經武，暫停至1958年12月方才刊行第10期。圖為《南國電影》第9期對於青年導演李翰祥的報導。作者提供（1958年9月）。

我們的電影神話——梁山伯與祝英台

李翰祥導演《江山美人》，由林黛主演的「天女散花」大場面，於香港大觀片場古裝街道區拍攝。蘇章愷提供，圖片輯自《南國電影》11 期（1959 年 1 月）。

「人美山江」片巨色彩氏邵

嚴俊與邵氏結盟，江湖上也盛傳李麗華為鞏固自己的影壇地位，自願「買一送一」，主演《楊貴妃》，奉送《武則天》；嚴俊在邵氏，除了主演，也先後執導了《黑狐狸》以及彩色闊銀幕《花田錯》，尤其後者，更是賣座鼎盛，口碑極佳。

只不過，人前人後，嚴俊覺得自己在邵氏不受尊重。拍《花田錯》這種大投資、高成本的電影，卻連來自日本的第一流攝影人才都無法延攬；到了 1962 年夏秋之間，嚴、李在邵氏影城拍攝《閻惜姣》，合約將滿，他們也到了該決定未來動向的時候。

邵氏鞏固林黛, 電懋向嚴俊招手

1962 年秋季，失卻鍾啟文的電懋要整頓內部，出招還擊邵氏的古裝片攻勢；此際向嚴俊招手，時機正好。邵氏方面此刻欲以林黛進一步鞏固江山版圖，邁向彩色新紀元，也是合情合理。

無巧不巧，林黛在此時宣布懷孕，由於她早前因工作勞累以致小產，這次再度有喜，不敢輕忽，決意暫停所有演藝工作，專心安胎，等待足月再赴美生產。

於是——林黛原定與趙雷合演的《玉堂春》，改為樂蒂主演。

原定赴台灣與中影合拍的《黑森林》，改由新星杜娟挑樑。

拖延經年始終未能殺青的《王昭君》又要暫停，欲與日本合作（後改為韓國）的《妲己》則全面推遲。

更有李翰祥的「影壇超級天后大集合」《西廂記》攝製計劃：李麗華（或左派的夏夢）反串張君瑞、林黛的紅娘、尤敏（或樂蒂）的崔鶯鶯，因為卡司組合太過瘋狂，加上排名麻煩，改為林黛一人領銜，片名就叫《紅娘》。林黛

待產，整體組合換弦易轍，李翰祥策劃，他的副導王月汀扶為導演，杜娟的紅娘、喬莊的張君瑞，再配上一位邵氏的新人出飾崔鶯鶯。

這位新人，在少女時代就出道拍方言電影，廈語片為主，後來也拍粵語片，藝名叫小娟，在廈語影壇還算頗有知名度。

小娟在廈語片沒落之後，經邵氏粵語組的大導演周詩祿引介，進入影城，初時擔任幕後代唱，此次終於有機會上鏡演出彩色闊銀幕電影。

李翰祥原本想為小娟起名叫「黃鶯」，後來是鄒文懷的左右手、宣傳部的何冠昌為她改了一個新的藝名：凌波。

南國電影

Southern Screen Illustrated · Apr. 1958 No. 5.

1958 年初樂蒂加盟邵氏，來至 4 月，她初登邵氏宣傳刊物《南國電影》的封面。
蘇章愷提供，圖片輯自《南國電影》5 期（1958 年 4 月）。

南國電影

SOUTHERN SCREEN 二月號 FEB.,1963. NO. 60

▷ 凌波初登《南國電影》雜誌封面。蘇章愷提供，圖片輯自《南國電影》60 期（1962
年 2 月）。

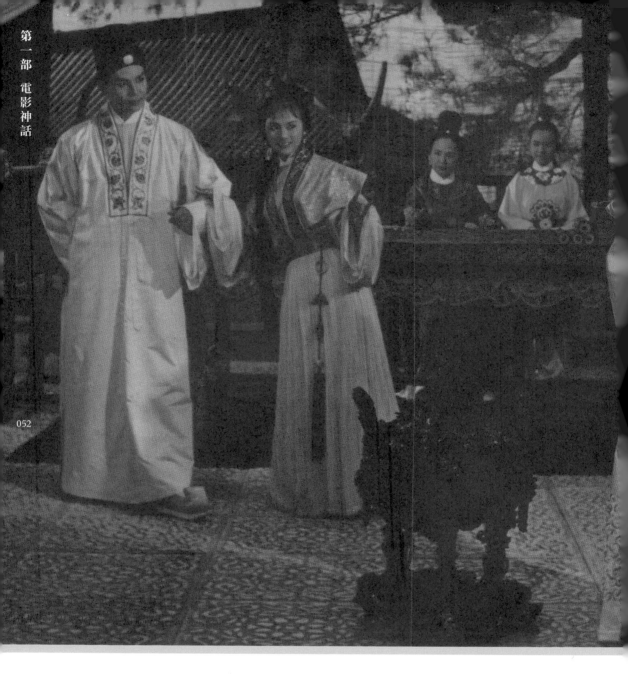

🖐 邵氏在 1962 年夏秋之交開拍的古裝歌唱片《紅娘》投資甚巨,左起喬莊(飾張生)、杜娟(飾紅娘)、陳燕燕(飾華夫人),右為新星凌波(飾崔鶯鶯)。《紅娘》由李翰祥策劃、王月汀執行導演,周藍萍作曲,歌曲並未錄製完成,戲就因故暫停。作者提供,輯自《南國電影》58期(1962 年 12 月號)。

第四章

<u>邵氏進入</u>
<u>彩色闊銀幕</u>
<u>新紀元</u>

1950 年代初期，國際影壇為與戰後迅速發展的電視產業競爭，致力革新技術，以彩色攝影、豪華闊銀幕、立體聲音響等做為號召，轟動全球。

邵氏、國泰旗下位於星馬各地的電影院也趕上這股熱潮；增添設備、爭取代理發行特級強片，影迷趨之若鶩，華語電影工作者自然也產生見賢思齊的念頭。只不過當年在東南亞各地，均還未有彩色電影的沖印設備，影棚的照明工具也不盡然合乎國際標準，拍攝弧型闊銀幕電影的特製鏡頭，以及新型攝影機與電影膠片等等，所費不貲，直到 1950 年代中期，要在華語影圈開拍真正符合商業電影放映規格的彩色片或闊銀幕片，並不是一件容易的事。

李翰祥《傾國傾城》片集第二段原為李麗華主演的〈楊貴妃〉。作者提供。

尤敏於香港利舞台參加國語話劇《西施》演出。作者提供。

邵氏、電懋嘗試拍攝彩色劇情長片

邵氏本身是在 1957 年正式拍板，決定自己拍攝彩色劇情長片，分別由林黛、尤敏二位領銜主演。林黛主演古裝歌唱《貂蟬》，李翰祥導演；尤敏主演與韓國合拍的時裝文藝歌唱《異國情鴛》，工作團隊來自香港、韓國、日本。電懋當時仍捧林黛，特別為她重啟她在永華時期未能完成的《紅娃》，不但彩色，更特派外景隊遠赴日本。

接下來，電懋推出的彩色片包括葛蘭主演《空中小姐》、李湄和張仲文主演《龍翔鳳舞》，以及抗戰文學、愛情史詩的《星星月亮太陽》。

至於邵氏，在《貂蟬》大獲成功之際，正好是邵邨人與邵逸夫交接的時候，內部整頓，彩色片雖然只拍了《江山美人》，但僅憑一部就大獲全勝。李翰祥「傾國傾城」片集也全是彩色片，《王昭君》、《楊貴妃》均為古典宮闈題材，在布景、服裝、道具等各方面均極為講究。

這些彩色片，畫面精緻瑰麗，美不勝收，但都還不是「闊銀幕電影」。1950年代初期，好萊塢掀起全面電影技術革新，主要焦點在超寬銀幕和立體聲音響的聲、畫全方位感官提升。其中，「新藝綜合體」（CinemaScope，中譯又簡寫為『綜藝體』）最為產業界所接受，風行草偃，於 1950 年代中後期逐漸於全球各地普及開來，華語影壇也開始關注這股風潮，有愈來愈多關於「彩色弧型闊銀幕」（亦寫做『弧形闊銀幕』）和「綜藝體」的相關報導，隨著西片、日片帶來的親身體驗，造成巨大的衝擊。

1958年，原本鎮守星馬的邵氏三老闆邵仁枚出發環遊世界，考察各國娛樂事業，對於電影、新興的電視、戲院經營、片場建設等各方面，均表現出高度興趣。繼他之後，邵逸夫，甚至連邵邨

《楊貴妃》進軍坎城影展獲頒技術大獎。圖片輯自《南國電影》53 期（1962 年 7 月號）。作者提供。

我們的電影神話——梁山伯與祝英台

人也都先後踏上環遊世界的旅程，大概在 1960 年初，面對邵氏的《江山美人》、「四大美人」《傾國傾城》攝製計劃，電懋欲拍《武則天》以迎戰。但面對林黛、尤敏、葛蘭、李湄等四位女星，選角舉棋不定。邵氏插隊競拍，李翰祥導演，李麗華主演的《武則天》順勢成為邵氏第一部古裝的彩色弧型綜藝體闊銀幕電影；陶秦導演，林黛主演的《千嬌百媚》則成為邵氏第一部時裝的彩色弧型綜藝體闊銀幕電影。

1960 年 11 月位於清水灣的製片場正式啟用，邵仁枚抵港，弟兄闔家團圓，家事，公事，詳加商議，決定繼續往彩色、闊銀幕、展現古典氣質與文化之美的攝製方向前進。

新藝綜合體（綜藝體）的無限魅力

若以好萊塢為產業界的最高標準，弧型闊銀幕有好多種不同的攝製技術，影壇中譯以「某某體」、「某某體」稱乎之。其中，「新藝綜合體」攝製和映演門檻比七十糎的大畫幅電影要低得多。它不需要特製的機器，只要在既有的三十五糎攝影機上加裝一顆壓縮鏡頭，就能將廣角畫面收錄進現成的電影菲林當中，放映時再透過另一顆鏡頭還原壓縮畫面，投映在微弧寬幅巨幕上，便是震懾人心的「新藝綜合體」或簡寫成『綜藝體』電影。

除了《武則天》和《千嬌百媚》，邵氏在 1960 年底也於自家片廠準備就緒，由嚴俊導演，開拍樂蒂主演的《花田錯》，彩色綜藝體闊銀幕。

一年之後，袁秋楓導演的《紅樓夢》於 1961 年底開鏡，也是彩色綜藝體闊銀幕。電懋那廂尚在字斟句酌，審定名作家張愛玲交上來的《紅樓夢》上下集劇本，邵氏這廂已經再由樂蒂領銜，率領眾家女星堂皇進駐影棚。

1962 年初，岳楓導演，林黛領銜，杜娟、趙雷主演的《白蛇傳》也順利開鏡；同時又有繼《千嬌百媚》之後，陶秦、林黛、陳厚這組黃金三角的時裝歌舞片《花團錦簇》。

邵氏彩色綜藝體作品一部接一部，電懋也不知是不著急還是如何，硬是按兵不動。彩色小銀幕的《星星月亮太陽》於 1961、1962 年上映之後，接下來一整年全都是黑白小銀幕；雖然有賣座鼎盛的《南北和》帶動文化風潮，但萬眾矚目、張愛玲編劇、易文導演的《紅樓夢》企劃，卻在審定大半年、喊了彩色闊銀幕了大半年之後，無疾而終。此刻電懋大概只有跟日本合拍的《香港之夜》，在彩色闊銀幕的視覺技術上有所嘗試，如此而已。

邵氏的《千嬌百媚》在日本拍攝，《武則天》則向日本求援，購入特製的綜藝體壓縮鏡頭。邵氏持續嘗試以此拍攝黑白的《皆大歡喜》（陶秦導演）與《燕子盜》（岳楓導演），成果甚佳，因此逐漸普及使用。陶秦導演，林黛、關山合演的《不了情》、張冲主演《金喇叭》，高立導演，王引主演《手槍》，袁秋楓導演，樂蒂、趙雷主演《夜半歌聲》上下集等等，都是黑白綜藝體闊銀幕。

為邵氏掌握這一系彩色、綜藝體闊銀幕攝製技術的靈魂人物，原來是《異國情鴛》的日本籍攝影師──西本正。

彩色闊銀幕攝製技術的靈魂人物──賀蘭山

邵氏早先曾與李香蘭合作，之後都一直保持良好互動。經她推薦，西本正這位新東寶公司旗下的知名攝影師，便為邵氏掌鏡拍攝《異國情鴛》，還取了中文藝名「倪夢東」。

進入 1959、1960 年，邵氏致力推動彩色電影，再次向新東寶徵召西本正，以高薪將他禮聘至香港，先與李翰祥合作拍攝《楊貴妃》，也順便接手《王昭君》未完成的部份，《武則天》的綜藝體闊銀幕技術同樣仰賴他牽線、指導。李翰祥為他改了中文藝名「賀蘭山」，自此，這個名字就永遠和香港影壇、華語電影的發展歷史，密不可分。

有史家尊賀蘭山為「香港彩色電影之父」，絕非言過其實。他以《楊貴妃》

的彩色攝影勇奪坎城影展技術大獎，乃空前的卓越成就，此後華語影壇一直要到胡金銓導演《俠女》，才於 1970 年代中葉再次在坎城獲頒技術大獎。

賀蘭山在香港除了與李翰祥密切合作，也儼然成為邵氏的攝影技術顧問，初時幾乎每一部綜藝體電影都有他的智慧與心血參與其中。

他帶動改良照明設備、打光方式，拍攝出來的成績不僅李翰祥讚不絕口，就連首席紅星林黛也滿意得不得了，堅持要由他掌鏡拍攝《燕子盜》；林黛隨後主演的《白蛇傳》、《花團錦簇》，再更晚的《妲己》、《寶蓮燈》、《藍與黑》，也都是賀蘭山攝影，鋒頭之健，外人很難想像。就連嚴俊盼望延攬他拍攝《花田錯》、袁秋楓期待他能加持《紅樓夢》，都沒能如願。

邵氏著手打造古典世界

由 1950 年代邁入 1960 年代，邵氏兄弟對於他們整座電影王國的布局，路線和目標愈見清晰。東南亞地區以及台灣等地，已牢牢握在掌心；他們將眼光放遠，瞄準以歐美為主的國際市場。幾經評估，尤其在邵仁枚環遊世界，審度情勢之後，定下多拍彩色闊銀幕電影的生產大計。

忖度當時的國際影壇——包括好萊塢、歐洲各國，乃至於近鄰的日本等等，什麼樣的電影最能展現彩色闊銀幕的視覺魅力和戲劇張力？史詩、古裝、歌舞、都會時尚——這些類型，正是 1950 年代至 1960 年代的產業界標準答案。

對於邵氏而言，這也成為他們發展的重要方向。

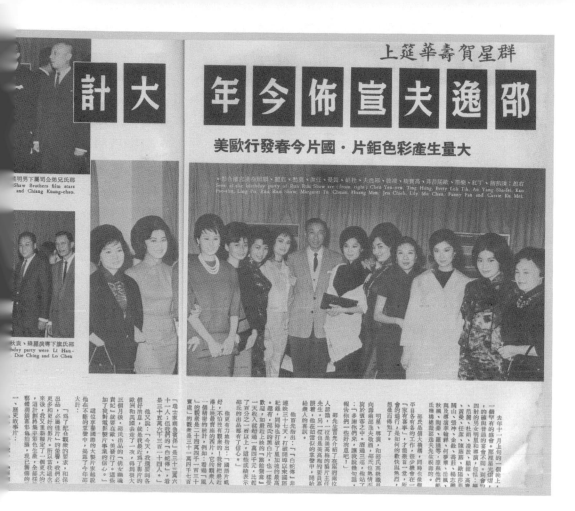

✒ 1963 年 1 月號的《南國電影》雜誌，以巨大的篇幅刊載 1962 年 11 月邵逸夫壽宴的隆重場面，並詳細記述他在席間的談話。該篇報導更以長幅夾頁的方式，邀請影迷、讀者一起「迎接彩色電影的新時代」。蘇章愷提供，《南國電影》59 期（1963 年 1 月號）。

尤其古裝片，旗下導演李翰祥不僅深諳箇中三昧，攝製成績更是有目共睹；至於那些不是李翰祥導演的古裝片——《花田錯》、《紅樓夢》和《白蛇傳》也接連創下賣座紀錄，把邵氏兄弟 Shaw Brothers 的金字盾型招牌，擦得光芒燦爛。

電懋 1961 年在香港的全年影片總收入約為港幣 120 餘萬，邵氏 1962 年上半年，僅靠《花田錯》、《楊貴妃》兩部彩色古裝片創下的票房紀錄就已逼近此數，更何況邵氏 1962 下半年尚有《紅樓夢》（8 月上映）、《白蛇傳》（10月上映），整體表現早就遠遠把電懋拋在腦後。

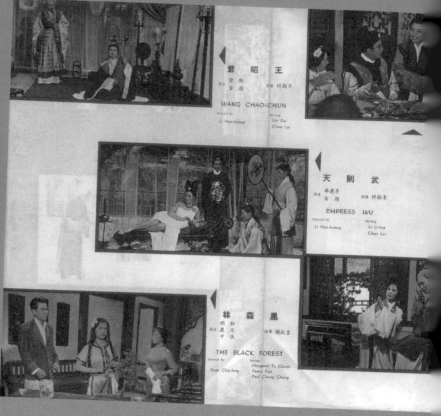

王昭君
導演　李翰祥
主演　林黛　趙雷
WANG CHAO-CHUN
Directed By
Li Han-hsiang
Starring
Lin Dai
Chao Lei

武則天
導演　李翰祥
主演　李麗華　趙雷
EMPRESS WU
Directed By
Li Han-hsiang
Starring
Li Li-hua
Chao Lei

黑森林
導演　袁秋楓
主演　杜娟　范麗　胡森
THE BLACK FOREST
Directed By
Yuan Chiu-fong
Starring
Margaret Tu Chuan
Fanny Fan
Paul Chang Chung

① 1963年1月號的《南國電影》雜誌，以巨大的篇幅刊載1962年11月邵逸夫壽宴的隆重場面，並詳細記述他在席間的談話。該篇報導更以長幅夾頁的方式，邀請影迷、讀者一起「迎接彩色電影的新時代」。蘇章愷提供，《南國電影》59期（1963年1月號）。

籌拍中

貂蟬
李翰祥　專演
林黛　趙雷　主演

江山美人
李翰祥　專演
林黛　趙雷　主演

倩女幽魂
李翰祥　專演
樂蒂　雍雷　主演

千嬌百媚
陶泰　專演
林黛　麥基　高寶樹　主演

花田錯
嚴俊　專演
文仲強　客串
丁寧　喬莊　樂蒂　主演

香妃
西施
珍妃
六朝金粉

紅拂
傾國傾城
精忠報國
描金鳳

花魁
刁劉氏
卓文君
翠屏山

木蘭從軍
王寶釧
寶蓮燈
牛郎織女

觀世音
十八羅漢
蝴蝶夢
畫皮

梁山伯與祝英台
樂蒂　凌波　主演
李翰祥　專演

王昭君
李翰祥　專演
林黛　趙雷　主演

武則天
明星參加
聯合演出

山歌姻緣

喬太守亂點鴛鴦譜

潘金蓮

山歌戀
袁秋楓　專演
杜娟　范麗　張冲
葉楓　唐若青　關山　主演

黑森林
袁秋楓　專演
杜娟　范麗　胡家麒　主演
李麗華

閻惜姣
嚴俊　專演
李麗華　主演

花錦團簇

演導 陶秦　陸運濤

LOVE PARADE

Directed By
Doe Ching

Starring
Lin Dai
Peter Chen Ho

LIANG SHAN-PO AND
TSO YING-TAI　梁山伯與祝英台

Directed By
Li Han-hsiang

Starring
Betty Loh Tih
Ling Po

楊乃武與小白菜

演導 周詩祿　嚴學熙

HSIAO PAI-TSAI

Directed By
Li Han-hsiang
Ho Meng-hua

Starring
Li Li-hua
Kwan Shan

閨怨

演導 嚴俊

YEN SHIH-CHAO

Directed By
Yen Chun

Starring
Li Li-hua
Yen Chun

鳳還巢

演導 李翰祥

RETURN OF THE PHOENIX

Directed By
Li Hsiang-chan
Kao Li

Starring
King Feng
Elizabeth Zhuang

紅娃

演導 王引

THE SCARLET MAID

Directed By
Li Han-hsiang
Wang Yu-ling

Starring
Margaret Tu Chuan
Ling Po
Chiao Chuang

邵氏邁入彩色綜藝體新紀元

時間來到 1962 年 11 月上旬，邵逸夫在壽宴上正式對外界宣布一個更為龐大的製片計劃：集中彩色生產，並全面使用弧型闊銀幕的邵氏綜藝體系統來拍攝。

邵逸夫在席間連帶公開的，更有二十餘部籌備中的電影題材，全為古裝，分為歷史故事和民間傳奇兩大類，當中有已經規劃多年的「妲己」、「西施」，有刻意與電懋方面競爭的「慈禧太后與珍妃」，更有像是「香妃」、「岳飛」、「木蘭從軍」、「風塵三俠」、「十八羅漢」、「牛郎織女」、「喬太守」、「潘金蓮」、「卓文君」等等，或神話，或演義，或小說，或傳奇。

邵氏片場此際展現出的產能已經相當可觀，加上男女明星，新舊導演，技術人才等，更具有「東方荷里活」的豪華氣派。對電懋來說，台灣方面主辦的金馬獎頒獎典禮，是反攻布局裡相當理想的舞台之一；由尤敏出席，更是錦上添花。

此外，享有「皇帝小生」美譽的趙雷與邵氏不快，即將離開，電懋打算籌備時裝片讓他改換形象，令觀眾耳目一新，同時也計劃讓他在旗下衛星公司拍攝古裝民間故事。再來還有離開邵氏，重擎自己舊有「國泰」旗幟的嚴俊——使用電懋的廠棚與人力、明星資源，通力合作，預計兩年四部戲，均是古裝歌唱，由李麗華領銜、嚴俊導演：「趙氏孤兒」、「秦香蓮」、「孟麗君」，還有「梁山伯與祝英台」。

邵氏的彩色綜藝體新紀元是如此全面而龐大的計劃，電懋此刻還是步步為營、蓄積實力，真正的寶劍尚未出鞘，好戲還在後頭。在雙邊的大布局裡，《梁祝》原先只不過是「一場戰役」、「一部電影」的競賽而已。

然而，就在 1962 年的年底與 1963 年的年初，短短的三個月之間，《梁山伯與祝英台》卻在不知不覺中，成為一場左右全局的世紀之戰。欲知後事，下回分解。

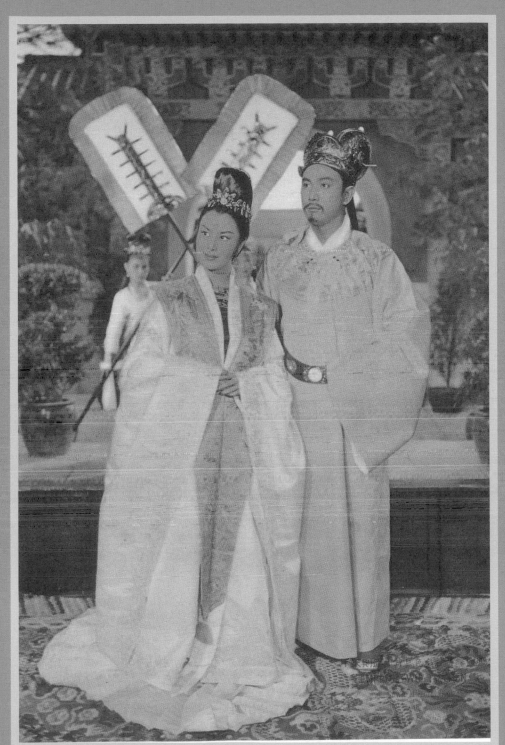

邵氏進入綜藝體「彩色闊銀幕」的電影新紀元，首部時裝歌舞片是《千嬌百媚》，首部古裝歷史宮闈片是《武則天》。圖片作者提供，輯自《南國電影》35期（1961年1月號）。

《梁祝》上映前後——

第五章
短兵相接，雙包競拍

國泰機構如同一隻大白象，邵氏與電懋的熱戰眼看開打在即，國泰的反應仍然慢了對手一大截。然而，當國泰真正「動起來」的時候，它的威力絕對不容小覷。

論家底、論資本，邵氏富可敵國，國泰更是威震八方。畢竟陸運濤出身於已經深耕馬來半島超過半世紀的實業集團，娛樂產業原本僅是陸氏眾多投資中的一環，事到如今，國泰這頭猛獸也該發威怒吼了。

《國際電影》畫報緊急刊出嚴俊、李麗華、尤敏版本的《梁山伯與祝英台》彩照做為封面，借以營造「未拍先轟動」的聲勢。
蘇章愷提供，《國際電影》第 85 期（1962 年 11 月號）。

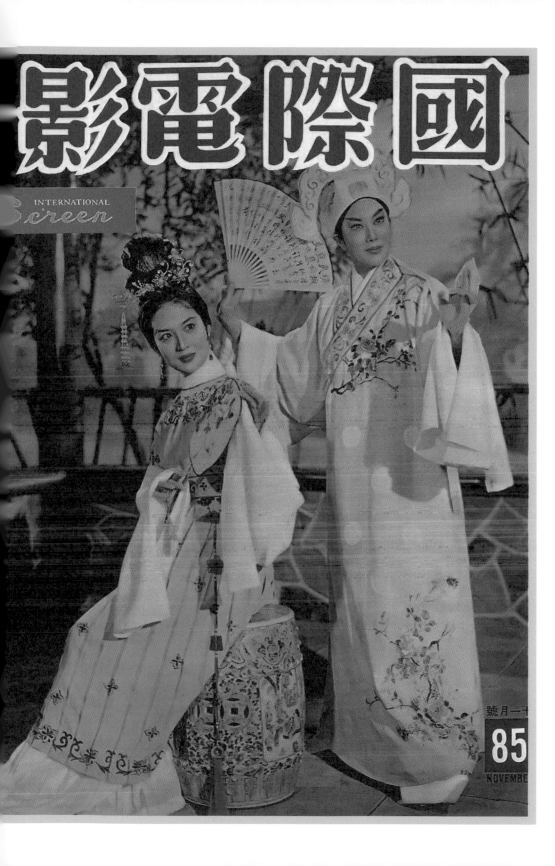

影電際國

INTERNATIONAL
Screen

號月一十

85

NOVEMBE

我們的電影神話──梁山伯與祝英台

延攬人才，擴增設備

鍾啟文在 1962 年 8 月底去職，9 月開始，陸運濤親兼電懋總經理一職，展開全新的人事布局，明星名導、重點人才的挖角，秘密進行。

1962 年 10 月初，陸運濤再赴香港停留一週，在這幾天內便與多位合作對象，簽下合約，其中就包括嚴俊、李麗華夫婦。據推測，作曲家姚敏應該也是在此前便已確立他與電懋的長期合作關係，也因此在《花田錯》、《閻惜姣》之後，姚敏的音樂就不曾再於邵氏電影中出現。

電懋和邵氏的第一階段對決，雙方勢均力敵，各有斬獲。1960 年邁入第二階段，電懋在彩色闊銀幕以及古裝片這兩大戰場，明顯敗下陣來，1962 年秋天總算摩拳擦掌，預備急起直追。

要說彩色攝影，電懋與英國、日本的彩色沖印公司原本即有往來，《紅娃》、《空中小姐》、《龍翔鳳舞》、《蘭閨風雲》，以及《星星月亮太陽》等珠玉在前，成績不弱。至於拍攝綜藝體闊銀幕的壓縮鏡頭和相關攝製技術，某種程度來說，也是「投資」和「人脈」即可順利解決，不算嚴重的問題。

至於當時最得令的古裝片——在邵氏的「古典宇宙」裡，現成有李翰祥、岳楓幾位好手，加上何夢華、高立、胡金銓等若干新進；電懋若欲提升競爭實力，在既有的易文、唐煌、王天林等導演之外，借重老資格的嚴俊不失為妙招。

然而歸根究柢，片場設施還是關鍵所在，以電懋當時的狀況來說，尚無法建立起所謂的「古典宇宙」，就算投入巨資，也非眼前立刻所能解決。

此外，就片廠設施而言，電懋雖有永華片廠，且年來為提升產量，已經陸續租用包括星光、聯合等其他片廠，始終有不足之感，這也是陸運濤兼任電懋總經理，重整電懋人事之後必須面對、必須解決的當務之急。

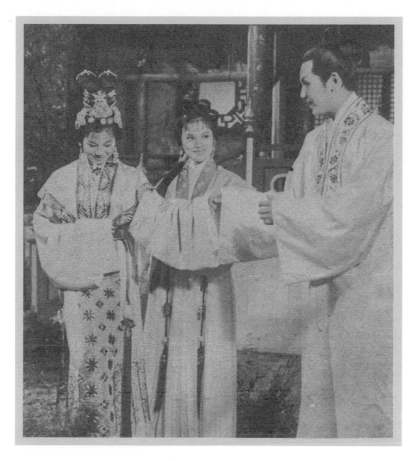

古裝片攝製小組的重量級企劃：李翰祥策劃、王月汀導演《紅娘》。卡司組合一再更改，最後敲定由喬莊飾演張生，杜娟補上因懷孕請假待產的林黛，領銜出飾紅娘，新加盟邵氏的廣語片女星小娟飾演崔鶯鶯，邵氏宣傳部為她改了新的藝名叫「凌波」。蘇章愷提供，《南國電影》59 期（1963 年 1 月號）。

邵氏影城古裝街道物盡其用

邵氏清水灣的片場陸續完工，先啟用了六座影棚，還有四座隨後再建，與此同時，邵氏也搭建了古裝街道，第一期完工後，已經出現在多部影片：《楊貴妃》、《王昭君》、《武則天》等李翰祥的巨片中，均有皇家儀仗行經長安大街的場面；嚴俊導演的《花田錯》有月老祠前廟會表演的萬頭鑽動，袁秋楓導演的《紅樓夢》開場，林黛玉乘轎進京投奔賈府的滿眼繁華，以及岳楓導演《白蛇傳》中，白娘子、許仙懸壺濟世的蘇州城，都讓影迷眼界大開。

1962 年夏末，邵氏推動古裝片攝製小組，以李翰祥為首，率領李系團隊中的王月汀、高立、胡金銓，加上青年導演何夢華，同時開拍多部古裝鉅片。圖為李翰祥策劃、胡金銓執導的《玉堂春》，由樂蒂、趙雷主演。作者收藏。

依照導演指示在樂蒂手上，趙雷的王金龍
Following the direction of King Chuan, Chao Lei as Wang King-lung places his hand on Betty's.

導演金銓，指點趙雷該怎樣把手放在樂蒂手背上邊
Director King Chuan demonstrates to Chao Lei, how the latter should put his hand on Betty Loh Tih's hand.

邵氏影城的古裝街道範圍擴增，不斷在原有基礎上再增加新的元素：一灣流水，水上有橋，橋畔垂柳，橋頭渡口，白鵝綠波，遠處還有寺塔隱隱。1962 年 8 月，嚴俊、李麗華原定與邵氏合作的最後一部電影《閻惜姣》開鏡，預計拍竣後便轉赴電懋。

來到 9 月，邵氏一口氣開拍多部新片：何夢華導演《楊乃武與小白菜》要趕在李麗華轉投電懋之前開拍，王月汀導演的《紅娘》由杜娟、喬莊、凌波主演，胡金銓導演的《玉堂春》由樂蒂和趙雷主演，另外還有爆笑喜鬧的《鳳還巢》預計由高立導演，業已展開籌備工作。《楊》、《紅》、《玉》、《鳳》這四組戲，全都掛上李翰祥總策劃的頭銜，等於邵氏創建的「古裝片攝製小組」。

此外，邵氏還有《黑森林》，預計拉拔大隊人馬到台灣，與中影合作，不但要拍攝壯麗的高山風光，也將租用中影士林廠的影棚設施拍攝內景。雖然不是古裝片，但拓展製片業務到台灣，也算是十分重要的嘗試。

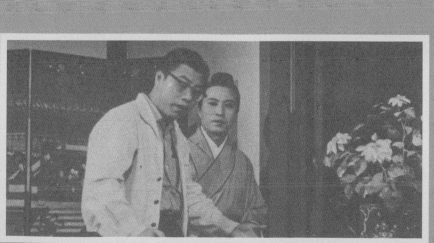

邵氏成立古裝片攝製小組，授意李翰祥擔任總監督，開拍四部重點影片，除《紅娘》因故暫停，其餘三部由上而下分別為《楊乃武與小白菜》（何夢華導演，李麗華、關山主演）、《玉堂春》（胡金銓導演，樂蒂、趙雷主演）、《鳳還巢》（高立導演，李香君、金峰主演）。圖片由作者提供。

戰雲密布，一觸即發

1962 年 10 月，電懋終於準備就緒。

鑑於兩年多前《武則天》和《紅樓夢》都是因為走漏消息，經媒體大篇幅報導，加上籌備未完成便廣為宣傳，反而讓邵氏全力搶攻，占得先機，當時電懋寧可放棄，不作雙包惡鬥，這一次，電懋守口如瓶，許多工作都暗中秘密進行。

又及，台灣首屈一指的電影作曲家周藍萍，經當時邵逸夫非常欣賞的潘壘導演舉薦，正式加盟邵氏。影壇首席幕後代唱人才——靜婷、江宏二位也在此際拜會作曲大師姚敏，探詢局勢，姚敏未置可否，靜婷等便聽從李翰祥的建議，從自由之身轉變成與邵氏簽下數年合約。

1962 年 10 月底，電懋全面反攻。

首先大陣仗迎接日本作曲家服部良一訪港，服部預備繼《野玫瑰之戀》後再次與葛蘭合作《教我如何不想她》，以彩色綜藝體開拍，作為她婚後復出的首部電影。

同樣也是 10 月底，嚴俊、李麗華揮別邵氏，攜手尤敏一同籌攝《梁祝》的計劃正式見刊。

10 月 29 日，尤敏在片廠與李麗華拍畢《梁祝》造型照，隨即於次日抵台參加金馬盛會。「二后一王」的《梁祝》熱度開始延燒，預計和《教我如何不想她》一樣，在 11 月下旬於永華片廠開拍。

「雙包競拍」的惡戰自默片時代的上海影壇就屢見不鮮，信手拈來實例，1940 年代初，影歌雙棲紅星周璇主演《三笑》，剛出道的李麗華亦被安排雙包競演《三笑》，闖出知名度。十餘年後在 1954、1955 年間，李麗華為張善琨新華公司主演西洋文學名著改編的《茶花女》，邵氏則捧出新星石英與

之競爭,也拍同樣題材,片名為《花落又逢君》。

1962年的10月底、11月初,邵氏當局命李翰祥率領團隊全力搶攻《梁山伯與祝英台》。

據李翰祥回憶,他率領編劇小組包括王卜一、蕭銅、宋存壽等,大概在八小時之內分頭趕出劇本,油印成冊,展開籌備作業。胡金銓則指出,李翰祥一開始甚至連劇本都沒有,只有一張字紙,像筆記一樣寫著梗概和想法,提出與他商議該從何處著手。

邵氏《梁祝》迅速展開籌備

由於是搶拍,邵氏《梁祝》以集體創作的方式組成幕後團隊,主要核心人物大致如下:

由李翰祥任總導演,下轄三位執行導演——胡金銓、高立、王月汀;三位助導——朱牧、劉易士、田豐。

攝影師以賀蘭山為首,後來分身乏術,再請一位也是邵氏外聘的日籍攝影師,作為第二組拍攝時的搭檔,演職員名單上記為戴嘉泰。

歌曲部份由李雋青撰詞,周藍萍作曲,歌唱團隊包括靜婷、江宏、顧媚,以及諸多名家共同擔任合唱,電影配樂同時由周藍萍一手包辦。

美術組則有佈景總設計陳其銳、美術曹年龍,尚有一位「李華」依據李翰祥的說法,是邵氏片場砌石造假山的好手,另有繪景師鍾志光,後來來台灣發展,在國聯影業逐漸有機會施展身手,日後也成為台灣知名的佈景師。

關於李翰祥所轄的李系創作群、李家班團隊,後文將有更大的篇幅深入細談,此處先略過不論。

至於選角，邵氏高層已經決定產後復出的樂蒂在《玉堂春》之外，
多拍一部《梁山伯與祝英台》，但梁山伯人選始終舉棋不定——應
該選用演過《花田錯》、現在正在拍攝《紅娘》的喬莊？還是應該
破格妄想，邀請左派首席女星夏夢，前來邵氏重現她在越劇電影
《王老虎搶親》的瀟灑英姿？甚至，影城一度傳出的消息是陳厚與
樂蒂夫妻檔，將要分飾梁祝二角。

一聲令下，邵氏片場裡拍攝中的電影暫時停工，動用一切資
源支援《梁祝》。

在《紅樓夢》片中反串飾演賈寶玉的任潔，原先也被點名飾演梁山
伯，李翰祥不甚滿意，認為任潔的幕後代唱——演廈語片的小娟
或許更為合適。這個想法驚動了新加坡的邵氏高層。

當年國語片與廈語片之間的壁壘隔閡，只用「門戶之見」四個字
恐怕還難以描摩透徹；來自產業界的現實回饋是邵氏在星馬市場
必須審慎以對的壓力。萬一觀眾不接受「小娟」變成「凌波」？萬
一這樣的「跨界」使觀眾對甲級國語巨片的信心打折扣？對手是
嚴俊導演、李麗華和尤敏兩位天后主演的《梁祝》，邵氏這廂除了
樂蒂之外，搭上一位拍廈語片的小姑娘反串——這像話嗎？

在關鍵時刻，李翰祥挺了凌波，邵逸夫點頭，不顧新加坡方面反對，同意
了這份演員名單。

《梁山伯與祝英台》開鏡

邵氏完成部署，1962 年 11 月 7 日，作曲家周藍萍在邵氏片場的大錄音間，
指揮數十名中西樂器的演奏高手，靜婷與凌波雙雙就位，指揮棒輕點，錄
音工作就此展開。

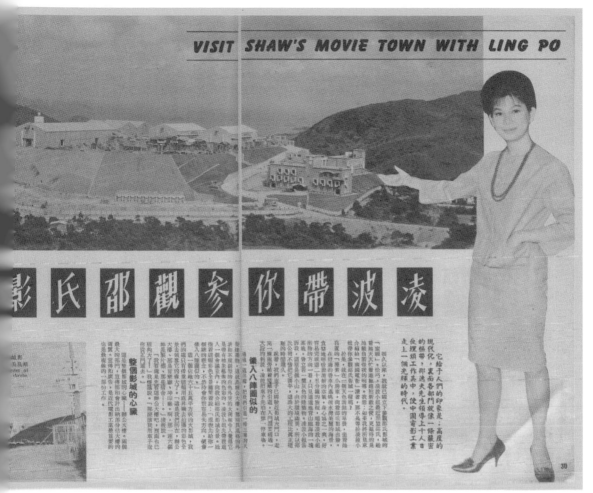

VISIT SHAW'S MOVIE TOWN WITH LING PO

影氏邵觀參你帶波凌

☞ 邵氏於 1960 年 11 月啟用全新片場，資源豐厚，推動新片拍攝的機動性極強。蘇章愷
提供，圖片輯自《南國電影》59 期。（1963 年 1 月號）。

第二天，也就是 11 月 8 日的上午，李翰祥聽完錄音成果，十分滿意，午後
邵氏影城的二號棚原本搭著《紅娘》普救寺的大殿佈景，現已修改為《梁祝》
十八相送的觀音堂，李翰祥一聲令下，攝影機開始轉動，邵氏的《梁山伯與
祝英台》就在如此快馬加鞭的情形之下，正式開鏡。

接下來一整個月，邵氏六個影棚至少有三個都在拍《梁祝》。廠棚資源調度
的方式原則上是一個搭景，一個拍，一個拆；樂蒂飾演的祝英台戲份很重，
她甚至放棄返家休息的機會，攜愛女遷入影城宿舍暫住趕戲；凌波也住進

宿舍，她身兼主唱，沒戲的時候還需到錄音間繼續錄唱歌曲。

觀音堂景拍畢，接著拍攝的是英台閨房的佈景群，包括電影開場的英台思學、返家後的相思、英台抗婚、樓台相會、花轎上門英台昏厥等場面。

尼山書館也是大景，六十位學生搖頭晃腦在課室讀書，此外還有宿舍探病、縫衣、同窗三年的諸多過場、師母「上前含笑問書獃，一事離奇你試猜，到底他是男還是女？」等等，12月中旬拍畢英台求媒，完成冬來飛雪，拍畢庭院堆雪人的場面後，書館景也告一段落。

全片拍攝工作大概就在此刻，稍微紓解了一些「搶拍」的壓力，但也開始進入最困難的攝製階段——「十八相送」和「回十八」（即『訪英台』）。

「十八相送」和「回十八」的難處在於大景中有小景，這裡一段，那裡一段，李翰祥的要求高，真花真草，加上松、竹、桃、李，從清晨到黃昏，從高山到農村，環境、時序與氛圍的變化，對於佈景、燈光，都是極大的考驗。

☞ 邵氏《梁祝》利用《紅娘》既有的布景略加改裝，便成為「十八相送」段落中的觀音堂景，此為《梁祝》的開鏡戲。蘇章愷提供，圖片輯自《南國電影》62 期（1963年4月號）。

更有甚者，同樣的綠水青山，在「回十八」的場面裡，還要再出現一次，梁山伯急匆匆下山崗，「訪英台上祝家莊，眼前全是舊時樣，回憶往事喜又狂」。鏡頭短促，人物單純，鏡前就只有山伯和書僮四九兩人，資料顯示，整段戲由執行導演胡金銓主拍，「十八相送」是春天時節，桃花青松，山嵐吐翠，「回十八」是「滿天星斗夜初涼」的時節，滿眼盡是秋山紅葉，一片清幽。

參與過《梁祝》攝製工作的前輩影人憶起當年，總愛說起李翰祥要求「每一根草的方向和角度都要是對的」，時常親自趴在地上安排花草的角度，或者在書架、几案前又塗又染，細心調整。賀蘭山也在訪談中回憶，當時日本同業組團來港

時任李翰祥副導演的胡金銓在邵氏同時也是演員、編劇，《梁祝》便由他率領第二組團隊協拍片中諸多過場鏡頭。作者收藏。

參訪，進到邵氏影棚看見《梁祝》的景，不僅驚為天人，更大讚西本先生有幸能在這樣的工作環境裡，拍攝高品質的電影。賀蘭山還笑咪咪對友人追加一句——在邵氏拍片，根本不必在乎菲林的用量，隨便用，只求最高品質，不必節省。聽得日本影人們又羨又嫉！

賀蘭山更在訪談裡透露，他在 1962 年 12 月中，於邵氏片場古裝街道拍攝《梁祝》的外景鏡頭時，電懋曾經秘密與他接觸，同意給予他優沃的條件，他也已經應允！最後經李翰祥苦苦相勸，鄒文懷出面跟電懋副總經理林永泰交涉，退還訂金，才好不容易穩住這位來自日本的貴客。

現存文獻並未明確指出英台哭靈的悲劇高潮於何時完成，助導田豐回憶，外界傳說特效均在日本完成，其實不然。只有地裂、天崩、樹倒、墳爆的

效果，還有龍捲風以及蝴蝶的動畫是在日本拍攝，其餘像是轎前兩盞白紗燈，轎後銀紙連天飛舞的末日質感，以及花轎遭狂風吹起，喜帳、燈籠滾地而去，轎頂飛天壓倒轎夫，這些場面與特技，全是李翰祥的鬼才構思，執行導演與助理導演團隊在邵氏影棚內通力完成。

1963 年 1 月 10 日下午五時，李翰祥、樂蒂、凌波、任潔、李昆等一行人，自香港飛往日本，拍攝哭靈、化蝶的特效場面。

賀蘭山安排原本新東寶公司第二攝影棚，由《哥吉拉》、《白夫人之妖戀》名滿全球的円谷英二團隊為邵氏服務。估計大概三、四個工作天，16 日樂蒂、凌波返回香港，18 日李翰祥、胡金銓、任潔、李昆、鄒文懷等取道台灣返回香港，1 月 24 日香港媒體報導，邵氏《梁祝》的內景工作已全部完成。

然而，據田豐回憶，日本攝製工作的成果，大家都不滿意。尤其龍捲風和化蝶的動畫格數不夠，質感很差，百般無奈，只好再追加預算，在香港重新拍過部份段落，與日本段落合併剪輯。

至此，邵氏的《梁山伯與祝英台》總算大功告成。

二后一王出師不利

電懋那廂嚴俊國泰公司的《梁山伯與祝英台》呢？

永華片廠總共有三個棚，國泰機構在香港則有電懋公司，以及國藝、國泰兩間衛星公司，國藝是秦劍主持的粵語片團隊，國泰就是嚴俊負責。三個影棚按照分配是一家一個，比起邵氏《梁祝》三棚連用，效率當然遠遠比不上。

況且邵氏在《梁祝》順利上軌道之後，還有前文提及的《玉堂春》、《鳳還巢》等繼續拍攝，《梁祝》的主景可以改裝成其他影片的散景，《梁祝》的散景也可以移花接木當作其他影片的主景，如此這般，等於整個邵氏片場都

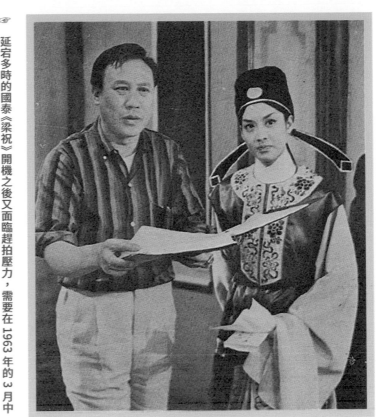

延宕多時的國泰《梁祝》開機之後又面臨趕拍壓力，需要在 1963 年的 3 月中旬完成尤敏的鏡頭，好讓她轉飛日本、夏威夷等地，履行片約。圖為導演嚴俊親自示範。作者珍藏。

成為《梁祝》的後勤中心。

電懋加緊腳步，總算敲定 11 月 28 日，在場景搭建完成之後正式開鏡，而且嚴俊堅持要大張旗鼓開辦雞尾酒會，宴請媒體各界，以向邵氏示威。

不僅《梁祝》，嚴俊更向電懋提出加碼《西廂記》或《王昭君》的雙包競拍，與邵氏一較長短。李麗華的張生，尤敏的紅娘，崔鶯鶯或許考慮白露明；又或者李麗華的王昭君，搭配甫才加盟電懋的趙雷。總之，嚴俊希望《梁祝》之外再加一部古裝片，可以同時消化服裝布景，一舉數得。

邵氏方面，不知是哪位天才想出一個辦法牽制國泰《梁祝》，他們利用李麗華尚未完成的《楊乃武與小白菜》，讓劇組發下拍攝通告，使二后一王才剛剛開鏡，書院裡就少了梁山伯。

李麗華兢兢業業，重回邵氏影城扮演公堂受審、女監哀哭的小白菜，不料卻遭刁難，一會被嫌女囚戲服不好看，一會被要求更換造型，刻意拖延時間，逼得嚴俊得聘用私人保鏢，護送愛妻在這個節骨眼上進出邵氏，以免遇到任何的傷害。

苦熬至 1963 年開春，電懋方面再傳惡耗。

由於電懋與日本東寶公司的系列合作又將啟動，新片《香港東京夏威夷》預計於 3 月開拍，日方態度強硬，電懋交涉未果，尤敏只得如期向劇組報到，以免損害雙方長年合作的深厚友誼。媒體報導，尤敏加緊搶拍《梁山伯與祝英台》戲份，3 月 15 日方與資深影星王引共同赴日，隨後轉進夏威夷，與日本影星寶田明、加山雄三合作拍片。

就這樣，國泰的《西廂記》無人再提，李麗華的《王昭君》不了了之，「二后一王」的《梁山伯與祝英台》勉強在 1963 年 3 月拍畢大部份主場，完成沖印、剪輯，剩下李麗華的些許外景戲，這一擱，就擱到地老天荒。

《武則天》榮耀坎城

李麗華在 12 月拍《楊乃武與小白菜》受了「欺負」，邵氏總算有所「表示」。俗話說的好，演藝圈沒有永遠的敵人，邵氏提出更優厚的條件，誠心挽回這位影壇長青樹的芳心。1963 年 2 月中旬，國泰《梁祝》尚未埋尾，影劇記者已經嗅到李麗華預備重返邵氏的風向。

1963 年 3 月，邵氏出品，李翰祥導演、李麗華主演的《武則天》確定將代表中華民國參加坎城影展。邵氏也積極為李麗華籌備新戲，兩家公司均一再提及的《西廂記》之外，欲與電懋競爭的《慈禧太后》也在醞釀。

1963 年 5 月中旬，邵氏《梁山伯與祝英台》捷報連連，一再打破台北的各項票房紀錄；與此同時，在法國時間 5 月 17 日當天，被任命為中華民國正代

表的邵逸夫牽引著李麗華、丁寧步上坎城紅毯。李、丁二位身穿旗袍禮服，外著寬幅大袖古裝批肩，國際媒體為之瘋狂。《武則天》雖未能在坎城主競賽有所斬獲，卻再次將華語電影的壯盛美態，成功展現在歐美市場及影人眼前，繼《倩女幽魂》、《楊貴妃》之後，同樣售出海外版權，進軍國際。

在此之前的一個多月，邵氏和電懋長年視為競爭主場的「亞洲影展」在日本東京舉辦。

電懋遭受鍾啟文去職的重創，雖然加緊部署，元氣未復，很早便決定不派影片參加 1963 年亞展。邵氏團隊重拍「化蝶」後完成《梁祝》，順利報名。於是，邵氏成為該屆香港代表團的主力，推出三部作品——陶秦導演彩色歌舞喜劇《花團錦簇》、羅臻導演黑白倫理文藝《第二春》（台灣上映片名為《巫山春回》），還有李翰祥導演《梁山伯與祝英台》，共同參加 4 月中旬於日本東京舉行的亞洲影展。

◉ 《武則天》於 1963 年 5 月在法國坎城影展正式亮相，邵逸夫、李麗華、
丁寧出席首映典禮。蘇章愷提供，《南國電影》65 期（1963 年 7 月號）。

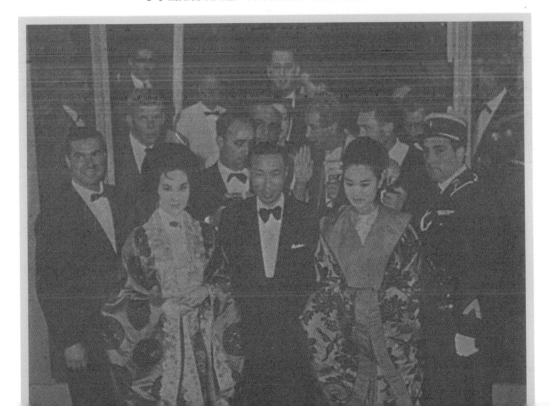

我們的電影神話──梁山伯與祝英台

080

第六章

參加亞洲影展並於
香港、星馬首映

如果按照事件發展的時序，接下來應
該要好好談一談 1963 年 2 月間，在台
灣發生的影壇大事。

不過，承續前章結尾，我們還是先簡述
一下 1963 年亞洲影展的戰況，以及邵
氏《梁祝》在香港及星馬地區的發行情
形，再把焦點轉至《梁祝》神話的關鍵
戰場──台北。

☞

邵氏《梁山伯與祝英台》1963 年 4 月 3 日晚場
搶先於香港正式上映。劉宇慶提供珍藏剪報，
1963 年 4 月 2 日。

1963 年第十屆亞洲影展

電懋自願放棄 1963 年的亞洲影展，邵氏其實一開始也推不出什麼十拿九穩的重要電影。邵氏的年度強片《武則天》已經預留給坎城，《花團錦簇》是歌舞喜劇，《第二春》是黑白文藝愛情，都不太具冠軍相；剩下《梁山伯與祝英台》或許還有一點拼搏的機會，只不過《梁祝》是趕拍之作，邵氏對它也欠缺信心，少了當年壯志滿腹，要憑《江山美人》一定江山的氣勢。

1963 年 4 月初，第十屆亞洲影展在日本東京揭幕，台灣極力爭取隔年第十一屆的主辦權，如願以償。

4 月 19 日影展活動結束，頒獎典禮上除《花團錦簇》拿下最佳喜劇特別獎之外，《梁祝》意外獲得四項技術獎——最佳攝影賀蘭山、最佳錄音王永華、最佳音樂周藍萍，還有最佳美術，台灣方面的外電稿均寫作「陳志仁」，據推測似為「陳其銳」之音譯，香港方面則新聞報導則將得主直接寫為李翰祥本人。

當屆的最佳影片頒給日本松竹公司出品，中村登導演，川端康成原著改編的彩色闊銀幕電影《古都》，最佳導演得主則是《我兩歲》的市川崑。《梁祝》沒有拿到影后，沒有拿到導演獎，四項技術獎對於當時的華語電影產業，絕對是紮紮實實的肯定，然而在商言商，這四座金禾獎卻也無法直接化成票房數字。

邵氏《梁祝》香港首映

邵氏《梁祝》在 1963 年 4 月 4 日率先於香港推出。前一天，也就是 4 月 3 日的晚間優先場起，《梁祝》便在京華、樂都，以及邵氏自家全新落成、營運才只四個月的黃金戲院，三院聯線獻映。

不過，要論起規格、氣勢，邵氏的確沒有把《梁祝》當成特級影片對待。

在此必須說明一下，當時國語片在香港上映的排片習慣。就首輪影片來說，九龍和港島的鬧區通常會各安排至少一間戲院，前者往往座落於旺角、油麻地、尖沙咀（即所謂『油尖旺』鬧區），後者往往座落於中環、灣仔或銅鑼灣。再不然，前者可能會安排位於再北一點的深水埗區域，後者則會排至銅鑼灣再往東的北角一帶。簡言之——九龍的第一志願是油尖旺，深水埗次之，港島的第一志願是中環、灣仔、銅鑼灣，北角次之。在第一、第二志願區之外，有時還會在東九龍或其他地區排進第三間戲院。

1959年，《江山美人》在港九頂級西片首輪戲院——豪華、新華聯映；其中新華戲院地點就在旺角邵氏大廈，平時只選映第一流的首輪西洋電影，《江山美人》是新華戲院揭幕以來首次有華語片進駐。

1962年《楊貴妃》在坎城獲獎後，隨即於皇后、麗聲、皇都戲院連映，麗聲位於旺角，皇后位於中環，都是最具知名度的西片旺院，港督還親自參加了皇后戲院的義映晚會。一年後，《武則天》也在皇后、麗聲、皇都三院上映。皇都戲院則位於北角，也算是港島重量級影劇院，戲院建築造型別致，日本寶塚歌舞團訪港時即曾於此獻藝。

邵氏在1963年初全新揭幕的黃金戲院位於九龍深水埗，雖非一級鬧區，從地緣位置來看，仍可吸納九龍西半乃至新界的觀眾，實力不可謂不弱。
然而，邵氏安排黃金（深水埗）、京華（銅鑼灣）、樂都（東九龍）這條院線上映《梁祝》，卻也證明《梁祝》是邵氏循例生產、照常推出的電影，並不具備《江山美人》、《楊貴妃》、《武則天》之類的特等規格，也非超級鉅著，因此沒有將之排入西片旺院。

《梁祝》在香港的賣座不壞。首輪上映了整整三週，直到4月24日晚間映畢，總收入為港幣37萬3281.8元。不過，當時曾傳出風聲，指稱邵氏對《梁祝》票房成績灰心，扣除稅務及戲院拆帳，還有宣傳費用後，淨賺只剩二萬元，邵逸夫決心不再拍攝黃梅調云云——這些蜚短流長、巷議趣聞，特此一記。

總之，《梁祝》在香港的首輪賣座排入全年國語片第三名。

香港影壇1963年的國語片賣座冠軍是《武則天》，紀錄為港幣59萬2997.3元，第二名是《花團錦簇》，港幣49萬4857.7元，第三名就是《梁祝》。

值得注意的是中國大陸的彩色戲曲片《碧玉簪》，當年在香港創下港幣75萬元的佳績。不過依照當時影壇分類慣例，大陸片在香港被歸入「左派電影」，在固定選排大陸電影的「左派院線」上映，不佔「國語片」榜單的排名，此為華語影史上的獨特現象。

邵氏《梁祝》在港上映期間，直接面對的挑戰不是電懋的新片，正是來自普慶、國泰、仙樂三院聯映，由吳永剛導演的《碧玉簪》。

《碧玉簪》自3月下旬一路映至4月底，又續映至5月，前後五十餘天，首輪映畢又再由平時上映粵語片的戲院接映，也無怪乎之後李翰祥導演要照方抓藥，將之改拍成膾炙人口的《狀元及第》了！

新加坡首映

1960年代初期，星馬市場仍舊是邵氏和國泰兩大陣營最倚重的靠山。雙包競拍，一來拼的是氣勢，再者拼的其實就是在星馬市場的實質票房回收；馬來半島的華語電影重鎮首推新加坡，邵氏與國泰的行政中樞均設在此地。

在新加坡，《梁祝》的戰局與香港既雷同又大不相同。

黃漢民提供，邵氏《梁山伯與祝英台》於星馬地區上映時之橫幅廣告單張。（From Wong Han Min's Collection）。值得留意的是影片片名的標準字體與香港、台灣常見的標準字體有很大的不同。

1963年3月底4月初，在新加坡，邵氏《梁祝》尚未上映，國泰已經安排旗下的奧迪安大戲院熱烈重映1954年出品的上海越劇電影，桑弧導演，袁雪芬、范瑞娟主演的《梁山伯與祝英台》，之後移師到新娛樂、大華、寶石上映。香港其實也在1963年的2月初重映過這部越劇《梁祝》電影，安排在左派院線——普慶、國泰、仙樂。

依照新加坡當地的發行習慣，重要影片會在指標型大戲院排映「週末半夜場」，以建立口碑，或許一次，或許兩三次，炒熱市場氛圍，接著排映正場，聯映數日之後，再由指標型大戲院移至普通戲院繼續放映。

1963年4月27日，星期六半夜場，甫於亞展獲頒四項技術獎的《梁祝》終於在邵氏旗下的首都戲院揭幕，由於觀眾高度好奇，果然引起一小波轟動。5月1日《梁祝》登上首都戲院日間正場，連映五天。5月7日起《梁祝》移入邵氏院線的東方、麗宮、大光續映，之後又有常映粵片的豪華戲院加入聯映；映期約為兩週，到5月22日映畢。

和香港一樣，邵氏《梁祝》在新加坡獻映期間，正面交戰的對手並非「二王一后」的國泰《梁祝》，這部《梁祝》根本還沒拍完！它最大的對手是前述在香港造成大轟動的越劇電影《碧玉簪》。不過，在星馬南洋，《碧玉簪》的發行商不是別人，正是國泰機構。國泰機構安排《碧玉簪》在4月下旬登上奧

梁山伯與祝英台

黃漢民提供，中國大陸拍攝的越劇《梁山伯與祝英台》電影於星馬地區上映時之蝶形廣告單張。（From Wong Han Min's Collection）

迪安的半夜場，之後轉為日間正場，然後再轉至新娛樂、大華、寶石等院續映不輟。

為什麼特別要把《梁祝》在香港及新加坡上映的戲院寫得如此詳細？首先在香港，國語片的發行會將「是否進入西片戲院」視為極高的標準。這個標準也同樣影響到 1950 年代後期及 1960 年代初期的台北。

在香港，《江山美人》開了先例，《楊貴妃》、《武則天》亦為如此；《梁祝》沒有。可見邵氏發行部門對於《梁祝》這部影片的定位和一般 A 級、B 級片相同，但就不是《江山美人》、《楊貴妃》、《武則天》的特級水準。

其次，在星馬地區，國泰與邵氏各自擁有固定的院線網絡，競爭十分激烈。左派電影在此時期相當倚重國泰、邵氏，以及何氏光藝機構的上映渠道。

國泰和邵氏在新加坡的蛋黃精華區各有兩家戲院，國泰的「國泰」和邵氏的「麗都」基本上以西片為主，國泰的「奧迪安」和邵氏的「首都」則中西並治，時常選映華語片。

重要的華語片來到新加坡，多半會在奧迪安或首都戲院舉行「拜六半夜場」特映，試水溫，建立口碑，然後移入日間正場放映數天，之後再移至一般院線的普通戲院繼續聯映。

行文至此，讀者是否已經發現國泰與邵氏兩雄相爭的箇中奧妙？

在邵氏與電懋的雙包競拍戰役當中，嚴俊國泰公司的《梁祝》錯失先機，然而從更宏觀的角度來看，在電影發行、票房與戲院牟利的星馬主戰場，邵氏《梁祝》上映之前，國泰機構即再版發行中國大陸的舊片越劇《梁祝》；邵氏《梁祝》上映之際，國泰院線裡熱鬧獻映的更是名震香江，賣到盆滿缽滿的《碧玉簪》。

《梁祝》搶拍這一役，國泰機構是輸了，但就電影發行策略來說，邵氏《梁祝》於新加坡面對《碧玉簪》，國泰機構不但沒有輸，想來還是略有斬獲的。然而，就像前文所敘，台灣的戰場，才是這椿電影神話真正的誕生地！

⊙ 黃漢民提供，國泰《梁山伯與祝英台》於星馬地區上映時之橫幅廣告單張。（From Wong Han Min's Collection）

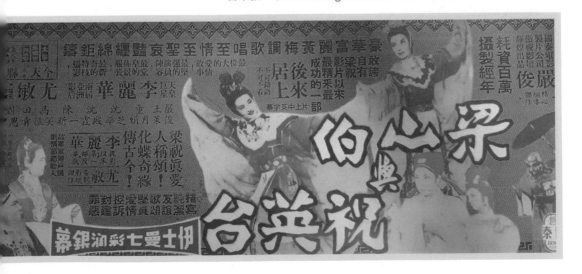

我們的電影神話──梁山伯與祝英台

第七章
寶島新戰局

台灣市場在華語電影整個東南亞的總體版圖裡，原本約佔整個市場的三至四成；雖然不是寶冠上的鑽石明珠，卻也是重中之重，不容忽視的一塊大餅。尤其自 1950 年代以降，國際冷戰氛圍之下因為「中華民國」突顯的政治意義、還有台灣市場與來自民間的消費實力，幾次左右了以香港為製片中心的華語影壇大局。

作者蒐藏，邵氏《梁山伯與祝英台》1963 年 4 月 24 日於台北首映當日，刊於《中央日報》之鋅版廣告。（1963 年 4 月 24 日）。

我們以 1955 年為例子來說明一下：

1955 年 3 月，發生嚴重財務危機的永華公司創辦人李祖永來台尋求協助，獲得政府貸款。他之後與國泰機構合作，台灣方面的資金透過中影公司挹注、投資，促成永華喬遷新廠，而這個新的永華片廠就是日後電懋公司的發展基地。

同樣也在 1955 年 3 月，台灣方面採行外匯新制，新的匯率、稅制計算方式，令香港的電影業者必須重整全盤的市場布局。

1955 年 10 月底，自由影人來台勞軍；11 月初，團隊於台北三軍球場舉行盛大表演，載歌載舞的葛蘭以一曲曼波贏得滿堂喝采，媒體加封她為「曼波女郎」，稱號蜚聲海內外，之後葛蘭由永華轉進電懋，公司為她開拍《曼波女郎》，片名與綽號其實源自於她在寶島造成的轟動。

再有便是 11 月中旬於台北上映的《桃花江》。有了南洋地區的賣座基礎，《桃花江》在台灣細水長流，走到各處都廣受歡迎，這塊「市佔三成至四成」的大餅穩穩入袋，村姑型的歌唱片自此也成為華語影壇的主流之一。

對於邵氏版《梁山伯與祝英台》來說，台灣更是至福、至貴、至寶的發跡之地。

1950 年代中期台灣影壇實況

二次戰後，台灣的電影產業經過一番重整，約莫在 1950 年開始有明確的成長。官方經營的電影機構漸次確立，各地戲院的布局也更加清楚。美國電影、歐洲電影、日本電影等外語片，加上香港及台灣本地拍攝的國語片，輪番上映，一個屬於台灣地區特有的「電影產業」，包括攝製、發行、映演等面向，在短短幾年之內便形成完備的規模。

1950 年代初期，尚有廈語片進口，在宣傳號召上以「福建語」、「閩南語」或甚至直接標記「台語發音」，吸引觀眾，到了 1950 年代中後期，台灣民營影業開始拍攝台語片，整個局面又有所改變。

台灣影壇以首善之地台北馬首是瞻。1950 年代中葉，在台北的電影市場裡，歐美電影還是最強大、威猛的賣座指標，不單單只有好萊塢，許多重要的歐洲作品在台北也廣受歡迎，如西德、義大利等地的作品，也曾深深啟發一整個世代的台灣電影工作者，直接影響後來「健康寫實」的製片方針。

歐美電影之外，最令大多數台灣觀眾心心念念的尚有日本片。因為文化、語言上的熟悉感，加上日本電影工業於戰後突飛猛進的成長——藝術上的、商業上的——致使日本電影在台灣，擁有極強大的競爭實力。

不過，必須特別說明的現象是它在台灣市場直接的競爭對手並非歐美電影，而是國台語片。由於政令上的約束，主管機關每年針對日片設有進口配額的限制，以保護產業不被毫無節制的引進完全吞噬。

國台語片方面——1956 年台語片興起，之後幾波漲跌，旺時極旺，淡時極淡。從全面瘋映，到後來固定由龍山寺前大觀戲院、大稻埕商圈大光明戲院所組成的台語院線，其餘戲院則視排片狀況，偶爾加入聯映。

至於國語片——中影、台製、中製等三家具官方色彩的製片廠之商業劇情

片數量不多，民營公司的產量產質亦不穩定，市場主力仰賴香港「自由影壇」的電影生產。

台北市固定有一條國語院線，為首的龍頭戲院有兩家，分別是中影公司直營的新世界戲院，以及民營的美都麗戲院，輪番獻映香港的永華影業、新華、邵氏、電懋、亞洲、自由等公司的出品，各家發行商也彼此競爭這條院線的檔期。

1954年開始，台北市在四年內增加了八間設備新穎，時尚氣派的巨型戲院，弧型銀幕、立體音響、冷氣設施、沙發座椅，一應俱全。1956年台北市的電影院也經主管機關分為甲乙丙三級，每級統一票價規劃，除了徵收稅捐，也方便管理環境衛生。經評審過後，所有被列入甲級的戲院恰好都是平時獻映歐美或日本電影的豪華大院，最著名者如新生、萬國、第一劇場、中影旗下的國際、大世界等。

不過，國台語片的院線龍頭，如前述的大觀、新世界、美都麗等，最好也只能排上乙級。這樣的分級結果雖招致議論，業者與管理單位經協調後也相安無事，依此分級繼續營運。

倒是有幾家後起之秀，如1957年底在台北南區、今台北市的古亭捷運站附近開張的國都戲院，初揭幕時為甲級戲院、甲級票價，一年左右即重新定位為服務在地社區的電影院，降改為乙級戲院、乙級票價，以增強本身的競爭實力。還有1958年底正式營業，規模最宏大的遠東戲院，則將自身明確定位為甲級戲院，而且專攻歐洲電影、美國電影，偶爾才選映日片。

對於國語片，特別是港產國語片來說，香港本身並非主力市場，真正的重點在星馬以及台灣。

台灣因為政治、教育、文化認同的緣故，1950年代後期國語已經逐漸普及，台北都會區也擁有一定數量的國語電影觀眾。對於香港的國語片業者而言，估算起來，整個台灣的票房收益大概佔其產業總值的三至四成，星

馬佔另一大部份，餘下的則屬香港及其他地區。台灣的國語片市場能量，以台北為重心向外幅射，在整個華語電影產業裡也愈形重要。

邵氏也好，電懋也好，在此時對台灣雖有布局，但畢竟一海之隔，又不像星馬地區有邵氏或陸氏的「行政中樞」坐鎮管理；偶有特例，比方邵氏曾出資整斥台北美都麗戲院，又或者國都戲院一度名列電懋「直營」名單。但更多時候，邵、電在台業務還是委任發行商代為處理。

此時台灣最重要的電影發行商無疑便是聯邦影業公司。

台灣影壇的發行霸主 聯邦影業

1953年，來自江蘇的紗布業鉅子沙榮峰，與同鄉的夏維堂、張陶然、張九蔭等，共同集資在台北創辦聯邦公司，夏維堂為負責人，張陶然為駐港代表，張九蔭主理財務，沙榮峰負責發行及宣傳，永華、邵氏的影片均由聯邦代理在台發行。

聯邦曾在1954年跨海投資。永華後期名作，林黛主演的《金鳳》即為聯邦出資拍成。1956年聯邦成立關係企業「國際影片公司」，與國泰機構旗下的「國際」同名，專門代理國泰機構在香港投資，以國際公司為名義出品的電影。

香港國際不久改組為電懋，聯邦（包含關係企業的國際公司）也因此成為邵氏、電懋兩家公司在台灣的代理發行商。前文提及台北市最重要的國片院線「新世界—美都麗」線，幾乎成為聯邦的天下，每隔一段時間，聯邦及其他同業就需要為影片排期進行協商，要爭要搶、要迴避要禮讓，大家都得在談判桌上說清楚，講明白。

邵氏在 1959 年夏天起，曾經短暫在台北設立分公司。林黛、趙雷為《江山美人》至台北隨片登台時還特地為之剪綵開幕，沒想到為期僅一年就結束營業；之後雖然仍有「台灣邵氏公司」在 1963、1964 年前後，聯繫在台拍片與參加國際影展等事宜，主要的影片發行業務仍由片商代理，直到邵氏於 1968 年前後正式進入台灣市場為止。

在 1960 年的年底，曾由林黛剪綵的邵氏分公司結束之後，邵氏決定仍將新片交回予聯邦發行；1961 至 1962 年這兩年之間，聯邦取得邵氏共二十四部影片的放映權，其中四部彩色片《倩女幽魂》、《千嬌百媚》、《楊貴妃》、《花田錯》在台灣創下極優秀的票房成績。只不過，「新世界—美都麗」線檔期擁擠，一直到 1963 年初，聯邦尚有七、八部邵氏影片尚未消化完畢，其中包

作者蒐藏，電影《江山美人》於台北新生戲院獨家上映時，刊於《中央日報》之鋅版廣告。（1959 年 7 月 30 日）

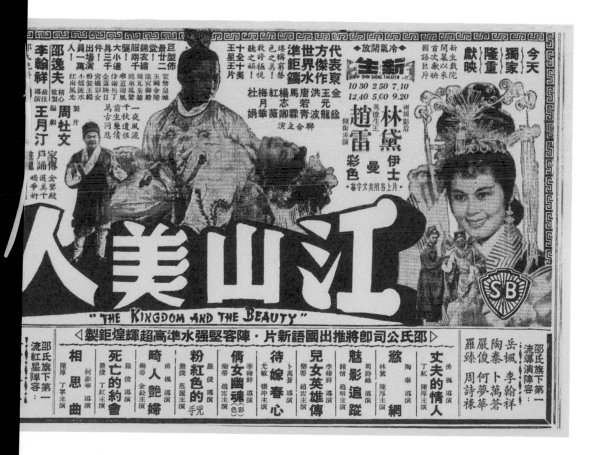

括早已洽訂，預計拍攝完成後才交片的彩色巨作《王昭君》、《武則天》兩部。

邵氏自 1962 年 11 月開始全面主打「彩色綜藝體弧形闊銀幕」，令台灣各片商密切注意邵氏最新的動向。反觀聯邦方面，一邊歡慶彩色片大賣，一邊憂心屯積的黑白片如何排期，一邊還擔憂邵氏在更換新約時會不會獅子大

作者蒐藏，電影《千嬌百媚》於台北遠東戲院獨家上映時，刊於《中央日報》之鋅版廣告。值得注意的是廣告右側的「鄭重啟事」，標題以及內文中的「破例」、「彩色新藝綜合體」、「三聲道歌舞巨片」等字樣。（1961 年 5 月 11 日）

作者蒐藏，電影《倩女幽魂》於台北新生戲院獨家上映時，刊於《中央日報》之鋅版廣告。（1961 年 1 月 11 日）

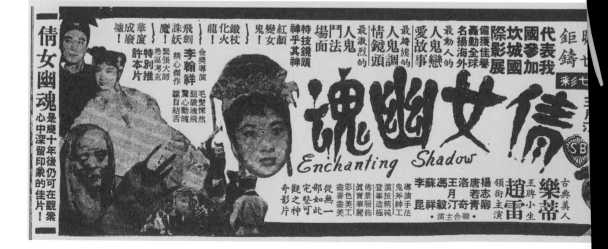

開口，訂下難以負荷的天價。更何況邵逸夫還同時公開即將開拍的二十餘部古裝新片——「西施」、「慈禧太后」、「精忠報國」等等，擬將邵氏推向全面彩色闊銀幕的新世紀。聯邦若欲與邵氏繼續合作，應該如何自處？聯邦若不欲與邵氏繼續合作，面對這批強片的攻勢，聯邦是否招架的住？

前文曾經蜻蜓點水似地簡述過日片在台灣市場的巨大商機。自1960年代初期，主管當局每年確認年度日片配額數量之後，影片便交由片商公會的成員去競標價格，得標者擇期排片上映。由於商業潛力十分可觀，一度形成片商公會在短時間內成員爆增的局面，人人都想以片商的身份爭食日片利潤。

然而，日片配額的主導權掌握在政府單位手中，因為政治局勢、外交情況、市場結構憑估、行政效慮增減等內部外部因素，使得這一柄開啟巨額利潤的鎖鑰，也充滿各種不確定性。有太多次因為日片配額數量延遲公布，直接造成業界的混亂與不安。

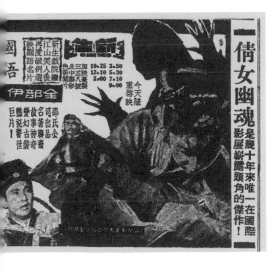

為求生存，每家片商手中必須同時握有好多張牌，除了發行日片，還會投資國台語片，或者直接與電影院結盟，兼作戲院映演與發行。更有本事一點的就像聯邦，設有多家關係企業，運用不同的公司名稱，走出不同的發行路線，旗下更有全台四十餘間電影院的排片權，老闆走訪各地洽公時根本不必攜帶錢包，只要直接到各城各市的關係影院票口開帳支領現金，即可「全省走透透」。

☞《徵信新聞報》新聞剪報，1963 年 3 月 9 日。作者珍藏。

邵氏套裝，待價而沽

1963 年 2 月底，時任邵氏總經理的周杜文代表公司來台灣向中影接洽合拍業務。在《黑森林》順利開鏡後，雙方就《山歌姻緣》攝製計劃交換意見，完成簽約手續。然後，周杜文便與台北各片商展開一場永遠改寫電影史的巨大交易。為期十餘日，懸而未決，周杜文返回香港不久，在 1963 年 3 月 9 日，《徵信新聞報》記者劉昌博即以巨大的篇幅報導這次交易的細節。

原來，真如聯邦預料，周杜文此次除了與中影簽約，還帶著邵氏全新一批影片來台兜售，打包成套，預備一次賣出。

套裝內共計十八部電影，包含多部仍在拍攝、尚未完成的作品。邵氏套裝一舉觸發台北各片商之間的火辣爭奪，周杜文先喊出美金四十五萬的超級天價，折合台幣逾二千萬元，之後主動降為美金三十五萬，由各家影業大亨競標。

周杜文攜來台灣的「邵氏套裝」組合如下：彩色闊銀幕電影十一部：
《白蛇傳》、《紅樓夢》、《花團錦簇》、《楊乃武與小白菜》、《玉堂
春》、《鳳還巢》、《紅娘》、《閻惜姣》、剛剛開拍的《山歌戀》、剛剛
簽約尚未拍攝的《山歌姻緣》，還有《梁山伯與祝英台》。

黑白闊銀幕電影四部：《一毛錢》、《為誰辛苦為誰忙》、《杜鵑花
開》、《女人與小偷》。

以及彩色闊銀幕潮語戲曲片《文武香球》，外加兩部韓國電影。

根據劉昌博的報導，以美金三十五萬元為基準，參加競逐的共有九
家片商以及兩家戲院，戲院分別是國泰、國都，片商則是聯邦與國
際（關係企業但算成兩家）、華盛頓、東南、中國、中一、建華、龍
裕、大東。經過一番合縱連橫，周杜文在台期間仍未有最終結果。

明華影業異軍突起

《徵信新聞》這則報導見刊後四日，1963年3月13日起，各大媒體陸續揭
曉邵氏套裝最終的得標者——來自東南影業的黃銘、原順伯，中國電影
企業的杜桐蓀、大東影片公司的賴春波——這幾位原本均是日片發行商，
此次共同結盟，成立全新的「明華影業」，以港幣二百一十萬元（約合美金
三十七、三十八萬元左右）的代價取得前述影片的映權，並由台北影圈在
戲院經營、排片調度的專家黃天禎出任明華影業代表，專程赴港簽定合約。

聯邦未取得邵氏套裝，全台國語片發行霸主的地位勢將生變。眼下還有亟
待解決的院線排片問題，尤其面對來自明華的挑戰，聯邦手中尚未消化完
畢的邵氏影片中，《王昭君》根本尚未拍竣，手裡的王牌只剩下《武則天》。

作者蒐藏，電影《楊貴妃》於台北新世界、美都麗、國都等戲院首映時，刊於《中央日報》之鋅版廣告。（1962 年 8 月 4 日）

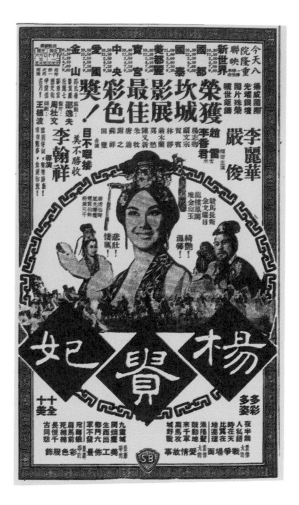

聯邦與明華的強片發行策略

聯邦原定在 3 月底青年節連春假的旺檔排映《武則天》，預計 3 月 28 日上映，經中影情商「讓檔」給中影參加亞洲影展的年度影片《薇薇的週記》。

此外，依照過去的經驗，《倩女幽魂》、《千嬌百媚》兩部強片在台北上映，均模彷香港、新加坡的格局，依循 1959 年《江山美人》模式，搶進甲級名院，《倩女幽魂》在新生，《千嬌百媚》在遠東，獨家獻映約一週左右，再轉入一般國片院線。

《楊貴妃》和《花田錯》雖然沒有甲級戲院的加持，在乙級的「新世界—美都麗」線也同樣賣出佳績，不但有規模較小的甲級戲院參加聯映，《楊貴妃》還略為提高票價，觀眾反應同樣極好。

對於《武則天》，聯邦有太多可以操作的發行策略。只不過他們已經在事前的會議上承諾片商同業，不將《武則天》排進甲級大院，換句話說，《武》走的不會是《倩女幽魂》、《千嬌百媚》甲級戲院獨家首映模式，而會是《楊貴妃》、《花田錯》乙級戲院多院聯映模式；聯邦讓檔《薇薇的週記》，則使得《武則天》的首映將落在 1963 年的 4 月中旬之後。

明華成立，手中強片如林，卻苦無合適的戲院通路，運籌之間，台北先後有多家甲級戲院表達高度興趣。據載，新生、遠東、萬國等曾與之接洽。不過，甲級戲院與西片片商合作密切，檔期安排也是牽一髮動全身，拷貝調度有時還會影響到香港或者其他鄰近台灣的發行區域，幾經商榷，明華最後排出三間戲院形成臨時院線：甲級的遠東戲院是全台設備最優的超級名院，座位數多，甚至配有可映七十糎特級電影的深弧巨幕和立體聲音響。

全台北唯一能與遠東競爭的就只有西門町的新生戲院，而新生戲院唯一的優勢也只有地理位置較佳而已。遠東戲院位於台北圓環商圈旁側，從都市紋理來看，雖然是台灣本省人居多的社區聚落，卻不映台語片、少映日本片，專映好萊塢頂級巨片、歐洲強片，甚至藝術電影，戲院風格獨樹一幟。前文提過，甲級設備但自行轉為乙級的國都戲院，在這場競標商戰本是提前出局的玩家之一，如今再次上壘，成為搭配兩大戲院的社區型重點戲院；原來它也是明華的重要組成份子之一。

作者蒐藏，電影《武則天》於台北新世界、美都麗、國都等戲院首映時，刊於《中央日報》之鋅版廣告。（1963年4月12日）

還有一間甲級戲院則是位於西門町的中國戲院。由日本時期的「台灣劇場」改裝、更名而成，中國戲院雖然格局不若同為中影旗下的大世界戲院，比起專映國片的新世界，氣勢還是開闊許多。

對於聯邦來說，中影央求「讓檔」在先，聯邦也承諾不將《武則天》排進甲級戲院，如今中影卻出借甲級的中國戲院讓明華排片，士可忍，孰不可忍。

眼看一場硬仗就要開打，明華方面再出奇招，我們的電影神話終將誕生。

連串突發事件, 於史無徵

明華影業表示，邵氏套裝價格高昂，必須儘快上片，以減低宣傳成本，盡速換得現金以茲周轉。負責人不顧念聯邦讓檔、排期的苦心，在商言商，直接出手，宣布將以新購得的《白蛇傳》正面迎戰《武則天》。中影盡力居中協調，總算勸退明華，但也只讓步一點，明華依然要在《武則天》上映兩週之後，在 5 月 1 日勞動節檔期推出《白蛇傳》。

之後的變化，於史無徵；總而言之，突然之間原定的《白蛇傳》變成《梁山伯與祝英台》，定檔的日期為 5 月 1 日，臨時組成的院線就是遠東、中國、國都。

緊接著，又是突發事件，也是於史無徵。突然之間，與明華的黃銘、原順伯、杜桐蓀、賴春波等同為台灣重要民營片商的楊祖光，原本就時常投資國台語片，他的華明影業出品了一部由李泉溪導演、美都歌劇團領銜主演的歌仔戲電影《三伯英台》，以台語片較難得見的彩色攝製，正巧在此刻於英國沖印完成，準備在台北上映。

1963 年 4 月 23 日星期二，台灣媒體刊出影訊，華明影業的彩色小銀幕歌仔戲電影《三伯英台》與明華影業發行的邵氏彩色闊銀幕《梁祝》將於勞動節同日上映，箇中原因，耐人尋味。

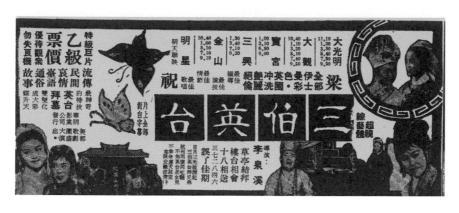

突然之間，第三次的突發事件，第三次的於史無徵——就在隔天，1963 年 4 月 24 日星期三，邵氏《梁山伯與祝英台》和歌仔戲《三伯英台》雙雙突擊上映，邵氏《梁祝》在遠東、中國、國都，票價並非甲級戲院外片票價，而是比照《楊貴妃》、《武則天》，由原本乙級票價略漲一點，《楊》、《武》是新台幣十、十一、十二元，《梁祝》是新台幣十二、十三、十四元。

歌仔戲《三伯英台》除了在固定上映台語片的大觀、大光明之外，也有幾家專映國語片的戲院如寶宮、三興等加盟聯映數日，亦有位於國都戲院斜對面的明星戲院，於 4 月 25 日加入聯映。「乙級票價」四個大字高懸於《三伯英台》平面廣告上，深意不言自喻。

電影神話就將誕生

《梁山伯與祝英台》從電懋（國泰）與邵氏的競拍，到香港、星馬發行時變為邵氏版和中國大陸戲曲片（越劇《梁祝》重映、越劇新片《碧玉簪》轟動）的對壘，來到台灣，竟然也天外飛來一筆，出現彩色歌仔戲版本，而且是明華公司與華明公司當面火拼。

諸位看官您評評理，如果這不是電影神話，什麼才是電影神話？

然而，這還真的只能算是巧合，是雙包混戰，是電影傳奇。邵氏《梁山伯與祝英台》接下來在台北乃至於台灣各地，面對的、發生的、迎接來的種種與種種，那才是真金白銀，如假包換的電影神話！

第八章
台北首映激起萬丈波瀾

《梁山伯與祝英台》自 1963 年 4 月 24 日星期三在台北首輪上映，未及週末口碑已經開始發酵，原定兩週的檔期，估計可能演過十日就準備下檔，不料才過一週，票房收入已破新台幣一百二十萬，而且愈演愈盛，欲罷不能。

就這樣，《梁祝》的映期一直加長，一直加長，三週，四週，五週，來到第六週，發行公司與戲院的拆帳模式改變，轉為戲院多而片商少，明華算盤一撥，確實也該讓排隊久候的《白蛇傳》上映，否則宣傳費用節節高昇，如此呆耗不是辦法，於是咬牙拍板，讓《梁祝》在映滿八週的 6 月 19 日下檔。

然而，6 月 20 日《梁祝》「鐵定再延兩天」，6 月 22 日「鐵定也無奈，只得一再延兩天」，6 月 23 日星期日「最後機會最後一天」，觀眾仍舊依依不捨，欲罷不能，於是有了 6 月 24 日星期一的「真正最後一天決不再延了！」。

第二天 6 月 25 日星期二，適逢端午節，遠東、中國、國都這條「臨時院線」再次攜手，隆重獻映邵氏出品、明華發行的《白蛇傳》，岳楓導演，林黛、杜娟、趙雷主演，同樣又創賣座佳績。

在《梁祝》原定下檔的 6 月 19 日，於這場瘋狂熱潮裡扮演重要推手的《徵信新聞報》即以《梁祝》現象為題，寫成社論，從社會文化、民族自信等多方角度來探討、思辯關於《梁祝》的種種。

尤其，全文刻意不做影評，不捧明星，直言「它所引起的廣大愛好，比它本身的藝術價值重要的多。」而且，之所以將這篇重磅社論壓後至《梁祝》原本「鐵定」下檔的 6 月 19 日才刊出，即是因為「不願把我們的意見過早地投入那波瀾之中以擴大它的波紋」。

台北市遠東戲院，1963 年 5 月 15 日的「梁祝盛況」。
圖片輯自《聯合新聞網》，原攝影者徐燦雄。

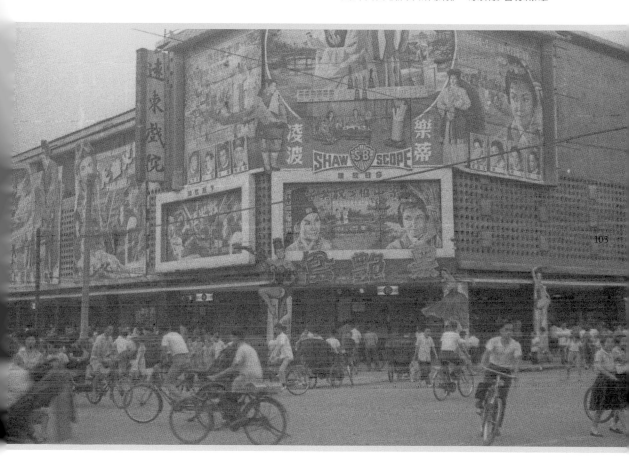

文化鄉愁、文化認同與文化自信

與其說是《梁祝》一部片子引起如此巨大的「波瀾」，我們其實不能不將眼光放寬放遠，把邵氏自 1958 年開始一路以來的製片方針納入思考。換言之，正是我們前幾章節花了如此巨大篇幅，詳細敘述的邵、電之爭，包含片場設施、古裝街道，以及彩色闊銀幕的古裝片攝製計劃。

1957 年問世的《貂蟬》，從各方面看起來還有很濃的「摸索」、「暖身」味道，但自 1958 年夏天開拍、1959 年公映的《江山美人》開始，那一座屬於光影夢幻、金碧輝煌的古典中國，便在李翰祥、岳楓、嚴俊等多位導演的巧手之下，帶著整個邵氏團隊一點一滴，逐漸構成。

套句 21 世紀影壇最流行的說法，這就是所謂的「電影宇宙」——美國漫畫、超級英雄可以有「宇宙」，華人電影工作者在 1950 年代後期、1960 年代初期，也因為商業競爭、公司政策，甚至個人偏好（尤其李翰祥的自身興趣與專長），在光影折射之間打造出一個堂皇展示中華文化的電影宇宙。

這個電影宇宙是由於邵、電之爭意外形成的，也是因為邵氏昆仲先後環遊世界、考察國際市場，因而定下的製片方向。

這個電影宇宙並不像某些論者刻意強調，旨在連結離散年代分居海外的華人「心向祖國」、「心向中原」的一統江湖。但華語影壇卻因為有了這個電影宇宙，透過視覺、聽覺的展現，透過彩色和闊銀幕的放大，中華文化的古典之美經由電影藝術家提煉、結晶成我們在這些作品裡看到的模樣，從而在離散年代，在國際冷戰局面之下，在中國大陸以外的地區，凝聚出一股強烈的、超越政體歸屬的文化鄉愁、文化仰慕與文化認同。

換言之，這些電影，乃至這個電影宇宙，自 1950 年代後期開始便逐漸建構成廣大觀眾的於「感知」和「印象」中的「文化原鄉」。於此，導演李安在 2001 年接受《紐約時報》專訪時，即有相當深入的描述和討論。

讓我們再次回顧邵氏自1958年至1962年底所拍攝的系列古裝片：彩色標準銀幕的有《江山美人》、《王昭君》、《楊貴妃》、《倩女幽魂》，彩色闊銀幕的則有《武則天》、《花田錯》、《紅樓夢》、《白蛇傳》、《閻惜姣》、《楊乃武與小白菜》、《玉堂春》、未完成的《紅娘》、最晚開鏡的《鳳還巢》，還有《梁山伯與祝英台》。

一路數來，《梁祝》於此所集合的人力、物力，還有因趕拍而高度壓縮、高度迸射出的菁英才氣，加上雅俗共賞的題材，以及音樂劇式的歌舞敘事、民族交響，令它在這個古典文化的「電影宇宙」裡，擁有強烈的吸引力，不知不覺中，它也因此染上濃濃的「文化盛事」色彩。

在台灣，觀眾並不像香港或星馬一樣，有機會看得到左派影業自中國大陸輸入的正宗戲曲電影。

邵氏的這些「黃梅調」電影以時代流行歌曲的韻味，加上學院派西式樂理的整飭，再經過傳統國樂交響化的潤色，在整個古典文化電影宇宙裡，其中只有《武則天》是古典正劇，《楊貴妃》介於古典正劇和音樂歌唱之間，插曲數不算多，《花田錯》則是帶有零星插曲（北方小曲風味）的喜劇電影，其餘均屬歌唱、音樂、古典身段、寫實電影表演等多方綜合的改良款、革新款。這些既戲曲又不是戲曲，既流行歌又民族交響的音樂，以「黃梅調」三個字做為電影類型的總名，保有傳統戲曲的美感，同時予以現代化、摩登化，讓劇場之美和電影之美兩相結合，吸納了更大範圍的觀眾群。

《梁祝》出現的時機恰好是上述諸多因素交互作用的最高點。

它傳統的一面吸引了一部份的支持者，它革新、改良的一面又吸引了另一部份的支持者。當《徵信新聞》社論中指稱的「意外的波瀾」層層向外激盪時，這些屬於古典的、文化的吸引力，更激起文化界人士的高度好奇心。當年報章所謂超越社會階級的觀眾組成也如此這般地直接呈現在整個社會的眼前——有坐小轎車來的，有拖了木屐來的，有不諳國語但熱愛這些歌曲、陶醉在古典世界視聽華筵裡的；有眼高於頂、只看西片日片拒看國片

的「高級知識份子」慕名而來，更有從不踏進電影院的觀眾，只因《梁祝》
的轟動令他們也起心動念，想擠進戲院湊熱鬧。

1963 年 6 月 6 日起，《梁祝》在《中央日報》刊登的鋅版廣告更令人大開
眼界。

一連五天，《梁山伯與祝英台》的片名下方，固定摘選一位知名學者在別處
發表的讚詞。這些教授、大師們的觀後感分享，將已經屬於「現象級」的
《梁祝》一把推向空前絕後的巔峰。

其中最重要、影響也最大的當屬徐復觀教授在 5 月 28 日發表於《徵信新聞
報》第六版的〈看梁祝之後〉，以及薩孟武教授於 6 月 5 日發表於《中央日
報》的〈觀梁祝電影有感〉。

☞ 1963 年 5 月 20 日，《梁山伯與祝英台》熱映，台北西門町的中國大戲院門前大排長龍。
圖片輯自《聯合新聞網》，原攝影者王萬武。

徐復觀直指《梁祝》以集中、凝煉的藝術呈現，使得華語電影「快從『上海的衖堂文化』及『香港的騎樓文化』中突破出來」；這樣的總體之美，帶領觀眾「面向故國河山的本來面目，這點進步不可忽視！」而薩孟武在連續引用台大教授趙蘭坪、政大教授楊樹藩等同儕學者的讚美之後，自己加上總結：「本片是中國第一部的好電影。」

《徵信新聞報》的社論對這些大學者大教授的大意見、大文章，未必全盤照收，甚至多有議論。然而這些「意見領袖」、「知識菁英」的狂熱反應，也讓我們在爬梳脈絡，思索、感受當年那份難以言喻的熱烈激動時，會停筆深思，究竟是何等壓抑與困悶，才會造成如此狂暴的反彈，形成因為文化鄉愁連帶產生的偏愛、執迷，還有前文所述那一連串的文化仰望、文化自信。

〈遠山含笑〉唱出凌波狂潮

《梁祝》上映之後，不知演到第幾週，只要凌波出場的笛聲揚起，戲院裡的滿堂觀眾就開始騷動，當她朗嗓唱起「遠山含笑，春水綠波映小橋」時，台下必是掌聲如雷，對著光影投射的電影銀幕忘情地拍手，其中更不乏已經看過十幾、二十次的忠心「波迷」。

遠東、中國、國都戲院每日上映五場，從早到晚，許多趣聞報導也同時流傳開來。

某商號大老闆提領貨款之後隨身揣帶，來到西門町中國戲院觀賞《梁祝》一遍看完又看一遍，甚至直接將現金交給票口服務小姐，請求在他觀影時能代購下一場，一天五場看下來，家裡的老闆娘心急如焚，不知身懷巨款的丈夫去向何方。

除了前述一連串的「文化」效應，《梁祝》的賣座，音樂的成功與波迷的捧場，居功厥偉。

1960 年代初期的台灣，並沒有正式引進香港百代唱片公司的正版原聲帶在台銷售；台灣本地唱片公司為取得《梁祝》的歌聲販賣，挖空心思鑽盡門路，終於與戲院達成默契，捧著錄音設備在影廳內，就著電影院的擴音系統把整部電影從頭錄到尾，所有的歌曲、配樂、對白、效果聲、蟲鳴鳥啼、剪輯時的聲音跳接，起首邵氏公司的金色盾牌主題曲，結尾梁祝衣袂翩翩，飛上蓬萊仙島的劇終謝謝觀賞，一應俱全。

這些含對白的套裝唱片，形成台灣影壇與樂壇癡迷於黃梅調歌唱片的獨特歷史印記，撇開版權意識，這些套裝唱片意外保留了當年這些電影上映時，在聲音方面的原貌。尤其進入數位時代，影迷、歌迷、研究者等，都可以藉由這些錄音，對照經過數碼修復的影片，從而比較出哪些段落因為歲月的淘洗，消失在歷史的洪流裡。

如此錄成的《梁祝》唱片，自電台開始播送，迅速流轉於大街小巷。

先是台北，接著基隆、台中、台南、高雄、花蓮 整個台灣就此沉浸在作曲家周藍萍精心打造的絲竹交響中。不少觀眾欣賞《梁祝》從頭看到晚，主要是為了享受音樂歌聲之美，筆者也曾耳聞有前輩觀眾，身為菜籃族，一早就鑽進戲院，跟著電影哼哼唱唱，一遍看完再一遍，忘了買菜燒飯，不得已，家人只好斥資添購唱機，買入套裝唱片，把婆婆媽媽們留在家裡享受《梁祝》，聆賞凌波。

《聯合報》在 1963 年 6 月 11 日，亦曾刊出〈凌波風靡台灣〉的花邊趣聞。知名記者姚鳳磐寫道：凌波唱一聲「遠山含笑」，戲院裡掌聲雷動，其情其景宛如京劇觀眾的喝采。延平北路有位小姐一連看了十幾遍《梁祝》，某日因故需要返鄉，無法循例再看《梁祝》，這位女士竟在登車前趕至遠東戲院的玻璃櫥窗，雙手合十向凌波的劇照祝禱——「對不起，凌波，我今天不能來看你，希望你原諒！」

姚鳳磐生花妙筆，信手拈來盡是「波迷」趣談。他又寫道：還有一位大學教授，進一個月來每天下午除了偶爾打打小牌，另一個主要活動就是到戲院觀

賞《梁祝》。不看《梁祝》的打牌時節，身邊的唱機也照例放著《梁祝》唱片。這一天，老教授和夫人一邊搓牌一邊聽《梁祝》，聽到凌波高歌〈訪英台〉，一時興起，牌也不打了，拉著老伴又鑽進戲院裡，趕著再看一次《梁祝》。

讓凌波反串梁山伯，幾乎可說是險之又險的一次選角冒險。《梁祝》在香港和星馬各地上映，反映並未臻至瘋狂，就有當地影評認為是凌波選角失敗的緣故。

1963 年 9 月 21 日，新加坡《南洋商報》刊出芳芳所撰〈凌波樂蒂與梁祝〉一文，主要便是希望為凌波「翻案」，也希望把波迷在台灣累積的能量擴散到南洋各地。

在這篇讚賞凌波的記述與簡評裡，恰巧保留了幾行原作者引用、來源不明但言之鑿鑿的惡評：「弱不禁風，女流畢露，毫無演技可談」。這類全盤否定的言論，與台灣觀眾讚之又讚的擁戴態度，不啻天壤。同樣在芳芳一文裡，也引用來自台灣的劇作家鍾雷對於凌波的嘉許之詞，他讚美凌波演技成功，使「男人看她是女人，女人看她是男人」。

凌波的成功雖是意外，細看她的表演，卻也能逐漸體會在那個相對保守的年代，以女性觀眾為主力的華語電影，是怎樣抱著一種「迷『反串小生』」的心情，給予這位青春偶像最多的喜歡和愛戴。她那份源自於廈語片的親切感，在邵氏彩色綜藝體、李翰祥夢幻古中國的層層包裝之下，更顯憨態可掬。

李翰祥是一位擅長掌握人性慾念、男女情事的創作者；他在《江山美人》、《倩女幽魂》裡，讓林黛、樂蒂和趙雷，散發出強烈的「性」吸引力，目光盈盈，欲拒還迎，引人無限遐思。至於《梁祝》故事，本身則有一層微妙的性別錯亂諧趣，如果是真正的男女演員同台演出，很難想像那份諧趣和曖昧能否在沒有任何邪念的情況下，完美呈現出來。但透過反串、透過具有新鮮感的選角，梁山伯與祝英台異性相吸的那份男女之情被沖淡了，留下的是昇華的愛戀歡愉、生死契闊。

在李翰祥的調理之下，樂蒂的演出穩健細膩，由她帶領所有觀眾一同欣賞凌波的清新，一同欣賞凌波每次亮相、點狀出擊的體貼窩心。透過英台的眼睛，我們欣賞山伯，愛上山伯，盼望與他「生不成雙死不分」。推到極致，「愛情」雖非《梁祝》的賣點，「承諾」卻已取代了這個空缺的主位，成為梁與祝的情感中心，美麗的環境、美麗的氛圍、美麗的文化「古典美」，浸潤著所有說故事的、聽故事的人。

台北狂人城

1963 年 9 月初，第二屆金馬獎的得獎名單正式公布。《梁山伯與祝英台》一舉奪得六項大獎：最佳劇情片、最佳導演（李翰祥）、最佳女主角（樂蒂）、最佳音樂（周藍萍）、最佳剪輯（姜興隆）；可惜當年金馬獎並未設立美術獎項，攝影師賀蘭山的日籍身份可能也令評審無法破格給獎。

金馬評審原擬將女主角獎頒給《巫山春回》（即《第二春》的台灣片名）的李麗華，念及樂蒂是影壇後進，金馬於是以獎勵後進之心，將影后頭銜頒給樂蒂。

但關鍵的凌波，因為反串表演使得她該被歸類為女主角還是男主角，引起爭論，最後評審團決定頒發「最佳演員特別獎」給她。

1963 年 10 月 30 日上午，凌波在邵氏代表團團長鄒文懷的陪同下，飛抵台北松山機場。從她下機的那一刻開始，整個台北所有人、所有事，全部脫離生活常軌，陷入集體的興奮與瘋狂。·

在凌波訪台的短短五十個小時內，台北化身為當年香港媒體酸言譏諷的「狂人城」，電影史家則將這段激情無比的歷程，定義為一場「有史以來最美麗的暴動」。

凌波抵達台北，原本要從機場出發展開市區遊行，因影迷包圍座車，無法

凌波於 1963 年 10 月 30 日由鄒文懷陪同，從香港飛抵台北參加第二屆金馬獎頒獎典禮。凌波下機後，向萬千影迷們揮手招呼。圖片輯自《聯合新聞網》，原攝影者王萬武。

動彈，只得放棄計劃，直接安排凌波趕至中華民國婦女反共抗俄聯合總會，與參加金馬盛會的諸女星會合，一同晉見蔣夫人宋美齡女士。接著，再轉赴台北賓館的媒體聯訪，沒想到記者擠爆會場，場面完全失控，緊接著還有餐會，以及早期金馬獎每年都有的拜壽行程，恭祝蔣總統壽比南山。

1963 年 10 月 31 日上午，風靡全台的「梁兄哥」凌波，在台北市區以一小時十五分鐘的時間，像一股旋風似的掃過台北市。遊行車隊所到之處，民眾夾道歡呼，就連窗口、陽台、屋頂都擠滿看熱鬧的市民。圖片輯自《聯合新聞網》，原攝影者王萬武。

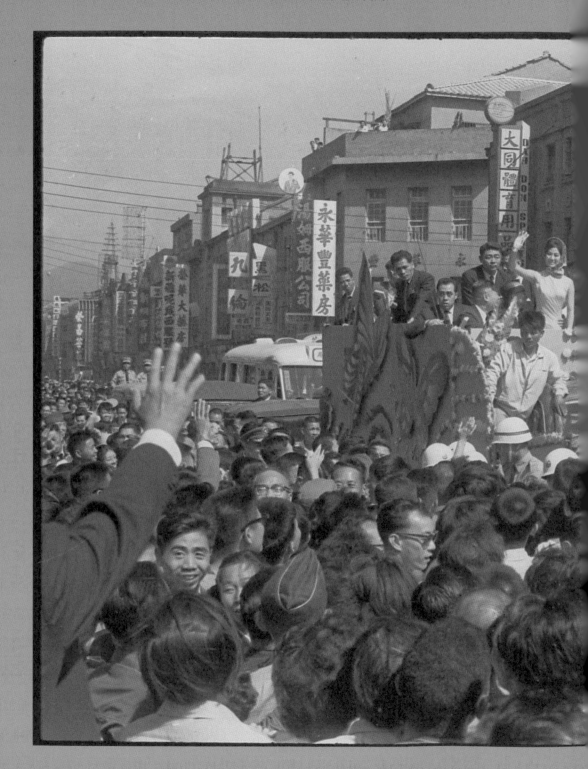

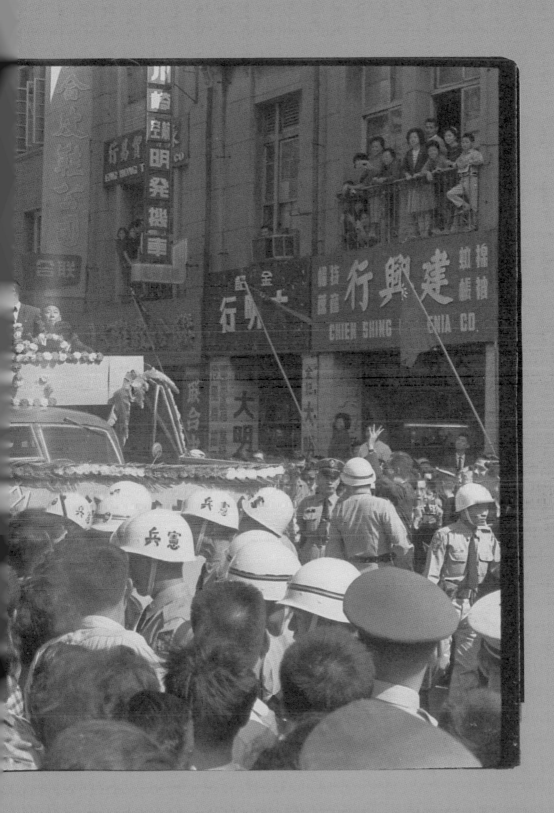

當天晚上，凌波出席由婦聯總會主辦的電影義映見面活動；由她主演的《花木蘭》於台灣光復節檔期正在台北熱烈獻映，院線組合又是遠東、中國、國都。隨片登台辦在中國戲院以及遠東戲院，義映票價為新台幣一百、兩百、三百元，兩間巨型影院座無虛席。

凌波來到中國戲院，場面再次失控，險些無法離開會場，終於飛車趕至遠東戲院，總算穩住局面，凌波在萬千掌聲中窈窕登台，獻唱一曲〈遠山含笑〉，如雷掌聲幾乎淹沒伴奏音樂。之後，她又唱了《七仙女》的董永賣身葬父、《梁祝》的樓台會「我為你淚盈盈，終宵痛苦到天明」，一人分唱二角，眾人聽得如癡如醉，最後再以《七仙女》的「龍歸大海鳥入林」一曲，結束她的登台義演。

第二天上午，前一日臨時取消的市區遊行重新開辦，這位永遠的「梁兄哥」登上綴有蝴蝶模型及「謝謝各位」字樣的花車，掃街謝票。凌波一身淺藍旗袍，白手套，頭髮包在花巾裡，不停揮手致意。下午二時，金馬獎頒獎典禮假國光戲院（即國軍文藝活動中心）舉行，凌波、周藍萍、李翰祥等均親自出席領獎。

凌波的花車遊行是整個《梁祝》「現象」最高潮中的最高潮。

「梁兄哥」凌波由台北市北郊住處乘車自社子換登花車，三輛警車前導開道，後面有兩輛警車護備，台北市警察局長王曜臨在開道車中親自指揮隊伍前進。花車四週則有五十名徒步警員，保護車隊，不讓影迷過份接近。

一入市區，市民便呈現瘋狂狀態，尖叫聲、歡呼聲、炮竹聲，不絕於耳；車隊自重慶北路南下，轉民權路往西，再轉延平北路，行經大稻埕商圈，過北門，入博愛路，再由愛國西路轉羅斯福路，到台大再駛向新生南路，結束謝票行程。

據估計，當天約有十八萬人擁上街頭爭看凌波，台灣所有新聞媒體也全數出動，台灣電影製片廠的新聞片攝製團隊更詳實紀錄了這次的花車遊行。

台灣自 1950 年開始蓄積的民間實力，在這一刻，就如同牡丹花盛開一般燦爛怒放。因為這位明星，更為了這部電影，這場空前的盛況成就了整個時代。

身穿湖藍色旗袍的凌波，於 1963 年 10 月 31 日出席第二屆優良國語影片金馬獎頒獎典禮時代表致詞。圖片輯自《聯合新聞網》，原攝影者王萬武。

我們的電影神話——梁山伯與祝英台

邵氏原本安排李翰祥導演與樂蒂、凌波再次合作,拍攝電影《七仙女》,圖為李翰祥(右)指導凌波扮演董永一角。圖片輯自《電影沙龍》創刊號,作者珍藏。

第九章
<u>一波未平，一波又起</u>

《梁山伯與祝英台》台北首輪獻映，連續兩個月觀眾爆棚，震驚香港、星馬乃至各界；港媒蔚為奇聞，新加坡行政總部更覺不可思議。

然而就憑《梁祝》所累積、展現出的文化魅力，加以「凌波效應」的催化，它在台北，乃至於全台灣的瘋狂賣座，它的討論聲浪，還有它在觀眾心目中的地位，就像一列失去控制的高速列車，搭載著《梁祝》幕前幕後所有相關人士，以及熱烈擁戴它的觀眾，連同發行的明華影業、沒有搶到映權的聯邦影業、出品的邵氏、敵對的電懋，推及至整個華語影壇，飛快往前衝出原本的軌道，由它龐大的消費和文化動能持續推進，衝出一個全新的發展方向。

粉碎一切紀錄

《梁山伯與祝英台》在台北上映到5月15日滿晉三週時，已經刷新台灣影壇多項紀錄。

根據台北片商公會的統計，《梁祝》入場人數至此已經超越1959年的《江山美人》，累積的票房也超過《星星月亮太陽》上下集加總，並且超越《楊貴妃》、《花田錯》創下的百萬台幣賣座紀錄；眼前只剩西片《賓漢》（Ben-Hur）的新台幣五百萬元台北票房紀錄橫亙在前。

當年《賓漢》在台北大世界戲院獨家獻映，票價二十、二十五、三十、四十元，《梁祝》在遠東、中國、國都三院聯映，雖然票價僅十二、十三、十四元，但後勢看漲，超越《賓漢》指日可待。

《梁祝》在台灣風風火火，邵氏當然也注意到這個特殊現象。據信，應是在《梁祝》傳出狂熱的票房佳績時，邵氏與明華影業之間的合作方式也改弦易轍，由原本「邵氏套裝」的統包賣斷改為代理發行。

換言之，《梁祝》首輪賣得再好，邵氏雖然無法分得紅利，但未來源源不絕的邵氏巨片，仍將由明華在台代理，依循《梁祝》的院線排片模式發行上映，雙方議定底價，以「包底拆帳」方式進行合作。

終於，一再「鐵定最後一天」的《梁祝》在台北市三家首輪戲院，由1963年的4月24日連續映至6月24日，整整六十二天，每日五場，首輪共計一百八十六映天，九百三十場，觀影人次（總票數）為七十二萬一千九百二十九張，台北首輪放映收入總計新台幣八百四十萬三千六百七十九元整。

同年10月，《梁祝》新拷貝運抵台灣，第二次發行上映，10月5日起在國際、國泰、國都三院聯映，票價略減為十、十一、十二元，原本也只是點綴放映，孰知再次欲罷不能，這一映就又映到10月23日方才結業，讓拷

貝趕緊送往台灣各處繼續巡迴放映。

一整年下來，《梁山伯與祝英台》在台北兩次上映的票房成績，總計超過新台幣九百一十二萬元，若折合港幣也在百萬以上。這還僅是台北一地，台灣各大城市、各鄉各鎮的映演紀錄與票房成績，今人尚且不知如何統計、怎樣追查。

如此巨大的利潤，如此廣受歡迎的市場能量，致使直接、間接與《梁祝》相關的每個人、每件事，都受到它的影響。

就在《梁祝》掀起的萬丈波瀾當中，一波未平，一波又起。以下，我們先從台北的戲院與院線說起──

奠定新時代的院線組合

前文花了不少篇幅討論「戲院」的重要性，篇幅甚至包括香港及新加坡。不過當我們聚焦台灣的台北市──正因遠東、中國這兩間甲級戲院參加聯映，直接使得《梁祝》飛上枝頭做鳳凰；同時，也因為《梁祝》瘋狂大賣座，台北的電影院線由是全盤重組。

《梁祝》將近九週的映期穩穩佔住遠東、中國兩院，加上《白蛇傳》兩週映期，整整十一個星期、約莫三個月的盤踞，非同小可！

西洋新片嚴重塞車，中南部的大城市等不到台北未映的新片，只能另作他想；外片片商除了將自家強片延檔，有得甚至需要重新調度拷貝，先寄香港或他處，改期再映。戲院眼見《梁祝》等彩色闊銀幕的國語巨片氣勢如虹，亦逐漸放下心中成見，甲級旺院不再排斥選映西片或日片以外的電影，平時負擔不起西洋東洋影片，或者不習慣上甲級戲院的升斗小民，也因為「甲級設備，乙級票價」的發行策略，對高門大戶般的甲級戲院態度漸轉，覺得它們親切多了。

親切感，是觀眾心理很重要的改變。前文曾提過，遠東戲院是台北當時少數能放映七十糎超級巨片的第一流旺院。這座擁有一千六百席、全部梯級座位的氣派戲院，以往獻映的是《南太平洋》（South Pacific）、《十誡》（The Ten Commandments）、法國的《孤星淚》（Les Misérables）這類超級巨片，就連不映電影、作為多功能綜合劇場，遠東戲院也是名聞國際的日本東寶歌舞團來台演出的所在。

如今觀眾上門欣賞的是故事情節與表現手法均令人感到親切可喜的國語電影，加以《梁祝》的畫面色彩、製作技術於國片中亦屬上乘，當年輿論曾經大作文章的「民族自信心」便油然而生。

中國戲院的主管單位是中影公司；雖屬中國國民黨的黨營事業，中影發行部與戲院管理算盤打得可是又精又準。

中國戲院憑著《梁祝》賺入大把鈔票，未來即將消化的邵氏強片幾乎也少不了中國戲院參加聯映，中影有時甚至還會調動旗下其他影院加入聯映，包括規模更巨的大世界戲院，或是座位數較少但精巧可喜的國際戲院。前文寫到《梁祝》於 1963 年 10 月再次登臨台灣，就是國際戲院參加這第二次的獻映。

這層關係，某種程度上也鞏固了邵氏與中影方面的結盟。特別在 1962、1963 年兩家公司推動聯合製作，拍攝《黑森林》、《山歌姻緣》等巨片，若再提升至亞洲影展、國際布局的思考層級，千絲萬縷的互動，不可謂不密切。

國都戲院東家李長興、李長坤兄弟雖然在最初的邵氏套裝競標失勢，據資料顯示，他們後來也成為明華影業的股東。因此自《梁祝》開始，國都便成為明華發行邵氏電影的院線組合中必然存在的「第三家」戲院——由兩間甲級院搭配國都，一起聯映。

這個全新的院線組合，從臨時湊成上映《梁祝》，在《白蛇傳》之後便穩如泰山。自此往後，原本的「新世界—美都麗」線逐漸失勢，國片突破界線，搶攻甲級大院已成常態，《梁祝》的排片模式也成為業界參考的重點——一間

西門町的甲級院，搭配一間北區（台北圓環或大稻埕）的甲級院，再加上一間位於東區或南區的乙級院。

明華發行邵氏強片，固定使用西門町的中國或大世界，搭配北區的遠東或國泰，再加上自家股東──位於台北南區的國都。爾後聯邦集團發行強片，也不再走舊時的「新世界─美都麗」線，改以西門町全新開幕的兒童戲院為主力，北區新整修的大中華戲院或第一劇場，加上東區的乙級寶宮戲院，形成全新組合，有時為衝聲勢，還會請出西門町的新生戲院，與常映邵氏強片的遠東一決雌雄。

短短一年之間，台北的國片院線組合一舉被推進全新的局面。但《梁祝》在電影產業界造成的更巨大波瀾還在後頭；接下來我們要談到的是一般影迷比較不熟悉，但影響同樣至深至遠的1963年9月初的片商公會理監事選舉。

片商公會改選事件

1963年適逢台灣片商公會兩年一次的幹部改選。由於影響台灣電影產業最巨的日片額度分配與公會運作有絕對關係，片商公會會員在1963年初已經爆增至超過三百位，大戶小戶不一而足。

在公會裡，主力經營日片的片商與主力經營國台語影片的片商，原本壁壘分明，中間則雜有散門小戶，希望能分到一杯殘羹。為了主管機關對於日片配額的管控，同業之間的矛盾也愈形激化。以往競爭時的新仇舊恨在幹部改選時全都端上檯面，有的拍桌叫哮，有的力勸冷靜，有的暗中謀算；公會裡分成兩大派系，恰好重演年初時「邵氏套裝」競標的局面──其中一派以明華的黃銘為首，另一派以聯邦的沙榮峰為首，會員們各有擁戴，各自結盟。

明華的主要成員黃銘、賴春波、杜桐蓀等皆為日片大戶，黃銘還曾參加過1954年在東京舉行的第一屆亞洲影展（時名為『東南亞影展』）；這幾位片商因為取得邵氏影片代理，才順勢跨足經營國語片。如今，日片若能順利

進口自然萬幸，萬一因為前章所提及的種種原因遭遇阻礙，以明華本身的立場來看，只要憑一部《梁山伯與祝英台》就賺得盆滿缽滿，他們大可不必在乎日片什麼時候才能順利進口。

如此重重疊疊，剪不斷，理還亂。公會裡原有的糾葛，加上兩大派系疑似還有私相授受的暗盤協議，成員間的怒火一遭點燃，便一發不可收拾。爭議持續近半個月，最後才終於抵定，由沙榮峰當選新會長。

說來也真是天緣巧合，1963、1964整整兩年，日片均因各種緣故未能進口，直到1965年初春才另有變化。1965年4月1日，當日本電影重新開放引進，原本獻映林黛主演《王昭君》的第一劇場，即刻輟映邵氏猛片，決意維持它建立多年的「日片專業戶」形象，寧可毀約退出院線，也要爭映三船敏郎的《大盜賊》（だいとうぞく）；由此可見日片在傳統片商、戲院心目中的地位。

但在1963年，日片卡關未進，迫使片商不得不另覓出路，明華發行國片的成功實例帶給同行無限啟發。日片的路子走不通，片商轉身將台語片轉銷海外，同時投資國語片，發行國語片，而且要彩色，要新藝綜合體，要搶進甲級戲院在大銀幕上隆重獻映。畢竟誰也說不準，搞不好下一部《梁祝》就在你我眼皮子底下，即將爆發，即將燦爛。

也因此，台灣電影史上所謂的「國片起飛」，並非只是單純喊喊政宣口號、畫畫腦中遠景而已。發行渠道的流向改變、戲院設備的提升、院線重組、市場胃納增長，都屬於「起飛」的因，也坐實「起飛」的果。遠東、新生等頂級旺院寧可將西洋強片延檔，甚至解約，只為爭取國語巨片進駐，這絕對該算是《梁祝》在有形與無形之間，促成的產業變化。

產業的「起飛」還有另一個重要環節──電影製作。

《梁祝》對於台灣，在電影製作面向上的整體促進，也是影史上金光萬丈的一頁紀實。

《梁山伯與祝英台》的導演李翰祥於 1963 年的 8 月底脫離邵氏,自組公司,並於 10 月抵台,宣布將留在寶島拓展製片業務,打造他心目中的「電影理想國」。

李翰祥的電影公司名為「國聯」。「國」是星馬陸氏國泰機構的「國」,「聯」是台灣聯邦影業的「聯」;他們計劃三方合作,由李翰祥的「國聯」負責製片,「國泰」與「聯邦」負責發行、映演,攜手同心,共創影壇新猷。

李翰祥出走

1963 年 8 月 25 日凌晨 2 時,李翰祥在香港自宅召開記者會,正式對媒體宣布退出邵氏,自組公司,與國泰機構合作。

李翰祥國聯影業公司原定以香港亞洲片場為發展基地。蘇章愷提供,圖片輯自《亞洲》畫報(The Asia Pictorial)馬來西亞版。(1963 年 10 月號)。

此刻陸氏國泰旗下除了電懋，其他的衛星製片公司包括有白光的國光、嚴俊的國泰、秦劍的國藝、朱旭華的國風、胡晉康的中國聯合，以及台灣聯邦在香港登記並由夏維堂負責的國際，如今再添李翰祥的國聯，邵電雙雄競爭戰火更形激烈。

李翰祥出身永華公司，於1955年夏天拍畢首部獨力導演的作品《雪裡紅》後便與邵邨人簽約，為邵氏效力，至1963年恰滿八年。邵氏內部改組、李翰祥仍獲邵逸夫重用，憑《江山美人》轟動各界；邵氏接連推動「傾國傾城」製片計劃、授命搶拍《武則天》、還有《倩女幽魂》進軍歐洲影展等，令李翰祥及他所率領的李系相關創作者，於邵氏影城內漸成一幫勢力，影城同仁或嫉妒，或深感威脅，又或因工作態度不同，難免產生摩擦，久而久之，心結漸生。

《王昭君》、《楊貴妃》、《武則天》三部影片自1959年底、1960年初陸續開拍以來，拖延甚久，雖然導演認真琢磨，但也因此未能按照合約在一年之內開拍數部影片，三四年拖欠下來，李翰祥的片債累積到十一部之多。每月支領的固定薪水相形之下反成導演費用的「預支」、屬於「欠款」，計算起來高達港幣三十餘萬元。

金錢的牽扯，伴隨影城內人事的糾纏，使李翰祥在邵氏成為眾矢之的。

邵氏開拍新戲，最好的人才如日籍攝影師賀蘭山、最大牌最賣座的明星林黛、樂蒂、李麗華等，都在拍李翰祥的電影。邵氏欲推動彩色闊銀幕系列古裝片，成立古裝片拍攝小組，負責人又是李翰祥。李家班旗下的幾位副導演王月汀、高立、胡金銓，各自有機會挑樑執導《紅娘》、《鳳還巢》、《玉堂春》，此等聲勢，難保不被好事者酸一句「氣燄薰天」。

1962年底全廠停工趕拍《梁祝》，蜚短流長數不勝數。更有《梁祝》一佔三個影棚，一個搭景，一個拍攝，一個拆景，這樣的宏大規模，加以李翰祥所謂「藝術家性格」的不拘小節，更難免自負自滿，在在都形成受人攻擊的原因，說他傲慢、貪婪、花錢如流水、好大喜功。

說到「功」，李翰祥一路以來的票房紀錄，終歸來到「功高震主」的地步。香港媒體界流傳一句話——要撼電懋，可拉尤敏；欲打邵氏，先挖李翰祥，就是這個道理。

但對於李翰祥本人來說，多少年來為邵氏打下江山，擦亮金字盾形招牌，基本導演費仍舊停留在一部港幣二萬元之譜。黑白小品《一毛錢》，彩色巨片《武則天》，不論製片規模、拍攝時間，計薪收費均無彈性，影片獲獎遭忌，票房長紅也遭忌，服務八年沒有功勞也有苦勞，作品一再打破賣座紀錄，但他連一分紅利、一份獎金都沒有，還被指為拖延過久，積欠費用。

心裡有了這樣的念頭，心思開始活動之後，外人就好下手了。

國泰機構以及沒搶到邵氏猛片的聯邦，一齊運作，李翰祥偕同若干李系團隊的成員，以歃血為盟的姿態共同進退；《梁祝》的大功臣、作曲家周藍萍決定加入國聯，邵氏在邵邨人「父子公司」時代的諸多舊部屬，也表態參加；朱牧更協助李翰祥無論如何要把「梁兄哥」凌波挖到手。

凌波挖角戰形同諜對諜的間諜戰，邵氏最終以高薪穩住凌波，這下又打亂一池春水。彼時華語影壇以女星為尊，眾家姊妹無不視這位猛然於台灣竄起的新星為異數，有的樂於結交，有的欣然攜手，有的堅拒合作，有的甚至避之惟恐不及。

國泰機構以優厚的條件得到李翰祥加盟，如虎添翼。但國泰機構在香港推展製片業務，自家廠棚設施不夠卻是不爭的事實。幾經運作，李翰祥自9月起即可在電懋永華廠近鄰、由亞洲公司張國興主持的亞洲片廠，開始拍片。亞洲片廠也將根據李翰祥的設計增設古裝街道，讓他大展身手。

李翰祥當年曾在亞洲片廠拍過《武則天》的部份主戲，之後亞洲廠出租作為倉儲使用，至此正好合約期滿，可以收回拍片。邵氏在此刻祭出法律條款，嚴格禁止李翰祥踏入亞洲片廠一步，國聯受困於紙上規劃，終於在10月突圍。

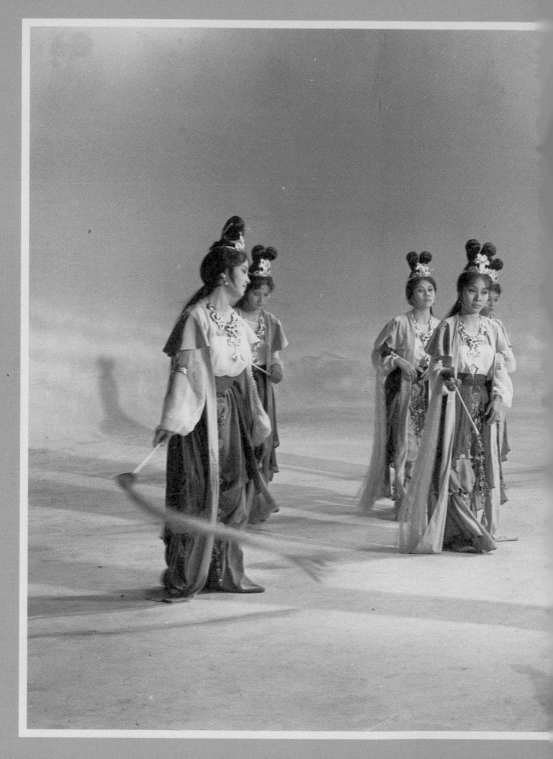

李翰祥（圖右）於 1963 年 11 月初拍攝電影《七仙女》天宮歲月的主
場景。圖片輯自《聯合新聞網》。

李翰祥於 10 月抵達台灣領取《梁祝》的金馬獎最佳導演,同時尋求合作機會,彼時台灣最大製片單位中影公司與邵氏合作密切,經過聯邦居中牽線,長年屈居「第二順位」的台灣省電影製片廠跟李翰祥一拍即合,國聯便決定在台製廠拍攝創業作《七仙女》。

國聯由香港帶來的人馬,把邵氏的片廠運作制度介紹進入台灣,令本地影壇大開眼界。從設計的概念、巧思,到搭景的技術、手法,還有配音錄音、打光攝影、鏡頭運動、彩色沖印,甚至南洋賣片、海外版權......國聯在電影產業的每一個環節都起了一定的示範作用。

《七仙女》原是李翰祥在邵氏遺留下來的未完成計劃,邵氏知悉此事,隨即動員大批人力物力,重新啟動《七仙女》,不但繼續由凌波領銜主演,整個攝製計劃的主持人還請到邵電之爭《梁祝》戰役的另外一位主角——嚴俊。

嚴俊 1962 年秋冬之交重擎「國泰」舊牌,開拍李麗華、尤敏的《梁山伯與祝英台》,接著又拍李麗華主演的《秦香蓮》和《孟麗君》。李麗華雖返邵氏,仍然兼顧自己夫婿的國泰影業。然而一年之中,嚴俊國泰與電懋相處極不愉快,電懋在片廠業務上的延誤,加以陸運濤天高皇帝遠,以致行政團隊之行事紊亂,已經令嚴俊十分不快。再如趙雷投身電懋,嚴俊欲借將主演《秦》、《孟》二片,電懋不肯,只肯讓出尚未走紅的楊群,同時卻讓趙雷參演同為國泰機構旗下其他衛星公司的古裝黃梅調影片。

壓垮駱駝的最後一根稻草,還是錢。

雙方合作,財務狀況未能打理清楚,嚴俊自墊費用拍畢《秦香蓮》,拍到《孟麗君》時已無多餘經費,不了了之,為求生計,決心重回邵氏擔任導演,原先嚴俊國泰「趙氏孤兒」攝製計劃,因而成為邵氏出品的《萬古流芳》。

年度十大影劇新聞

1963 年 12 月底，台北市各報影劇記者聯合票選年度十大新聞，《梁祝》粉碎台灣一切電影紀錄，高踞十大新聞第一，當仁不讓，所向披靡。凌波訪台颳起旋風，排名第二。李翰祥脫離邵氏，組織國聯來台拍片，排名第三。

繼《梁祝》雙包之後《七仙女》又鬧雙包，邵氏、國聯港台競拍，排名第四。第五是前述的日片進口掛零，散戶驚恐，投資轉向，大戶氣定神閒，繼續經營國語強片。還有排名第七的片商工會理事長選戰。

在這十大影劇新聞裡，直接、間接和《梁祝》相關的數一數竟有六大，果然波瀾驚人，波波相連到天邊！

嚴俊回流邵氏，港台兩部《七仙女》競拍，邵氏版由何夢華以及嚴俊的副手陳一新雙掛導演，原屬李系團隊的胡金銓則協助拍攝片頭七位仙女一一亮相的段落。國聯《七仙女》飛速在三週之內拍畢，拷貝運抵香港時被邵氏以「抄襲盜用」為由，限制上映，國泰機構只好緊急調動《秦香蓮》代打，沒想到賣座鼎盛，入行十年的楊群一舉成名，種下他日後成為國聯當家小生的遠因。

來到 1963 年底，《梁山伯與祝英台》的餘波終於稍息，李翰祥的國聯影業騰起全新的巨浪；國聯在台灣前後七年，多少傳奇事蹟寫成另外的故事，也造就另外的電影神話。

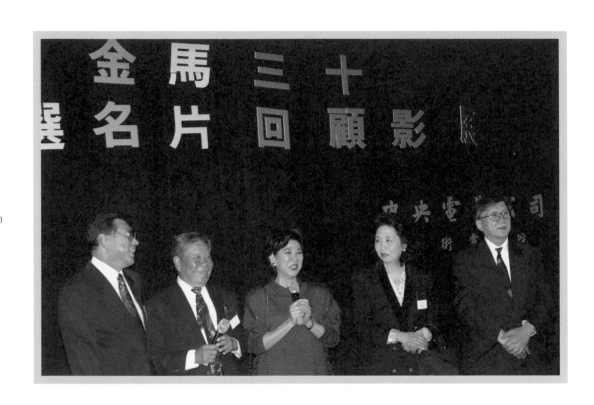

1993 年號稱中華民國電影年。11 月 27 日於台北真善美戲院放映並安排影友見面會。左起，導演李翰祥、李昆、凌波、靜婷，以及時任金馬執委會主席的李行。輯自《聯合新聞網》，原攝影者周文郁。

第十章
永恆經典，歷久彌新

《梁山伯與祝英台》在台灣締造的神話，能量持續向外幅射，在 1960
年代國際冷戰局勢的大格局裡，及至香港、南洋，再到海外各地的華
人社群，然後累積，然後擴散。首映時可能還有「反應不佳」的相關
報導，但它深厚的文化後勁以及迅速建立的經典地位，使它跨越原本
「國語片」和「廈語片／方言片」的界線，也跨越「華人電影」和「外洋
猛片」的藩籬，征服了更多觀眾。

李翰祥導演的《梁祝》誕生在邵氏和電懋的史詩級爭霸，《梁祝》一役，
使戰況更劇，直到一年之後，雙方終於握手言和，先於香港簽定協
議，之後會師於台北，電懋方面更即將與台灣進行前所未見的跨域合
作，堪稱「東南亞影壇總動員」。

《梁祝》之後的邵電爭霸

前文寫到，1950 及 1960 年代華語電影主戰場原以星馬為首，台灣次之——約佔三至四成（還有前輩論者認為少至只佔四分之一）。《梁祝》見證了台灣市場猛爆性的竄起，扭轉整個局勢，邵氏以「彩色綜藝體闊銀幕」拍攝古裝電影的製片方針大獲全勝，電懋雖然急起直追，但雙方差距已經太大。

此外，陸運濤身為日理萬機的集團總裁，縱然對電影事業深感興趣，願意身兼電懋總經理，畢竟天高皇帝遠，香港製片本部以及永華片廠內累積多少年的業務污垢和人事包袱，不可能每次都得由影后影帝當面「告御狀」，才能請出大老闆親自下凡解決。如此一來二往，電懋本身的形象愈來愈壞，士氣也愈來愈低落。

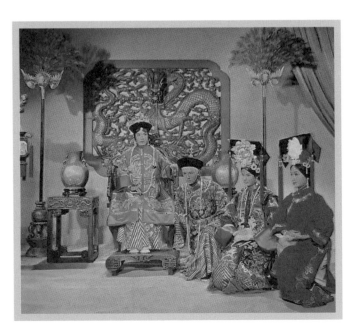

電懋歷史鉅作《西太后與珍妃》，左起李湄（飾西太后）、雷震（飾光緒帝）、張美瑤（飾演珍妃）。作者珍藏。

1963 年亞洲影展電懋認為無片可報，決意重整業務，自願退出賽局。在 3 月中旬由嚴俊完成大部份《梁祝》攝製工作後，尤敏赴日履約，拍攝電懋和東寶公司合作的《香港東京夏威夷》，電懋則陸續開拍五六部新片，籌備多時的《西太后與珍妃》由李湄和來自台灣的「台製之寶」張美瑤主演，尤敏

返港後再投身《董小宛》攝製工作，兩部清宮戲可以合用片廠的物料資源。

邵氏除原定的生產步調，仍抓住電懋緊追猛打。岳楓執導凌波演出《花木蘭》，同時力捧新星金漢；粵語片名導周詩祿開拍張仲文、張冲合演的《潘金蓮》，也拍凌波主演的《雙鳳奇緣》。更有羅臻與副導演薛群聯合掛名，開拍《喬太守亂點鴛鴦譜》，岳楓的副導演王星磊展開《杜十娘》籌備工作——這些副手扶正的新片計劃頗有年前李翰祥率領王月汀、高立、胡金銓等同時開拍多部古裝片的勢態，甚至連少拍古裝的陶秦也開始籌備神話歌舞《牛郎織女》。

在反擊電懋的計劃中，雙包競拍還是百用不膩的老招。邵氏原定由李翰祥導演，李麗華加上樂蒂或尤敏合演《慈禧太后》，後因人事問題中止計劃；但左派鳳凰公司由朱石麟導演，夏夢、高遠主演的《董小宛》，則搶先電懋尤敏版本一步，在1963年底推出賀歲，於香港的邵氏院線黃金、京華、樂都獻映，電懋版次年公映前只得易名為《深宮怨》。

邵、電雙方的矛盾，在李翰祥跳槽時進入全面激化的最尖銳階段。爾後李翰祥過台灣，嚴俊過邵氏，影迷看得眼花撩亂，兩邊幾乎進入玉石俱焚的毀滅戰時，終於爆發《啼笑姻緣》和《寶蓮燈》搶拍事件。

邵電兩部電影的雙包競拍，加起來總共四部片子，誰先誰後，雙方各執一詞。

《啼笑姻緣》是電懋拍攝一整年的重點影片，趙雷領銜，葛蘭、林翠雙女主角，加上老牌影帝王引，王天林導演，彩色標準銀幕，上下兩集的宏大格局。1963年底全數拍畢，但就在底片寄送日本沖印的空檔，邵氏發動攻勢，以群

尤敏於電影《深宮怨》中的董小宛造型。作者珍藏。

我們的電影神話——梁山伯與祝英台

逝養的「燈蓮寶」在黛林
LIN DAI in "The Lotus Lamp"

導群演的方式，由羅臻任總指揮，黑白闊銀幕拍攝，十數天即完成製作，搶先上映，即為《故都春夢》（又名《新啼笑姻緣》）。

電懋則是因為連續被邵氏正面直擊，氣憤不過，邵氏由林黛主演的彩色神話巨片《寶蓮燈》進度稍遲，決意出手，以黑白搶拍，省去寄送日本、英國彩色沖印的時間。

電懋上下五十餘位大小明星主動請纓，群導群演，利用永華廠和隔臨的亞洲廠，四五個影棚燈火通明，大家放棄聖誕假期，跟邵氏搶拍中的《故都春夢》一樣，平安夜都還加班拍夜戲。首席男星張揚、雷震、喬宏無用武之地，自願跑龍套，也希望能在大團結的《寶蓮燈》裡露臉；雖然張揚、喬宏沒有機會亮相，但雷震主動表態，願意穿上毛毛套裝扮演哮天犬一角，最後影片開出四十五位參與演員的姓名，依照筆劃順序，由尤敏、王引、王萊一直排到鍾情、韓燕、羅維、羅蘋。

雙雄合解，會師台北

對於整體產業而言，影業彼此較勁，良性競爭，有助促進提升，若惡性搶拍，粗製濫造，絕非影壇之福。

在國際冷戰全局裡，於政治、思想上扮演自由影壇「共主」的港九電影戲劇事業自由總會，面對這樣的現象深感憂心，再加上邵電競賽還涉入大陸電影及左派出品，如果雙邊淪為惡性競爭，烈火烹油，躁進忙亂，恐將自毀長城。

經過幾番奔走，1964年2月初，從自由總會傳出消息——邵逸夫、陸運濤二位有可能當面會晤，共商和解大計。

來到3月初，邵、陸二位果真在香港舉行會談。由自由總會主席胡晉康居中調停，取得共識，並簽署和平協議。3月26日，胡晉康親自抵達台北召開記者會，正式對外界說明這場世紀大和解的相關細節。

1964 年 6 月 12 日，香港代表團團長邵逸夫（左）代表團成員鄒文懷自港飛抵台北，參加第十一屆亞洲影展。圖片輯自《聯合新聞網》。

邵氏、電懋雙方最終同意以下四個重點：

第一、不挖角。邵氏和電懋雙方若有需要，可依循外借模式，借調兩家公司彼此的人才。任何一方的明星、編導等若合同期滿，也需雙方彼此同意後才可跳槽。

第二、不雙包。邵氏與電懋不再進行雙包競拍；若其中一方宣布題材後一年仍未拍攝，另一家可於協商後拍攝同樣題材。

第三、李翰祥與邵氏舊事不提，合約取銷，訴狀撤回；胡晉康與聯邦／國際影業的夏維堂二位將居中協助，解決關於財務方面的賠償，細節容後再議，重點是國聯影業得以開始拓展香港、南洋，以及東南亞各地的業務。

第四、嚴俊與電懋糾紛不提。嚴俊的國泰公司尚未完成之《梁祝》與《孟麗君》限期 8 月 15 日之前交片，電懋撤告。

在此補充說明，嚴俊《梁祝》終於在 1964 年的聖誕節檔期於香港及星馬獻映，隔年 1965 的農曆春節在台北推出，在台北的映期約兩週，反應不惡，至於《孟麗君》則始終沒有完成。

1963 年 4 月 24 日是邵氏《梁祝》在台北首映的第一天，當天關心影劇新聞的朋友其實更注意的是第十屆亞洲影展代表團自日本返台，代表團團長、中影公司總經理龔弘對媒體發表談話，詳細說明如何爭取到 1964 年第十一屆亞展在台舉辦的整個經過。

邵氏和電懋在 1964 年 3 月正式和解，國聯穩定發展，中影、台製也各自成長，聯邦／國際暫緩原先擬定的武俠電影製片計劃，全力支持李翰祥。6月中旬在台北舉行的亞洲影展，成為華語電影自由影壇大會師，邵逸夫、

邵氏與電懋在 1964 年 3 月於香港簽署「和平協議」，3 月 5 日先於九龍樂宮樓舉行記者會，港九自由總會隨後也於台北召開新聞發布會。圖為九龍樂宮樓記者會現場，作者提供，圖片輯自《南國電影》74 期（1964 年 4 月）。

我們的電影神話──梁山伯與祝英台

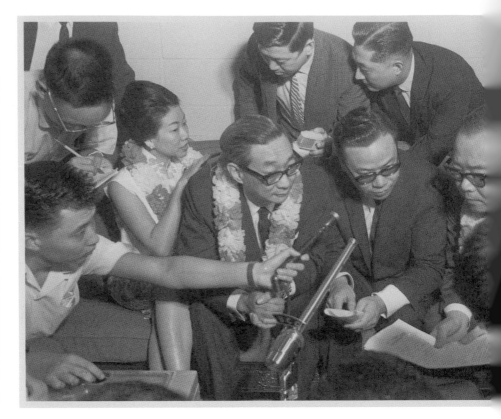

馬來西亞代表團長陸運濤及其夫人（戴花圈者），偕電懋影星代表一行，於1964 年 6 月 12 日自港來台，參加第十一屆亞洲影展。圖片輯自《聯合新聞網》。

陸運濤率領各自的代表團蒞臨台北，加上日本、韓國、東南亞各國群星，一時間風雲際會，熱鬧非凡。

電懋久欲解決片場及設施問題。在 1964 年初，陸運濤已決意撥坡幣一千萬，做為電懋全年度的製片、發展基金。與此同時，他也更積極接洽可能的香港投資人，比如由戲院產業出身的銀行家邱德根等，希望能引入不同的資源與金流，拓展電懋的局面。

在台灣，由於電懋早先跟張美瑤的合作，加上聯邦、國聯的關係，國泰機構與台灣省電影製片廠一拍即合。

台製廠廠長龍芳稍早與國聯李翰祥結盟，已向台製廠的主管機構——台灣省政府新聞處申請到新台幣三千萬的資金，作為拍攝《西施》、《風塵三俠》

兩部巨片，以及台製在台中關地建廠的發展資金。如今，這些人脈、金流、資源等，在亞展的舞台下全部匯流在一起，影展典禮結束後，一行人以「陪同陸運濤參觀台中故宮博物院」為名義，抵達台中進行探勘，並希望能及時返回台北，參加晚間在圓山飯店舉行的影展惜別晚宴。

或許——這只是我們的大膽推測——某項驚天動地的超級大計劃，結合星馬、香港、台灣等各個區域的多元整合，或許可能預備在晚宴上正式公布。

1964 年 6 月 20 日，陸運濤等一行亞展貴賓結束台中參訪行程，搭乘民航公司 CT-106 號班機北返，飛機途中失控墜毀，機上五十七人全數罹難。

華語影史自邵電之爭，寫到聚焦《梁祝》，再回到邵電之爭，亞洲影展空難事件恰為斷代之處，就此擱筆。

但影史仍然繼續。接下來，是全新的一章。

於日前民航失事班機中罹難的亞洲影展人士靈灰，1964 年 6 月 24 日中午由台北極樂殯儀館移靈至松山機場。圖片輯自《聯合新聞網》。

我們的電影神話——梁山伯與祝英台

永恆之美，神話繼續

邵氏的《梁山伯與祝英台》在 1963 年於台灣兩度發行，1964 及 1965 年小規模重映。明華影業在 1966 年分裂為隆華、永聯兩家，1968 年邵氏正式進軍台灣，設立分公司，掌握院線排片大權，1969 年、1977 年也先後安排《梁祝》重映。

來到 1982 年，因李翰祥北返中國大陸拍攝《火燒圓明園》、《垂簾聽政》，消息證實之前，邵氏迅速推出他尚未公映的新作如《三十年細說從頭》、《乾隆皇君臣鬥智》、《武松》等等，也順帶在暑假重映《梁山伯與祝英台》。

1988 年，邵氏已經淡出院線經營、電影製片活動，但由於《梁祝》稍早在已由亞洲影展更名為亞太影展的電影觀摩活動中，再次掀起觀影熱潮，新的片商取得《梁祝》映權，新製拷貝，依循台灣當時法令，投身大陸拍片的李翰祥、朱牧二位需自演職員表除名，《梁祝》只好修剪片頭，微調開場音樂，於 3 月 8 日起在萬國、台北兩條院線隆重推出，上映十天下檔後，應觀眾熱烈要求立刻安排於 4 月初再映，同時首度在台灣發行《梁祝》的正版錄影帶。

這也是《梁山伯與祝英台》最後一次盛大輝煌地在台灣商業院線公映。來到 1990 年 5 月，因為凌波、靜婷的「梁祝演唱會」熱潮，台灣片商再度獻映《梁祝》，筆者當時親赴影院觀賞，只見到斷片連連的舊拷貝，觀感之差，記憶猶新，這「實際上」的「最後一次院線上映」也因此徒留遺憾。

1988 年以及 1990 年的重映，宣傳文案上少了「李翰祥」，廣告看板裡，原先以新人之姿排名在後的凌波，被排到了最前頭。凌波的「梁兄哥」形象伴隨大家四分之一個世紀，已經是再熟悉不過的文化現象，但當新生代的觀眾慕名進入戲院欣賞《梁祝》時，銀幕上的第一個特寫鏡頭卻屬於樂蒂——這位對新世代而言已經全然陌生的女演員。

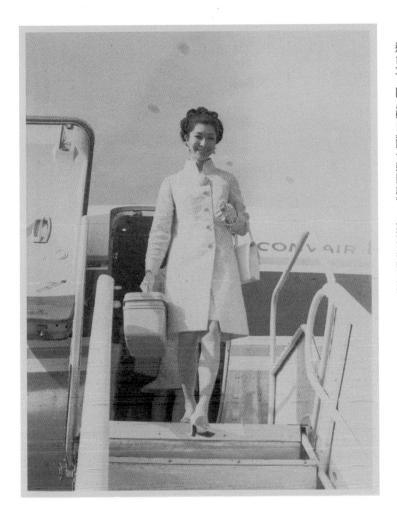

樂蒂在《梁祝》裡的表演，說也奇怪，居然愈陳愈美，歷久彌新。

或許，她正是整部電影古典之美的具體結晶。《梁祝》當年挾著海嘯般的巨大能量洶湧而來，凌波乘著浪頭，締造了傳奇，一時之間，樂蒂似乎被捲入水底，靜靜在邵氏拍完《玉堂春》、《萬花迎春》和《大地兒女》，約滿之後轉赴電懋繼續拍片，古裝、時裝、喜劇、悲劇、動作、武俠，一部一部，直到 1968 年底因為安眠藥意外引發心臟病逝世。

《梁祝》曾經創造出扭轉大眾流行文化發展的「波迷」，多年之後，陸續又有新一輩的觀眾在海嘯沖刷過的水底重新「發現」了樂蒂這枚稀世奇珍。

1982 年的重映，筆者已經為她的精湛演技深感折服。1988 年的重映，更有新生代影迷在戲院候場大廳對著海報、劇照裡的金馬獎最佳女主角讚嘆不已。

邁入二十一世紀的數位年代，樂蒂憑著《倩女幽魂》和《梁祝》「圈粉」無數，透過網際網路無遠弗屆的力量，熱愛她的觀眾開始架設紀念網站，並成立國際影友會，為她出書、立傳，甚至在 2017 年串聯各界，於香港電影資料館為她開辦八十歲冥誕的紀念影展。

當年的「波迷」，用生命和熱情呵護著凌波，也供養起《梁祝》之後的整個黃梅調類型電影，長達十數年之久。後來的樂蒂影友，跨越時間和空間的圍限，讓這位逝世超過四十年的金馬影后，有機會再以影展專題主角之姿，重現銀幕。這等魅力，這等魔力，縱觀華語影史，只屬《梁祝》獨有，再無其他。

1993 年，金馬獎堂堂邁入第三十屆。在這「而立」之年，相關單位隆重開辦為期一整年的「電影年」活動，最高潮則落在年底的「金馬三十」慶典。《梁祝》於此際再現銀幕，現場同樣爆滿；此後《梁祝》現身，無論在全世界的任何角落，均是以影展姿態亮相。進入二十一世紀，邵氏與香港天映娛樂推動經典影片數碼修復，《梁祝》與《江山美人》均是首批修復的重點影片之一，套裝影展加上數碼光碟，在各地都造成轟動，甚至威震紐約影展。

2013 年《梁祝》五十週年適逢第五十屆金馬獎，多年以來，有好多好多的梁祝演唱會、舞台劇演出，至此，《梁祝》不僅被改編為合唱曲，還躋身金馬奇幻影展的「歡唱場」，全場近三百位觀眾跟著大銀幕上的歌詞字幕，一同高唱「梁山伯與祝英台，天公有意巧安排，美滿姻緣償夙願，今生今世不分開」。來到年底的金馬國際影展，《梁祝》再映，凌波重新踏進戲院，在映後見面會與影友歡聚，她拿起麥克風，重新唱起一整首的〈遠山含笑〉。

電影《梁山伯與祝英台》傳奇事蹟一樁接一樁，1963 年它參加舊金山國際影展獲得表揚，1964 年底，邵氏進軍紐約，在中國城區域之外的紐約中城經

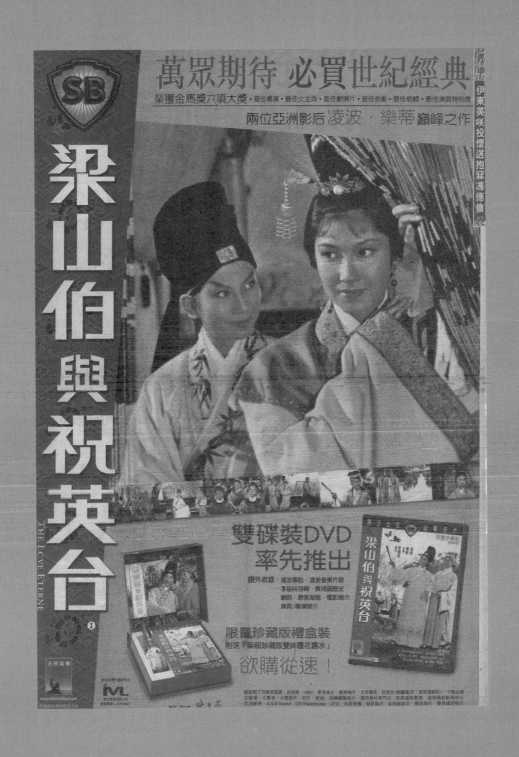

2003 年《梁山伯與祝英台》首度發行數碼光碟產品，並於香港平面媒體刊出全版廣告。劉宇慶珍藏《明報》資料。

營「55th Street Playhouse」(55街戲院),第一炮是岳楓導演、林黛主演的《妲己》,第二炮就是1965年1月上映的《梁祝》;1月16日,《紐約時報》還刊出影評,評語褒貶互見,文中讚許了影片畫面的優美,以及主角們娟秀的氣質和演技。

2001年3月9日,《紐約時報》再刊《梁祝》訊息。這次是特別專題〈WATCHING MOVIES WITH / ANG LEE〉——與大導演李安「一起看電影」的專訪,主筆者Rick Lyman陪同因《臥虎藏龍》正當走紅的李安導演一起觀賞李安親選的電影,李安選的就是《梁山伯與祝英台》。

他侃侃而談這部電影中展現的東方敘事之美,李翰祥導演如何由外而內,如何層次深入主要人物的內心世界,還有,他在兒時是如何深受《梁祝》感動,如何希望在自己的作品裡能帶給觀眾那份澄澈一如赤子之心的純粹情懷。李安一邊看,一邊說,看到英台哭靈,梁祝化蝶,眼淚停不下來。關於《梁祝》種種,真的寫都寫不完。

由1958年9月邵逸夫正式主持香港的邵氏製片廠開始,到1964年6月20日台灣民航機空難,前後幾乎整整六年,邵氏與電懋雙雄競爭,華語影壇戰雲密布。

從1962年的8月28日上午電懋總經理鍾啟文辭職,到1963年8月24日深夜至25日凌晨、李翰祥宣布脫離邵氏,創設國聯影業,前後只差三日半就滿一週年。

就在這不長不短的一年之內,整部華語電影史翻進一個全新的章節。其中至關重大的關鍵,便是《梁山伯與祝英台》這樁空前絕後的電影神話。

☝ 凌波於 2013 年金馬五十影展活動現場，與影迷聯歡，在電影映後即席獻唱〈遠山含笑〉。作者
攝影。

146

☞ 1988 年《梁山伯與祝英台》捲土重來，由東華影業有限公司在台灣發行，除邵氏原版設計（左圖），又另外設計了新款（右圖），在這兩幅海報中，受限於當時的法令規定，導演李翰祥未能掛名。這兩款海報也成為影史上難得一見的珍貴紀錄。作者珍藏。

美麗動人——《梁山伯與祝英台》的音畫交響

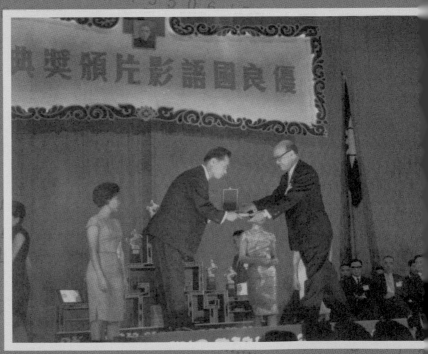

《梁山伯與祝英台》吸引我們一探再探的原因，正是由於它美麗，而且動人。

筆者在 1998 年曾經嘗試探索關於李翰祥「造景造境」美學技巧，兩年後於《電影欣賞》季刊第 105 期正式發表。當時只是自行摸索初探，沒想到愈探愈見情味。2013 年《梁祝》邁入五十週年，二度再訪，試由音樂、唱詞、表演和導演等環節切入，並由摯友、青年作曲家劉新誠協助音樂採譜及分析，寫成〈美麗動人五十年〉，同樣發表在《電影欣賞》季刊，於第 155 期刊出。

還記得當年撰稿，文題一變再變，怎麼擬都嫌不夠「過癮」。信手拈來大俗至極的「美麗動人」四字，居然如此貼切。《梁山伯與祝英台》吸引我們一探再探的原因，正是由於它美麗，而且動人。我們想探尋、分析的，即是它美麗的要素、動人的原因。

三探《梁祝》。借回「美麗動人」四字，將兩篇相隔十餘年的舊作重新整併刪修，以「音畫交響」為欣賞主軸，依著故事情節順序而下，細看細品《梁山伯與祝英台》在樂韻、文采、表演抉擇與視覺經營的總體整合，欣賞它是怎麼樣的美麗，享受它是怎麼樣的動人。

149

第一章
山兒暖，水兒溫，山暖水溫祝家鎮

周藍萍在邵氏錄音間，周揚明提供。

《梁祝》全片本於民間傳奇，因故事情節發展切割出幾個不同的戲劇空間。李翰祥率領的創作團隊為《梁祝》開場的藝術手法，與《江山美人》起首運用模型、空景、晨光序曲徐徐為一古老王朝的傳說故事揭開帷幕的創作意念一致，唯筆法更精煉，敘事更顯流暢，視覺經營自然而不做作。

李雋青在《江山美人》所寫的序曲是「天破曉，靜無聲，一片莊嚴紫禁城。文武百官循序進，天威咫尺見當今」；他為《梁祝》開場寫的則是「山兒暖，水兒溫，山暖水溫祝家鎮，玉水河邊風景好，高樓大廈富家門」。這支開場曲最後雖未收入影片中，這些樸拙的語言卻被創作團隊具象化，成為影片中梁山伯、祝英台等人物所生活的大觀世界。

將觀眾徐徐引入大觀世界

幾乎所有的李翰祥導演作品，都十分講究電影的片頭字幕。有的是安排序幕再引入演職員表，比如《後門》、《冬暖》、《倩女幽魂》，演職員表襯在故事人物的生活環境裡；有的則是運用映照電影敘事、戲劇世界的物件點題，比如《西施》的石牆浮雕、《武則天》的壁畫、《金瓶雙艷》的春宮畫、《楊貴妃》的暴雨梨花，夜盡天明等等。

《梁山伯與祝英台》以畫家丁岡所繪的人物形象為序，既似漫畫彩繪，又兼具樸拙古意。

正片起始，玉水河白石拱橋的遠景映入眼簾，渡口泊舟，行人絡繹不絕；鏡頭帶過鎮中大道，再隨兩名僕媼搖過華廈長階，接至祝府花園，樂蒂飾演的英台入鏡，粉妝玉琢的她在精巧宛如金絲籠的陽台極目遠眺，葉下枝枒間、舟楫搖盪處，渡口有人登船，她面露憂色，垂下手中書卷，回身穿過紗門屏簾，進入室內。

這段開場戲看似無奇，細品之後才知奧妙所在。

原來李翰祥的鏡頭在不知不覺中，已經帶著我們從渡口來到村鎮，順著鎮上大街進入祝府，再從英台的花園一層層穿廊度院，進入她的內心世界。這樣由外而內的敘事特色，極富東方美學情味，它打破了傳統舞台劇裡名伶登場的進出動線，運用電影空間的經營調度，吸納牽引觀眾，使他們徐徐走進故事存在的乾坤天地之內。

《江山美人》開場，文武百官上朝的場面，儀式性及展覽意味很強。電影演到正德皇帝微服出遊，來到梅龍鎮上遇見廟會遊行，驚見李鳳姐扮天女散花的天姿國色，李翰祥也採用類似的戲劇層次。

《江山美人》之後，《王昭君》的漢宮春曉，從宮廷盛宴到院內一角王昭君憑欄而立，極大（國宴歌舞）至極小（昭君一人）的尺寸對比，亦具巧思。《武

則天》感業寺的連串空景，氣勢懾人；《楊貴妃》亦不同凡響，先從城外荒野專差送荔枝，鏡頭一路跟進皇城、深入後宮，來到華清池，貴妃出浴，溫泉水滑洗凝脂，侍兒扶起嬌無力。當然還有亞展最佳影片《後門》，一個長鏡頭拍一條後巷，每門每戶都有故事，一氣呵成，筆力非凡。

描摹文化深層的古典印象

《梁祝》這樣精簡敘事篇幅的開場設計，周藍萍的配樂居功厥偉。

音樂與場面調度，從電影一開始就勾勒出全幅江南水鄉的戲劇幻覺。這個「幻覺」真切描摩出文化深層的古典印象，以戲曲情致與人物畫似的造形韻味，在短短不到四十秒、總共七個鏡頭的戲裡，奠定全片基礎。

第一個鏡頭——玉水橋的遠景，只有笛聲，勾起觀眾無限期待，「好戲就要開場了！」第二個鏡頭是橋上熙來攘往的人群，管弦齊鳴，熱鬧滾滾；連接到第三個鏡頭，大馬路上眾士子歡喜結伴，高談闊論，襯著大鑼大鼓的華麗音響，畫面隨著兩個嬝嬝步上祝府大門的台街。

第四個鏡頭轉入祝府花園、英台正式出場時，音樂也由隆重轉為靜謐；幽遠的笛聲，簡約的撥絃陪襯，與英台思學的畫面貼合得天衣無縫。第五個鏡頭是樂蒂的大特寫，她舉目探看，背景音樂的旋律線本已逐漸垂落，當她遠望橋頭渡口時，笛聲又微微揚起，第六個鏡頭是她看見學子登舟預備啟航，旋律再次墜下，英台心情鬱悶，縣邈情思無窮無盡，累積到表面張力難以負荷的高點，輕輕破開，畫面與音樂同時來到第七個鏡頭，發之為清唱似的女聲輕吟，只有彈撥樂器隱隱扶襯著：

祝英台，在閨房，無情無緒意徬徨。
眼看學子求師去，面對詩書暗自傷！

隨著歌曲，推軌鏡頭跟著樂蒂轉身走向內室，一步一步，一層一層，深入，再深入，觀眾也就被這樣一路帶進祝英台的內心世界。如此精緻的音樂敘事手法，在華語電影裡實難得見。

只可惜目前《梁山伯與祝英台》傳世的版本，似乎是台灣在 1988 年重映時的修訂版，以致現今所見《梁祝》，片頭字卡連同全片序幕，在歌曲〈意徬徨〉之前的戲段出現音畫參差，已非首映時之原貌。

1988 年《梁祝》重映，李翰祥、朱牧二位仍屬台灣方面禁映名單中的敏感人物，《梁祝》重映之際，也在華人世界首度發行正版錄影帶，透過錄影帶的畫面，我們可以清楚見到片頭字幕經重新修剪的痕跡，這個版本撤去至少三幅字卡——第一幅載有三位助導的名字：朱牧、田豐、劉易士；接著，原本依照出場序安排的演員表共有二張，第二張內載朱牧扮演樵夫，同樣被剪去，留下畫面溶接時的殘骸，字跡依稀可辨；第三幅就是導演李翰祥的名字。整段開場音樂也被重新安排過。

刪去至少三幅字幕，創作團隊原本的精心設計無法跟上後人的安排，在這個版本裡，村口的白石拱橋在畫面中亮起時，片頭的仙蝶舞曲仍在進行，大街上的熱鬧行人配上了安靜的竹笛引奏，英台在喧天鑼鼓聲中歡喜登場。原本描寫她極目邊眺、心情低落的過門音樂在此被修短，犧牲層層深入的效果，趕在歌聲開始前讓音樂和畫面能順利搭接在一起。

第二章

整合的音樂，整合的敘事

☞ 《梁祝》將每個視聽部門的元素整合成為具象化的「古典美」。作者珍藏劇照。

《梁祝》是所謂的「黃梅調古裝歌唱」影片，插曲不但多，而且歌曲與戲劇的結構模式並不像《桃花江》式的「歌舞喜劇 musical comedy」，一歌一景，交錯行進；更多時候，《梁祝》其實更貼近歌劇或者百老匯音樂劇，讓歌與戲、戲與配樂，全部交融在一起，很難去切割「插曲」哪裡停止、「配樂」哪裡開始，也很難去揣測哪個段落的音樂是周藍萍先寫、李翰祥再跟著拍，抑或反之。

邵氏在 1960 年代後期再度由周藍萍作曲，推出李菁主演的電影《女巡按》，片中重編了《梁祝》裡的〈遠山含笑〉、〈訪英台〉等樂段，但即便兩首曲子旋律一模一樣，電影音樂由他人負責，欣賞起來，歌段和敘事的連結度，就不如《梁祝》那般如膠似漆，差別十分顯著。

周藍萍在《梁祝》裡，保有了戲曲歌唱片的特色，採用一定比例的既有曲調，同時又維持原創電影音樂的新鮮感。他雖然沒有在此大量使用好萊塢最常援用的配樂標準技法──「主導動機」（leitmotif），但為數不多的「動機」幾次出現，效果卻也相當顯著。尤其，周藍萍在撰寫《梁祝》時，已經累積豐富的配樂經驗，加上自己能唱、能舞、會演，使得「懂戲」的他更能展現細節設計的深厚功力。

《梁祝》電影的「化蝶主題」

片中有段弦樂團以顫音（tremolo）演奏降 E 大調和弦的音樂　*見譜例 A ，先後出現三次，由於每次都是主場戲的重點配樂，不僅讓人印象深刻，也幾乎成為全片除了歌曲之外，識別度最高的「主題音樂」。

劉新誠記譜，譜例 A

這段音樂頭兩次出現，正好都是「探病」戲，第一次是英台思學鬧脾氣，絕食抗議不下樓，侍婢銀心來報，祝夫人即將前來探視；第二次是在尼山書館，英台受了風寒，山伯急忙來照料。前者英台是裝病，口中一邊斥喝丫鬟老媽子，臥房桌上卻還放著偷偷吃剩的碗箸餐盤，趁母親還沒進房，連忙躺在床上裝睡；後者則是英台利用發燒之便，躲在宿舍帳裡偷換女用內衣。

兩段都是病，兩場戲周藍萍也都採用了這段生機勃勃（而不是病懨懨）的音樂，藉由音樂來點出戲劇裡英台意欲掩蓋的真相，堪稱一絕。

這段音樂第三次出現，是在英台哭靈、墳開墓裂之後，蝴蝶雙飛、百花齊放之前。

暴風過境，鏡頭從地表裂縫仰拍自昏迷中漸漸甦醒的四九、銀心，音樂揚起，好像朦朧大霧裡，雨過雲開天地清，泥屑磚礫中露出一縷衣袖，上前扯開，衣袂翩翩，化為彩蝶，在末日過後依然挺立的荒草、孤樹間，迎親隊伍裡的生還者持著破爛的喜扇，撣去身上的灰塵，指向剖開一縷清秀的黯天，那一黃一灰的蝶，在周藍萍精心鏤刻的弦樂顫音中，盈盈舞著。

這是《梁山伯與祝英台》最具辨識度的「化蝶主題」。音樂本身蘊涵的無限生機，在首次登場時點出英台調皮嬌俏的一面，再度登場時，輝映了山伯

155

同樣洋溢著生命力的真性情，第三次登場，恰如其份地把觀眾的情緒從悲的極致引渡向結尾的昇華。

《梁祝》的過門音樂美麗動人，與主要歌曲相得益彰。集合香港數十名演奏好手的中西合璧大樂團功不可沒。英台假扮郎中登門造訪時的彈撥樂段，彈撥樂段則由演奏家呂培原協作；秋涼時節在宿舍烤火盆、縫破衣的簫樂與打擊、春日清晨校工開校門的笛奏，在在令人印象深刻，〈遠山含笑〉的大段引奏更是如此。

《梁祝》全片的音畫交響典雅清麗，前半部詼諧輕盈，後半部哀婉沉鬱，「十八相送」和「樓台會」各為前後段的重要戲肉。

以下來談談「十八相送」。

勞君遠送感情深

「十八相送」的場景設計、空間布景之美，自是不在話下；道具與小物件的安排、還有演員動作設計、場面調度的藝術境界，更為可觀。

李翰祥先運用日出空鏡將梁祝一行介紹出場，迷濛的晨霧和漸轉明朗的樂曲色澤，給整場戲帶來一種春季萌發的生機，隨著戲劇橋段愈來愈緊湊，要摘牡丹上我家、梁兄真像呆頭鵝，到梁與祝肩併肩走過獨木橋，大汗淋漓的二人卸下外衫，踏入觀音寺院納涼避暑；二人隨後行經池塘，塘中照影成雙，水面點點漣漪，襯著牧童村笛，好一派夏日風情。再往前，一行人下山進入村莊，「過了一灘又一莊，莊內黃狗叫汪汪」，茅草房舍簷前掛著的，竟是黃熟的秬黍、紅豔的辣椒，轉過村口土地廟，菜園田畦邊上，石磨櫺子裡堆著黃澄澄的粟米，秋季豐收的意象呼之欲出。原來電影創作團隊在不知不覺間，把祝英台畢生最快樂的一天，擴展成一整年從春到秋的心情延續。

這樣的情緒——愉快的、欣喜的、滿足的——累積到「可嘆梁兄是個大笨牛」的作揖陪禮之後,十八相送也終於「送」到終點。

眼前是三年前兩人結拜的思古長亭,英台滿腔心事不知從何說起,歸鴉聲聲催促離人上路,她悠悠開口唱道:「勞君遠送感情深」。

這句唱詞的旋律線安排,先微微跌落,再輕輕揚起,「感情」的「情」字拖個長音,最後的「深」字更長,繞行而上再淡淡放下,音樂裡就是畫面、就是情緒,她唱著,唱著,我們看著,看著,多麼不希望她把「感情深」這句唱斷,因為感情真得太深,感懷真的太厚,然而送君千里終需一別,最後還是得放下,無奈,但也只能這般如此。

就在感情最飽滿的時刻,英台的唱段只有笛簫烘托,離情依依,難捨難分,心裡百折千迴,不知怎麼開口。到了梁山伯的唱段,樂風一轉,是以敦厚的管弦樂襯底,令山伯的人物性格更加鮮明可喜。音色上一冷一暖的對比,明白提示英台的重重心事,還有山伯好言勸慰的那份殷切和誠懇。直到末了,英台唱道:

> 此行何日再相逢,珍重春寒客裡身,
> 萬恨千愁言不盡,臨歧一語意重申:
> 莫忘了求親早到祝家村!

三十八個字的臨別贈言,關鍵落在「莫忘了」。

什麼叫「分別」,什麼叫「叮嚀」,什麼叫「珍重」,什麼叫「客居異鄉」,什麼叫「殷切期盼」,什麼叫「臨歧」,什麼叫「莫忘」,什麼叫「承諾」,什麼叫「誓言」。李雋青在《梁祝》片中剪裁、提煉而成的唱詞,儼然成為華人世界好幾個不同世代觀眾的國學啟蒙之作,周藍萍的音樂設計、李翰祥的場面調度,將一切的一切整合、結晶成一個有機的藝術整體。

英台歌完嘆罷，山伯頷首回應，撇眼一望，四九銀心兩人竟像跳芭蕾舞一樣，在亭前高舉雙手作出展翅翱翔狀，觀眾正要啞然失笑，誰知鏡頭一溜，銀心行至山伯跟前順勢下拜，感謝梁相公三年來照顧英台之恩。四九把他一路替銀心擔著的祝家書箱交還給她，兩人凝望，眼神中已經互道珍重；正待前行，四九又喊住祝相公，同樣對之下拜，感謝三年來的一切種種。所有的所有，情緒飽滿到最高潮，自然而然，男女混聲合唱的歌聲流淌出來：

<div align="center">

臨別依依難分開

</div>

在《梁祝》的電影劇本裡，有一首後來被刪去的插曲，劇情發展到樓台會之後，依照舊劇，有一場山伯病重，四九到祝府請英台前往探視的戲。劇本裡寫的是英台千言萬語不知從何說起，但因山伯病重，四九懇請英台開藥方，英台心一橫，剪下青絲，寄望山伯能好好照顧自己；四九垂淚，再問英台這藥有效嗎？萬一無效又該怎麼辦？此時英台唱道：

<div align="center">

若是病症無有望，遲早相見南山旁 ……

</div>

至此，李雋青的唱詞由英台之口，慷慨唱道：

<div align="center">

生不同偕死同葬，不枉結拜一爐香！

</div>

這等情義，這等對誓約的信諾，動人程度遠遠超過以往論者總愛附會的「打倒封建」、「爭取戀愛自由」。這首歌是否譜作，這場戲是否拍攝，我們如今無從得知，只能確定最終版本裡並不存在，然而，或許正因這樣的信念，交織在傳統才子佳人的故事線索裡，更讓全片顯得典雅清麗，古風盎然。

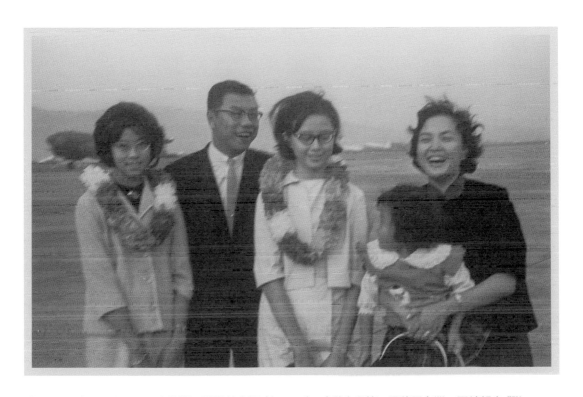

1964 年 11 月 1 日，李翰祥、張翠英夫婦（左二、右一）偕女兒等一同移居台灣。圖片輯自《聯合新聞網》。

第三章

喜時詼諧輕巧，哀時凝煉悲憫

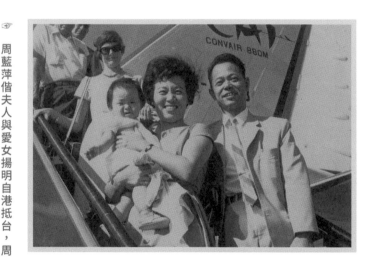

☞ 周藍萍偕夫人與愛女揚明自港抵台，周揚明提供。

前人論《梁祝》，總會特別提起它前半活潑逗趣，後半哀婉纏綿的「喜悲劇」特色。不過，《梁祝》拍攝順序依場棚置景為準，前後跳躍，再進剪接室整合為一；作曲錄音，據信也非由頭至尾完整譜寫抵定、完全錄好之後才開拍。從創作者的角度來思考，壓力絕大，是一般觀眾無法想像的。

但《梁祝》喜時詼諧輕巧，哀時悱惻幽怨，英台哭靈的高潮更臻至天地同聲一哭的悲憫高度，實為難得。

簡單質樸的情感，真摯飽滿

十八相送的長亭送別之後，緊接便是全片氣質最雅致、情感最內斂，也同時是筆者最偏愛的一段過場戲，曲譜上把這首插曲題為〈兩地相思〉。

周藍萍並未替〈兩地相思〉新譜曲調，而是挪用自己為台灣的中影公司1960年出品《苦女尋親記》創作的主題音樂，另外加上大段的引奏環節，編組而成。《苦女》片中，張小燕飾演的「小燕」萬里跋涉，後來隱姓埋名，在爺爺的工廠做事，一次同樂會上，小燕載歌載舞，表演了這首〈小燕子〉：

小燕子，我問你，你的家兒住哪裡？

爸爸媽媽愛不愛你？

為什麼一個人哭哭啼啼？ ＊見譜例 B

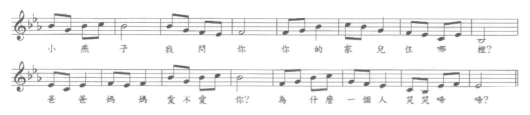

劉新誠記譜，譜例 B

這首描寫寂寞、思鄉之情的曲子，以兒歌筆觸寫成，清簡樸素，旋律極美，寓意深遠。借到《梁祝》片中，長亭一別，梁祝二人彼此思念，一切盡在不言中。在〈小燕子〉歌曲裡，那麼簡單、質樸的情感，真摯而飽滿，到了〈兩地相思〉，周藍萍把原本的元素更提升一層，先用洞簫吹出引奏，再續以情感飽滿的男聲合唱，無字的吟哦聲，拉開「天各一方」的距離感，接著用婉約細膩的女聲合唱，帶入主旋律。 ＊見譜例 C

朝思量，暮思量，一別長亭歲月長！

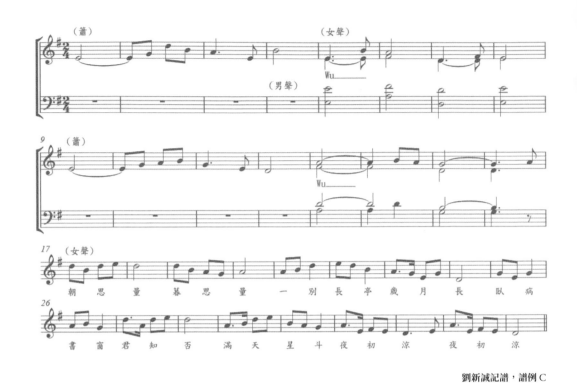

劉新誠記譜，譜例 C

朝朝暮暮的思念，在此凝結成一個簡單的問句：

臥病書窗君知否？

然後，詞作者也不回答，一筆宕開，仿效白居易在〈長恨歌〉裡「遲遲鐘鼓初長夜，耿耿星河欲曙天」的筆法，含蓄寫道：

滿天星斗夜初涼

歌畢，一管洞簫嗚嗚呦呦地吹起尾奏，與影片前半，讀書三年春去冬來四時更迭的樂韻音響遙相呼應。當時是以洞簫搭配碰鈴、彈撥樂器來烘托秋意，如今只剩洞簫，似是英台不在，音樂暗示了蕭索的心情，與隨後師母說媒〈是男是女〉的滿堂吉慶歡喜音樂，還有〈訪英台〉瘋狂熱鬧的鑼鼓打擊，形成鮮明的對照。

要成親除非是日出西山，鐵樹開花！

英台抗婚一折，是《梁祝》由喜轉悲的大關鍵。

這裡的歌曲與電影音樂融化了京劇、崑曲、越劇、黃梅調，還有西洋歌劇、音樂劇、通俗劇 melodrama 的特色，背景聲則襯墊了宗教、儀典的禮樂。歌曲運用大段襯奏醞釀衝突，在破口處湧出侍婢銀心一句落單不成雙的清唱，隨後便急轉直下，進入父親的大篇幅唱段。父親唱罷，曲樂驟止，連襯奏都沒有，英台仍然試圖維持雙方的理性對話，如此反而激得祝父大怒，拋下狠話「從也要從，不從也要從」便拂袖而去。

至此，方才眾樂齊鳴，胡琴揉弦的淒婉哀音一層層把英台逼入絕境：「要成親除非是日出西山，鐵樹開花」，八字擲地有聲的誓言：日出西山，鐵樹開花，卻也換不回自己的未來命運。

玉水橋頭，山伯、四九笑盈盈地來了，走到街口，雜役扠杆一擋，馬家下聘的隆重隊伍橫阻在前。整段戲一句對白都沒有，但上至大學教授，下至三歲小童，絕對看得懂李翰祥想把梁祝故事帶往哪個方向。

六十年前的影評家和文化人討論《梁祝》時，這場戲的象徵意義和戲劇價值即深受喜愛、廣被推崇。如今重看，仍舊震懾於李翰祥團隊的創意和才情。他們的剪裁、調度功力，讓《梁祝》這個文人風格濃郁的清雋故事，擁有得以與「江山」、「美人」、家國離亂同等文化重量的視野格局。

特別是下聘隊伍遠去,「交通管制」移除,李翰祥不拍四九敲門、山伯投刺,反而把攝影機架在遠遠的巷子裡,冷冷眺望大街人群,接著鏡頭搖過,一頂鳥籠、一張大紅雙喜貼字映入眼簾,籠裡有鳥,焦躁不安地上下跳動,囍字斑駁、紅紙離殘。隨著市聲遠去,鳥啼嚦嚦,畫面急轉,銀心隨即引著山伯二人來到祝家後院。籠中之鳥、殘破囍紙,接合在「馬家下聘」和「樓頭會」中間,似是樞鈕,承接前段所有的幽默、歡喜和愉悅,下啟後段一切的無奈、哀傷和淚水。

三層敷疊,喜事亦喪事

在馬家下聘的段落,儀仗隊伍奏起鑼鼓喧天、嗩吶齊鳴的儀式音樂。音樂本身並無悲喜,只是嗚哩嗚啦,圖個熱鬧;但整段儀式樂裡還襯墊了「銅欽」這種藏傳佛教儀式中使用的銅管長號,並且隱隱敷入類似喇嘛吟唱的人聲,宗教氣氛滲入了熱鬧吵雜的喜慶情緒,使整段下聘禮樂,透露出非常強烈的宿命色彩,成為神似葬禮音樂的聲響。這樣三層敷疊而成的音樂,到了後面馬家迎親、英台出嫁的戲再次出現,既是喜事亦是喪事,轎前兩盞白紗燈,草橋鎮上祭兄墳。

我們的電影神話——梁山伯與祝英台

☞ 邵氏《梁祝》於香港正式發行的電影原聲帶黑膠唱片。百代公司以旗下的高亭（Odeon）商標發行首版十吋雙碟套裝，繼之以麗歌（Regal）商標發行十二吋雙碟套裝，唱片中只收錄精選歌曲，混音效果、部份過門間奏等也與電影原聲略有出入。

☞ 早年台灣自行錄製、出版的全部對白連音樂黃梅調電影原聲帶，是華語電影史上十分奇異也十分珍貴的存在。這組《梁祝》的封套上還記有明華影業的字樣，據推測應是最早問世的首批錄音。

◎《梁祝》每次重映，台灣各家唱片公司都會推出不同包裝的全部對白連音樂電影原聲帶。不只《梁祝》，包括《江山美人》等重要作品，也都有類似的套裝錄音發行上市，構成整個系列。

◎圖為海山唱片在 1970 年代發行的《梁祝》新版包裝，三張黑膠，收在「1」、「2」兩封紙套，合訂成一組完整套裝。這個版本也是本書作者對於《梁祝》唱片的最早記憶。

第四章

音聲歌字幾重交織

☞ 周藍萍與凌波，周揚明提供。

168

《梁祝》全片的音樂調式，大多屬於宮商角徵羽五聲音階中的「徵調式」，若以西洋音樂的樂理簡單解釋，就是比較帶有「大調」光澤的音樂色彩。細品「十八相送」和「樓台會」兩大劇段的音樂處理，「十八相送」活潑、雅致，富麗與清秀兼治，「樓台會」則顯得特別壓抑、內斂。「樓台會」裡的〈棒打鴛鴦〉一折，更是全片難得見到「商調式」的曲子，音，聲，歌，字，感情交織融鑄，英台輕輕唱道：

<div align="center">

梁兄句句癡心話，英台點點淚雙垂

</div>

小調的情味，天然生成的淡淡愁緒，為樂蒂幕後代唱的靜婷在黃梅調電影裡最拿手的就是這一類全無旋律襯奏，只有打擊拍點相伴，或甚至完全清唱的聲音表演。《江山美人》一句「小樓風雨」，把試片間裡的邵邨人看得忍不住用寧波話大加贊揚。《王昭君》歸還畫像時的殷殷叮嚀，《玉堂春》雪夜關王廟的柔腸百折，都是緊緊牽繫觀眾體貼之心的金鉤玉摯。在《梁祝》裡，〈哭靈〉當然是「清唱」的重點，十八相送的〈送子觀音〉一句「梁兄哥……」的長吟，吻合了樂蒂盈盈下拜的絕美大特寫，更是深深撞進觀眾的心底幾十米處，那塊最柔軟的地方。

理性內斂的承諾最具張力

在樓台會的〈棒打鴛鴦〉，英台斟酒相敬，扣合劇情連轉帶煞，山伯吐出了承上啟下的關鍵唱詞「想不到我特來叨擾酒一杯」*見譜例D。「杯」字音同「悲」，諧音之外，整個句子又結束在心如刀割的「商」音。

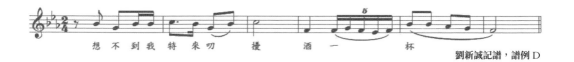

想 不 到 我 特 來 叨 擾 酒 一 杯

劉新誠記譜，譜例 D

英台的唱段，刻意地理性、刻意地內斂、刻意地壓抑；不同版本的《梁祝》故事，對「樓台會」的處理手法、詮釋角度皆有不同，在李翰祥團隊手上，祝英台的哀慟是潛埋在諸多無奈、心酸、惆悵之下，我們看到的是這位奇女子「立定決心」的人生旅程。

若說電影前半部的戲父、結拜、求學、十八相送等等，是英台在外面世界海闊天空的旅行，整段樓台會就成了一次朝向靈魂深處的內在探索，不但要面對自己的悲劇，還得面對山伯的情緒潰堤，英台自己要的是什麼？她還能怎麼做？

〈棒打鴛鴦〉一曲，英台把自己與山伯從相識到相親，從友愛到有愛的心路歷程，原原本本重新講述一遍，最後撥雲見月，觸及所有遺憾的核心：「尚有何言對故人」（而且還唱了兩遍！）。

如此這般，直到山伯吐血、玉環裂碎，英台都還試圖平衡、試圖挽回。上一次依依叮嚀，是在思古之亭、臨歧之際，「珍重春寒客裡身」；此次英台的勸慰還是「珍重」：「梁兄切莫太傷神，珍重年輕有用身」。言猶在耳，山伯已出斷頭之語。再一次，英台又道：「放下婚姻談友愛」，然而覆水難收，山伯已經跌坐在樓台窗前。

終於，也不知李翰祥和樂蒂是怎麼想的，竟於此做出如此大膽的表演抉

擇，我們看到英台嘴角一縷微微似笑的堅毅表情，緩緩攙起梁山伯。先前她嘗試自問「尚有何言對故人？」在此，英台終於找到答案，給出承諾：

> 認新墳，認新墳，碑上留名刻兩人：
> 梁山伯與祝英台，
> 生不成雙死不分！

整段「樓台會」所有的壓抑，所有的理性包袱（禮教包袱？），在英台給出承諾，兩人窗前相擁之後，全部不復存在。緊接著的風暴音樂以及淒楚的大合唱，把全片推上最緊要的悲劇巔峰。

斗室之內，紙卷如黃葉般漫天狂飛，每一張都寫著英台的誓言：「梁山伯與祝英台，生不成雙死不分」。言情電影將催淚指數推到如此高度，卻依然謹守「煽情」的分際，哀而不傷，戲劇張力不因此而失衡。

「梁山伯，祝英台，樓台相會訴離懷」。作者珍藏《梁祝》電影特刊內頁照片。

華語古裝片難得聽見的鐵琴應用

在周藍萍創作最為活躍的年代，鐵琴（vibraphone）在華語電影配樂裡並不是那麼常被採用的樂器，尤其古裝片。一般會運用鐵琴的場合，大概是夜總會、時髦歌舞片等等，比如電懋於同期拍攝的《桃李爭春》，葉楓和張慧嫻姐妹高歌〈不唱睡不著〉之前，就有雷震持棒擊琴的鏡頭，令不少影迷留下深刻印象。

倒是好萊塢的電影配樂，特別是驚悚恐怖懸疑電影，常常可聽見鐵琴的效果。在《梁祝》裡，周藍萍則大膽將它用於燭光幽昧的室內，雖無意表現懸疑，卻將室內安謐之思古幽情更添幾分。

山伯臨終的主戲，四九在門前徘徊時，我們可以聽到長亭送別結尾合唱──「萬望梁兄早早來」之旋律動機變形，四九帶著英台髮束進門後，周藍萍更以細緻的笙樂配上鐵琴的延續音，於四九步下階梯、山伯與母親同時確認英台並未前來探病之際，營造出一種哀婉淒清、遺憾而希望落空的悵然效果。

此外，在尼山書館讀書三年，場景調度春去秋來的同時，電影配樂也起了絕妙的提示作用。比如前文提過，秋夜的音效是碰鈴、洞簫，加上彈撥樂器，春晨的樂聲則是笙笛清鳴，睡在庭院裡的銀心驚醒，處處聞啼鳥，連忙推門，只見榻上一燈如豆。此處，鐵琴的延續音描繪出室內一幅「春眠不覺曉」的景象，再融入下一場夏季的蟬噪。兩次的鐵琴，勾勒室內幽昧景致的創意相近，只是情緒一明一暗、一詼諧一慘然，風格迥異。

第五章
民族元素打造經典交響詩

✎ 《山歌姻緣》是周藍萍藝術成就極高的電影音樂民族交響,《水上人家》則是他又一次在金馬競賽中掄元的佳作。作者珍藏唱片。

周藍萍本身能演能唱還能舞,他深入《梁祝》的戲肉,賦予全片聲音、氣質和精神,尤其不以流行單曲式的思考邏輯,而是以完整劇段的藝術結構進行創作,也難怪當年台灣地區的唱片公司抱著錄音器材到戲院裡錄製歌聲,最後壓製而成的是從頭到尾連對白的完整原聲帶,而不是一首一首單一切割的黃梅插曲。

再又,周藍萍寫長篇電影歌曲連配樂時,總會將強烈的畫面感同時寫進旋律和配器中。《梁祝》也好,《山歌姻緣》也好,《菁菁》、《水上人家》,或甚至非歌唱片的《路客與刀客》,都有這種鮮明的特色。在《梁祝》片中更是處處可見佳例,尤其英台哭靈的高潮,更是以民族元素打造而成的經典交響詩。

五言詞轉七言詞，柔韌且絕決

英台上轎之日，四九來報凶信，英台昏倒檯面，歌曲以京劇唱段作引子（『我哭⋯哭一聲山伯⋯啊！』），再接回黃梅調，中間則穿插了周藍萍自己發明的各種旋律曲線、戲劇嘆息等。之後英台堅持要「草橋鎮上祭兄墳」時，李翰祥特別要求曲子要有《江山美人》壓軸高潮〈金剛羅漢〉的激動和張力，周藍萍雖然挪用了〈金剛羅漢〉開頭兩句「拜上金剛神，可憐行路人」的旋律，但〈金剛羅漢〉是五言詞，〈花轎先往南山旁〉則是七言詞，原本的鏗鏘有力的音樂結構被七字唱詞連綿成為外柔內剛的新曲新味，哀怨且堅定。

「爹爹若是不答應，要我上轎萬不能」，一語既出，門前迎親隊伍再次催促，這次的喜慶音樂，剔除了嗩吶鼓吹歡天喜地的旋律線，只保留銅欽如同深山長號般的聲響，以及宛似僧侶頌經的吟唱，濃烈的宗教儀式味道，點明祝英台此行原來不是出嫁，而是鳳冠霞帔要到南山墳前嫁給山伯，以實踐「生不成雙死不分」的誓約。

至情至性的悲憫力量

雷聲響過，觀眾先看到、聽到的是狂風亂吹，風裡微微襯著嗩吶喜樂，迎親的儀仗風雨無阻地繼續前行。

鏡頭切近轎前白紗燈的特寫時，鼓聲隆隆，整個樂團以飛快的速度自高音處一溜滾落，迴旋的琶音再層層上翻，步步逼近，終至寸步難行。老樹剪影為前景的遠鏡中，只見衰草寒煙，迎親隊伍幾乎再也走不動了。

一個正面鏡頭從中景推成大特寫，搭配四個穩定長音構成的音階，喜牌、花燈一一展開，轎簾掀起，祝英台定睛看到梁山伯的墓，人聲大合唱頓時湧進，至情至性的悲憫力量，來到飽和點。英台急忙褪下大紅喜服，鏡頭拉遠，背景女聲吟哦正是先前樓台會出現的英台誓言「生不成雙死不分」之

「死不分」旋律變形。連音滾落的橋段之後,接著,在如泣如訴的〈哭靈〉
裡,音樂配器只採用最簡單的打擊節奏,讓祝英台幾乎是清唱的方式進行
長段抒情,這樣的處理方式,營造出更澄澈的藝術境界。

翻閱三個不同版本的《梁祝》電影資料,大致將英台哭靈的唱詞整理如下:

越劇電影《梁山伯與祝英台》

〈哭靈〉—— 袁雪芬主演╱主唱

梁兄!

不見梁兄見墳碑,呼天搶地哭號啕

樓台一別成千古,人世無緣同到老

梁兄啊…

實指望天從人願成佳偶

誰知曉喜鵲未叫烏鴉叫

實指望(你)笙簫管笛來迎娶

誰知曉未到銀河(就)斷鵲橋

實指望大紅花轎到(你的)家

誰知曉白衣素服來祭禱

梁兄啊……不能同生求同死!

電懋／國泰版《梁山伯與祝英台》

〈哭墳〉——尤敏主演／劉韻主唱

姚敏作曲／陳一新作詞

樓台一別隔天人

不見梁兄見墳塋

一抔黃土埋兄骨

荒煙漫草伴孤墳

（白）梁兄啊，英台真是又悔又恨啊⋯

悔的是，不該親口許婚姻

（合唱：不該許婚姻⋯）

恨的是，馬家仗勢太欺人

（合唱：仗勢太欺人⋯）

害得你，壯志未酬身先死

害得你，白髮高堂送明人

梁兄啊！

你在那黃泉路上等一等。

等候我祝英台——攜手同行！

邵氏版《梁山伯與祝英台》

〈哭靈〉—— 樂蒂主演／靜婷主唱

周藍萍作曲／李雋青作詞

樓台一別成永訣

人世無緣同到老

原以為，天從人願成佳偶

誰知曉，姻緣簿上名不標

實指望，你喚月老來做媒

誰知曉，喜鵲未報烏鴉叫

實指望，笙管笛簫來迎娶

誰知曉，未到銀河斷鵲橋

實指望，大紅花轎到你家

誰知曉，白衣素服來節孝

（合唱：梁兄啊……）

梁兄啊！

不見梁兄見墳台，呼天喚地喚不歸！

英台立志難更改，我豈能嫁與馬文才？

（合唱：梁兄啊！）

不能同生求同死啊！

李雋青的〈哭靈〉唱詞，乍看之下似乎移植越劇舊歌，事實上，適度的剪裁和創新，使人光在紙上閱讀、尚未譜曲，就儼然一首經典好歌。一連串的「實指望」、「誰知曉」，從越劇原典出發，多添一組「你挽月老來作媒、姻緣簿上名不標」的對照，錯落有致，不勝淒楚。

第六章

你的音樂怎麼寫，我的電影怎麼拍

1962 年 8 月，台灣音樂人周藍萍與邵氏簽下一紙合約，先創作台灣背景的電影《黑森林》插曲，接著便被派任 1962 年 9 月、10 月在影城開拍的多部古裝巨片中，《紅娘》一片的作曲者。

周藍萍不諳黃梅舊調，於是以本身在民族樂曲、京劇，還有歌詠劇、廣播劇、音樂劇歌舞片的多重修養，嘗試創作。《紅娘》一開始慘遭總導演李翰祥退貨，甚至在錄音時喊停，親自修改曲調，要歌者記下樂譜後令周藍萍於指揮台上現場更動。周藍萍受此打擊，等於抱著「背水一戰」的決心再接再勵，就希望為來自台灣的電影工作者在異鄉爭一口氣。

李翰祥拿著《紅娘》的部份錄音回家細聽，沒想到這種新編的「周式黃梅調」竟然愈聽愈好聽，激動之餘，他回頭鼓勵周藍萍，更親口承諾「你怎麼寫，我就怎麼拍」。《紅娘》暫停，周藍萍因緣際會成為《梁山伯與祝英台》的作曲人。如此「離經叛道」的創新手法，在《紅娘》停拍、《梁祝》大獲成功之際，竟也變成「黃梅調電影類型」的新標竿。

由此往後，原本的黃梅戲音樂匯入京劇、越劇、崑曲，乃至大江南北的民謠小調，以及周藍萍特別擅長、所謂「中原文風古調」（如〈回想曲〉、〈綠島小夜曲〉的細膩情致）以及藝術歌曲式的清麗韻味，並以時代流行歌曲唱腔將之整合起來，最終使「黃梅調」三字成為當代影壇新進打造而成的全新風格，進一步成為當時所有古裝歌唱電影的代稱。

黃梅調的電影音樂原則上保留了傳統戲曲裡「板腔」的特色，運用某些固定的上下句銜接基礎，演化成特定的旋律曲調，配上不同歌詞，以不同速

度或節奏演唱，悅耳動聽且琅琅上口，其中最為人熟知的便是這段旋律。
* 見譜例 E

劉新誠記譜，譜例 E

在和聲編寫上，由於考量到為配合傳統戲曲氛圍，因此皆為大小三和絃，無七和絃等較多和聲外音色彩之和弦；其和聲進行也配合中國音樂的傳統思維，很少出現如西方音樂中常見的的功能和聲行進。《梁祝》的歌曲音域雖然不算窄，但其曲調多為級進音程，少有跳進或不易演唱之段落，對於一般民眾而言，全片的音樂性格也因此顯得容易上口，平易近人。

《梁祝》起首的「祝英台，在閨房」，十八相送的「聞說梁兄未訂婚」、「一心攻書立志向」，師母探病時的「上前含笑問書獃」，樓台會的「我為你，淚盈盈」等等，全都以這個旋律做為基礎；跳開《梁祝》，在《七仙女》的〈滿工對唱〉，也就是「夫妻雙雙把家還」一折裡，一開始的「樹上的鳥兒成雙對」，還有由王純作曲的《江山美人》「做皇帝，你在行」，我們不難發現，同樣的旋律基礎原來可以變化出完全不同的戲劇效果。

《梁祝》到最後，在男女混聲四部〈化蝶〉大合唱開頭的「啊」字詠嘆裡，整幅人文畫卷終告完結。這段「化蝶主題」正如彎弓搭箭時的張力，秀麗輕盈的外表下，潛藏著破蛹而出的燦爛輝煌。大合唱「啊」畢嘆完之後，故事結束。最後的四句唱詞，化繁為簡，字句明白而意境悠遠，李雋青再次由戲曲原典原詞「化」出新境界，一句「彩虹萬里百花開」，便足以讓萬千觀眾拭去淚痕，破涕為笑；再一句「地老天荒心不變」，更讓我們滿意地踏出戲院，然後還想回來再看一遍，再隨著英台走一遍她的人生旅程，再與山伯結拜一次。

當年有人從早看到晚，第二天再呼朋引伴重看一天又一天。《梁山伯與祝英台》魔力何在？魅力何在？年去歲來，它薰陶了幾代的觀影人口？啟發了幾代的藝術工作者？絮語漫談，特此為誌，美麗動人的《梁山伯與祝英台》正要迎向下一個全新的電影紀元。

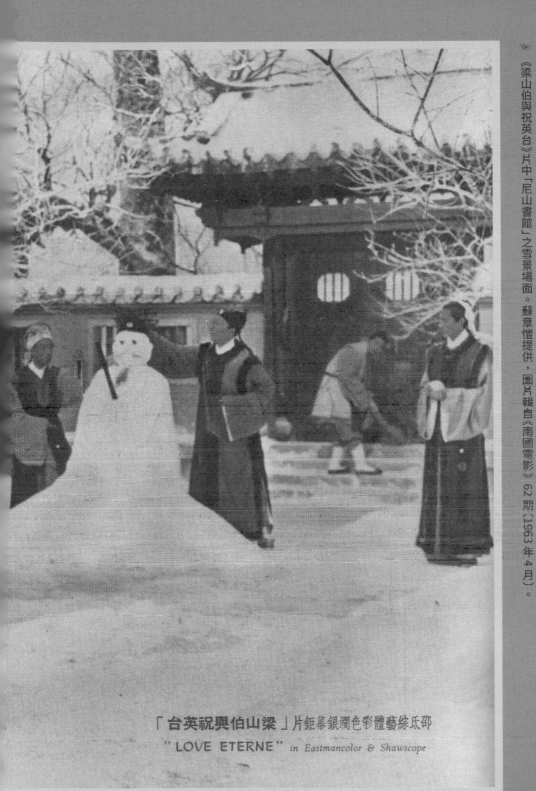

《梁山伯與祝英台》片中「尼山書館」之雪景場面。蘇章愷提供，圖片輯自《南國電影》62期（1963年4月）。

「台英祝與伯山梁」片鉅幕銀爛色彩體藝綜氏邵
"LOVE ETERNE" in Eastmancolor & Shawscope

信筆隨想——《梁山伯與祝英台》的古典情致

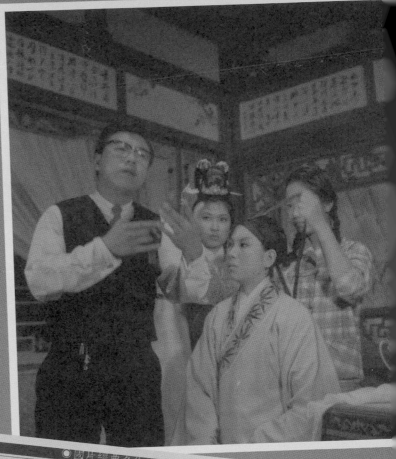

李翰祥導演親自向演員示範「樓台會」的表情動作。
圖片輯自《電影沙龍》創刊號，作者珍藏。

作者珍藏剪報資料，電影廣告輯自 1988 年 3 月 7 日
《民生報》第 11 版（影劇新聞版）

> 這十二篇隨筆，其實就是十二封獻給
> 《梁山伯與祝英台》這部電影、這群電影人，
> 還有那個古典文化美麗宇宙的情書。

1988 年《梁祝》在台灣捲土重來，宣傳文案以「美」為引子，強調
它的音樂之美、文詞之美、服裝造型建築佈景之美、演員表演
之美，台灣片商更在新製海報題上宣傳標語，直言本片是「最美
麗感人的愛情傳說」。

但，廣告只是廣告，《梁祝》的「美」，又何只是一方廣告、幾句
宣傳詞，能說得盡的？

《梁祝》之美，千頭萬緒，應該從何起述？絮絮瑣瑣，信筆隨想，
彙編點輯，恰為十二之數。這十二篇隨筆，其實就是十二封獻
給《梁山伯與祝英台》這部電影、這群電影人，還有那個古典文
化美麗宇宙的情書。

從「美」的脈絡伏線千里，追溯關於《梁祝》的點點滴滴，才發現
這部電影在不知不覺間，已經在 1960 年代初期至 1980 年代後
期——幾十年的歲月中，成為萬千觀眾對於中華文化「古典美」
的啟蒙之作。

筆者何其有幸，也是這千萬人中的一位。

隨筆之一

送子觀音堂中坐——正式開拍第一場戲

1962年11月8日，邵氏《梁山伯與祝英台》正式開鏡。

景是現成的。

原本李翰祥任總監督，由王月汀導演的《紅娘》恰好因為攝製成績不理想而暫時停機，普救寺大殿搭建在邵氏影城的二號棚；《梁祝》插隊搶拍，美術團隊修改布景，就成了「十八相送」的觀音堂。

本書前文寫到，11月7日《梁祝》開始收音，11月8日午前，導演李翰祥收聽已經錄好的唱段，並檢視佈景、服裝、道具等，確認無誤且滿意後，樂蒂與凌波便入鏡開演：

> 送子觀音堂中坐
>
> 金童玉女列兩旁
>
> 他二人分明夫妻樣
>
> 誰來撮合一爐香？

重看《梁祝》的這個段落，明顯能發現凌波神色略為緊張。

也難為她！從廈語片的「小娟」到進入邵氏擔任幕後代唱，凌波一路行來小心謹慎，終於得到這個亮相的機會。再加上選由凌波以新人之姿擔綱主角，新加坡方面已經全力反對，如果說周藍萍創作《紅娘》，是以他在邵氏未來的發展「背水一戰」，全力以赴，凌波又何嘗不是如此！

她之前拍攝廈語片，以「小娟」之名累積了數十部作品，頗有觀眾緣；但這次不僅是彩色闊銀幕「邵氏綜藝體」大製作，她更要以全新的身份「凌波」面對國語片觀眾，焉能不緊張。也好在這段戲的重心在祝英台，英台居於

主位，山伯居於客位，瀟灑倜儻是表現重點，凌波也稱職地掌握了梁山伯的翩翩風度。

細觀全段，不足兩分鐘的片長，李翰祥用了恰好十顆鏡頭，每個鏡頭的平均時間雖然長，整體看來並不遲緩拖沓，大部份的畫面都以他最擅長的推軌鏡頭為主。畫面一開始從觀音像搖下來，音樂在底下托著，鏡頭一路橫搖，來到大殿入口處，山伯和英台自室外的白亮天光踏入廟門，整體氣氛舒柔典雅。

梁祝二人抬頭看望月老塑像之處，畫面不拍月老，反而將攝影機架高，鏡前設立燭架，以月老的主觀視角拍攝梁祝二人，銀幕下的觀眾彷彿成了月老，笑咪咪俯瞰這「一男一女笑盈盈」。

之後長段的對話和山伯敘事唱段「月老雖把婚姻掌，有情人才能配成雙」，主要雖由山伯發聲，祝英台則運用眼神巧妙地帶我們聆聽、思忖、竊笑、試探。只見她眼神流轉，先看向堂上月老，眼神轉下之後回投向山伯，嫣然一笑，又看向堂上月老，再轉下並回望山伯，一來一往，詼諧輕盈。

第一篇隨筆，就從《梁祝》開鏡的第一場戲開始說起：

來來來，我們替他來拜堂！

邵氏《梁祝》的觀音堂景是全片的開鏡戲。圖片輯自《南國電影》62 期（1963年 4 月號）。作者提供。

隨筆之二

春水綠波映小橋——〈遠山含笑〉傳奇的鑄成

百代公司出版的《梁山伯與祝英台》雙碟黑膠唱片，開頭第一首選曲安排的是〈遠山含笑〉。在此之前大約有十多分鐘的戲，包含〈意徬徨〉、〈拋頭露面〉兩首合唱曲，以及英台獨唱的〈千年瓦上霜〉，共計三首唱段，並未收錄其中。

〈遠山含笑〉一曲得天獨厚，音樂結構使它本身就有風度不凡的開場韻味，它的「氣勢」不是強烈的鑼鼓齊鳴，而是屬於悠揚秀美的江南山水。

李翰祥導演的電影在開場破題時總是別開生面；《梁祝》和《江山美人》一樣都開了兩次場。《江山美人》起首是「天破曉，靜無聲，一片莊嚴紫禁城」，演到皇帝微服私遊江南，故事來到「第二個開場」，在梅龍鎮大街上，廟會遊行，李鳳姐被抬出場，把仙花散給有情人，全劇再次向前滾動，滾至整個「遊龍戲鳳」風流韻事的最核心。

同樣是「兩個開場」的別致結構，《梁祝》也是如此：

正片伊始，玉水河上的玉水橋，行人熙攘往來，熱烈的交響漸轉幽怨，婉轉絲竹，鏡入祝府之內，英台倚欄遠眺，樂聲俱靜，女聲悠悠輕嘆：「祝英台，在閨房，無情無緒意徬徨」。

這是整部電影的第一個開場，從實體的村鎮之「外」進入到實體的閨房之「內」，也從意念上的「外面的世界」進入到祝英台「內心的世界」。之後，祝英台真正踏上旅程，展開自由心靈的求學之行，這「第二個開場」便要從山伯亮相的〈遠山含笑〉算起。林子裡的瀟灑身影入鏡。梁山伯帶著書僮四九搖搖擺擺穿過晨霧，一路行來，來到滿是浮萍的翠綠小塘，塘上木橋橫越，橋畔一左一右兩座亭子，翠柳四抱，柳葉之間夾有桃樹幾點，遠方一株孤松峭然，還能見到迎風輕搖的酒招。

這堂佈景，算起來該是整部《梁祝》電影最重要的主景之一。我們說「主景」，在片中包含祝英台的閨房與起居空間、尼山書館，還有就是這個浮萍小塘併木橋、雙亭；其中一亭的字匾尚可辨認，題為「思古」，在此我們姑且稱之為「思古亭」主景。

☞　「織女會牛郎，廟裡鳳求凰，塘中分男女呀，黃狗咬紅妝」。作者珍藏《梁祝》工作照。

思古亭主景每次在片中登場，姿色總不一樣。〈遠山含笑〉是春日早晨，一片清麗，晨霧散去，行人往來，青碧幽幽，鳥聲隱隱。「十八相送」的長亭送別是春日黃昏，桃映晚霞，歸鴉依依。山伯下山訪英台的「回十八」是深秋，寒煙、衰草、枯枝、紅葉，包圍著興奮不已的梁山伯，對比十分強烈。這堂主景在英台哭靈的高潮戲也再次出現，熟悉的場景，如今地愁天慘，簡直世界末日。

關於「思古亭」，且容我們的隨筆後篇再詳加細寫。說到《梁山伯與祝英台》的佈景，李翰祥導演以及他的團隊——包括執行導演胡金銓以及佈景師陳其銳等，在造景造境的功夫上，已臻至化境。無論場景建築的透視比例、真花真草的運用，加上鳥雀的安排，盡收點睛之效。

其實，僅僅是「鳥雀」這一點，就足以超英趕美，凌駕好萊塢了！

好萊塢於同時期所拍攝，諸多大片廠棚內搭景的豪華製作，比如華納公司出品的《窈窕淑女》（My Fair Lady），片中倫敦柯芬園市場、街道等，美崙美奐，唯妙唯肖，連地上的水坑都做出來了，可是偌大的街道上竟一隻鴿子、野雀也不見。李翰祥在邵氏，從《倩女幽魂》鳥雀驚飛的效果開始，一直到他在台製廠影棚拍《狀元及第》，更有胡金銓後來在台灣聯邦片廠拍《俠女》時，都不忘在搭景完成之後，將鳥雀置於佈景之中。

《梁山伯與祝英台》隨筆系列之二，聚焦〈遠山含笑〉，文末附上李雋青所撰之唱詞原稿，這是收錄在《梁山伯與祝英台》劇本裡的字句，原本的戲劇與歌段設定很長，最後呈現在電影當中的「成品」，應該是在規劃音樂、設計場景和人物動線時，由主創團隊重新修改的結果，和李雋青的原稿略有出入。

（山伯唱）

揚鞭大道，哪管路遙山高
為讀書，難顧娘老
忘不了養育劬勞。

一心尋訪名師教
要學武略與文韜
寂寞路遙，要往尼山走一遭。

遠山含笑，春水綠波映小橋
行人來往陽關道
柳絲兒不住隨風飄

（四九唱）

看此地風景甚妙，歇歇腿來伸伸腰

隨筆之三

英台原是喬裝扮——李翰祥古典世界的人物造型淺釋

以邵氏的《梁山伯與祝英台》為切入點，窺望整個 1960 年代華語電影的古裝片「服裝」設計概念，不僅是有趣的課題，也是以往談及華語影史，較少有機會深入的重要脈絡。

這個時期真正「門檻高」的電影造型不是《梁祝》，而是我們一再提及的《王昭君》、《楊貴妃》、《武則天》。再有，就是李翰祥導演、國聯影業在台灣拍攝的《西施》。

《王昭君》、《楊貴妃》、《武則天》這三部由邵氏製作的宮闈巨片，它們的人物造型窮究考證工夫。老牌設計師盧世侯是李翰祥當年重要的合作夥伴，這位人物畫家曾在永華時期參與設計《國魂》、《清宮祕史》，又曾代表邵氏與日本大映合作溝口健二導演《楊貴妃》；李翰祥本人也在跟盧世侯合作的過程中，從一開始拍攝《貂蟬》、《江山美人》時，較偏向傳統戲曲的形象設計，到後來，好學不倦、勤於考古的李翰祥自古籍、畫卷裡挖掘出別具標誌的形象，再經技工巧匠妙手精製，然後把這些「考證過的造型」穿到女明星身上，電影公司再依照李麗華、林黛、樂蒂等明星本身的氣質和公眾形象予以調整。

最終的成果，便是李麗華飾演的楊貴妃，在出浴之後「侍兒扶起嬌無力」之豐容靚飾，還有她微露領口、輕紗長裙、宛如西式晚禮服的嬌艷欲滴。昭君出塞時，看林黛打扮成蒙古公主端坐禮車內，配上背景歌聲「儀仗威嚴似出征，萬家空巷慶和親，可憐夾道陳香案，不送將軍送美人」，尚有她頭戴氈帽，身著長披風，正色厲聲痛斥毛延壽賣國求榮的凜然模樣。

這些銀幕記憶，每一襲、每一幀，都是華語影史經典中的經典。

至於有「古典美人」雅號的樂蒂——她在邵氏時期古裝造型最華麗的電影並

不是《梁山伯與祝英台》，而是袁秋楓導演的《紅樓夢》。她飾演的林黛玉前後換了十數套造型，隆重華貴，但美則美矣，卻不盡然與林黛玉的人物性格、戲劇情緒相稱，有時顯得戲是戲、人是人、衣是衣，反而不若她在《倩女幽魂》、《梁祝》、《玉堂春》裡的扮相讓人印象深刻，特別是公映時間最早的《倩女幽魂》，盡脫「大戲」味道，清秀雅麗一如由文人畫中款款而來的古典仕女。

李翰祥和他的團隊，亦即筆者所謂的「李系創作者」，除了自古籍畫卷中考證取材之外，也改良戲曲舞台上的戲裝，加上寺院廟宇裡的神仙壁畫等，將之融會貫通，並照映著明星氣質等諸多面向，最終打磨調理出我們在銀幕上看到的林黛、樂蒂、李麗華、趙雷、嚴俊、凌波。這種揉合、交織了許多文化元素和層次的複合成績，自 1950 年代後期、1960 年代初期開始，由電影銀幕逐漸擴散、弘揚，開始在邵氏新建成的片廠庫房裡累積各種服裝、飾物、配件，也深深影響李系團隊成員的視野和藝術觀。

1963 年底，李翰祥率眾抵台推動製片工作，這樣的創作方式、造型作品和銀幕印象，席捲台灣的影劇圈。到了 1960 年代後期，胡金銓更透過《龍門客棧》，把明代的俠客造型在電影銀幕上化為新的文化符號。

李翰祥、胡金銓，以及他們在片廠累積起來的資源，使「這種樣子」的藝術形象，雄踞華語影壇約莫二十年。此間或有變體，也或許因同期時尚流行的元素不同（比如日常流行的妝髮，必然會直接、間接影響古裝片的造型），除此之外，它幾乎可以說是一脈相承，而且彼此互相影響。

大約要等到張叔平為林青霞打造《蜀山》片中的敦煌仙女造型開始，華語影壇又出現全新的「古裝人物造型」創作意識和視覺風貌，來到 1980 年代後期，張國榮、王祖賢以《倩女幽魂》走紅時，方才真正脫離李系、胡系所建立起的古裝電影人物樣貌，步入全新世代。

這一類「邵氏『式』」的古裝，除了由電影進入香港電視，還曾在 1980 年代中期因為宗華、馮寶寶的合作，直接影響台灣地區的電視作品。

宗華自製自演、馮寶寶領銜主演的電視劇《楊貴妃》和《西施》等，請來設計師孔權開以及邵氏首屈一指的梳頭師傅彭姑彭雁聯等，為她打造古典美人形象，此為後話。

從《梁祝》談起，竟然扯得這麼遠，還是回來聚焦在《梁祝》的造型。

《梁祝》化蝶，一黃一黑，梁山伯與祝英台在「十八相送」和「樓台會」兩大段對手戲，身上也是以黃、黑二色的變化為主。十八相送是嫩黃與淺灰，樓台會則是黃綠系與淺灰。

梁山伯家貧，左變右變多是一身灰衣，領口有竹葉的造型在最早開拍的觀音堂景穿過，後來的樓台會還是穿這一套，他在整部電影裡看起來最華貴的造型，大概是初亮相的「遠山含笑」那場戲，同樣是灰色基底，這組造型上有氣派典雅的大朵黑色繡花，十分醒目。

祝英台的造型變化可就多了。

英台巧扮男裝的部份以淺黃色系為主，女裝部份銀白、粉系都有，讓人印象深刻的當屬抗婚一場，顏色深重，烘托出她強烈且剛毅的性格，英台哭靈時紅、白、淺藍的巨大對比，也增添了悲劇效果。

不過，整部電影最知名的造型，當屬英台在樓台會段落裡的全組打扮——高髻上綴著成雙的珠花，鬢邊一支貴重無比的翠玉珠釵，全身黃綠二色柔柔裹著，黃色襯在內，綠色罩在外，綠衣上還有黃色刺繡。在《梁祝》最早釋出的宣傳照之一，樂蒂就是以這套黃綠二色的造型，和凌波的竹葉灰衣造型，與世人見面，就連唱片封套也是這組宣傳照。

除此之外，邵氏在隨後問世的多部影片都可見到這襲黃綠繡衣，《鳳還巢》是女主角李香君在結尾大團圓的主場戲以此亮相，《潘金蓮》則是張仲文飾演潘金蓮，將小叔武松所贈之衣料為自己裁量製成這襲新衣。更有《喬太守亂點鴛鴦譜》金峰男伴女裝，與丁紅共偕魚水之好，穿的也是

這襲黃綠繡衣。

同樣一組造型（還好，髮型及頭飾略有出入），竟在短時間內出現在那麼多部古裝片，而且每次都是視覺重點所在。久聞邵氏影城服裝部門之管理及保存極為細心，若有機會策劃一次展覽，不知是否有機會將這組黃綠繡衣請出庫房呢？再有，邵氏此後不再出現如此醒目、一用再用的造型；或許因為制度終於建立，同一組的服飾必須在一定時間之後方可再次用於其他影片。

最後來談談樂蒂頭上那隻翠玉珠簪。

說真的，看古裝電影還真的是看到了《梁祝》，才明白養在深閨的千金小姐所謂「耳環不晃、步搖不搖」是怎麼回事。

樓台會的悲劇來至高潮，山伯問清英台終身所向，驚呆客室，聞得珠簾微響，英台手捧托盤酒盅，盈盈而出。

只見英台蓮步款款，鬢邊的翠玉珠簪卻是不急不徐，一步一頓，靜靜垂立，絲毫不會亂顫亂晃，對此我們也深深拜服樂蒂詮釋古裝仕女的高超功力！

同樣是髮簪，在《倩女幽魂》的題字戲裡，樂蒂眼波流轉，釵墜無風自搖，萬種風情。更有《玉堂春》，樂蒂飾演的蘇三在樓上聽得有訪客，柳腰輕曳，婷婷嫋嫋，步搖也隨之一步三搖，沒想到來至堂外，隔窗一看，竟是心上人王金龍來訪，妓女蘇三當場收斂形色，端莊雍容起來，釵環步搖也隨之穩重垂震，不會輕佻地亂閃亂搖。

如此，由造型到禮法，再回扣人物身份與心理活動的設計和表演，樂蒂不愧是華語影壇的「古典美人」。

隨筆之四

求親早到祝家村——邵氏影城古裝街區

《梁祝》的總攝影師賀蘭山，也就是曾經以邵氏版的《楊貴妃》拿下坎城影展技術大獎的日籍攝影師西本正，在過世之前不久，於1997年曾經接受日本影史專家的訪問，談及他在香港、在邵氏的歲月。每當言及《梁祝》，他便不停讚美李翰祥團隊花了多大心血打造片中的場景，就他記憶所及，他說《梁祝》大概有二十五堂佈景。

這二十五堂是怎麼計算、怎麼搭建出來的，我們後人很難重新確認，但真要論豪華氣派，《梁祝》其實及不上李翰祥的宮闈巨鑄。他在《江山美人》搭出了禁城風貌，為《楊貴妃》打造了華清御池、馬嵬驛站，《武則天》的萬象神殿、《王昭君》的漢宮春曉，後來在台灣拍《西施》時的姑蘇高台、館娃大殿、響廊風情，更有海濱築起的越國宗廟，氣魄驚人。

然而，《梁祝》的景，妙在它的氣質、詩韻，還有文化厚度。

由於不走「歷史正劇」的戲路，《梁祝》以「民間傳奇」的姿態，拋開考證的包袱，在揮灑之間，由創作者的生活修養和藝術心靈塑造出獨一無二的古典世界，也就是前文談過的那座「中華古典文化」的「電影宇宙」。

記得曹雪芹在《紅樓夢》寫到賈政遊園試才、寶玉題聯一回，曹雪芹便藉寶玉之口提出批評：「此處置一田莊，分明是人力造作成的。遠無鄰村，近不負郭，背山無脈，臨水無源；高無隱寺之塔，下無通市之橋，峭然孤出，似非大觀。那及前數處有自然之理，得自然之趣呢，雖種竹引泉，亦不傷穿鑿。古人云『天然圖畫』四字，正恐非其地而強為其地，非其山而強為其山，即百般精巧，終不相宜。」

若把此處的「終不相宜」轉成正面肯定，再回來看李翰祥電影裡的佈景設計，就算是「人力造作」，也必然維持了「大觀」之美，平衡了「自然」與

「人文」的追求，成為一幅一幅的「天然圖畫」。這就是筆者多年來一直強調，所謂「李翰祥導演的『大觀美學』」。

這個「大觀美學」，很巧合地從李翰祥初入邵氏，租用香港「大觀片場」拍攝古裝片的起點出發，帶著古典文化裡屬於「大觀園」的那分傳承，繼續精進。來到台灣，李翰祥主持的國聯公司英文名字也無巧不巧直接以「國聯」的諧音、「大觀」的本意，喚作「GRAND」。這樣美盛、豐富的意念，映照在《梁山伯與祝英台》片中，這些場景講究人文軌跡和自然風貌的和諧共生，曲徑通幽，泉脈連橋，絕無「峭然孤出」的詭閉毛病。另一方面，以祝府和尼山書館為主體的棚內搭景，也透露出攝製團隊古雅秀美的裝潢品味。

隨筆第四篇，我們從全片唯一的外景，也就是邵氏影城的古裝街區開始起述。

片中的「外景」主要出現四次：第一次是全片起首，白石拱橋的遠景配著村笛引奏，鑼聲一響，士子與書僮在大街上熙來攘往。第二次是英台戲父「三要萬年塵壁土，四要千年瓦上霜」之前，銀心領著巧扮郎中的英台拾級走上階梯，主僕二人在大門前相視而笑。

第三次和第四次則都是扭轉觀眾情緒的精采高潮。

第三次是劇情演到英台抗婚，立誓不嫁馬家，「除非是日出西山，鐵樹開花！」祝夫人感嘆「偏偏這梁山伯又不早點來」，言猶在耳，山伯已隨熱鬧鑼鼓，出現在玉水橋上。

只見山伯帶著四九一路行來，突然遭到侍衛攔阻，眼前是馬家下聘的儀仗，聲勢浩大，扛著綵禮的隊伍將一條長街塞得滿滿，祝員外也騎著駿馬現身，隊伍後方還跟著一頂藍皮小轎，坐著的不知是媒人還是女眷。

鏡頭拉遠，我們置身深巷裡，遠遠看到橋頭人群重回大街，市聲漸隱，巷裡一戶人家門前掛著鳥籠，兩隻籠中鳥兒正在啁啾啼鳴，籠旁的牆上則是

一張褪色、破爛的殘紅囍字。

第四次則是山伯身故，四九趕在馬家迎親當天奔赴祝家報信。

前一個鏡頭我們先見到黃葉蕭索，牆下一窪池水，點點雨漣，山伯慟逝，梁母嚎哭；樂聲驟響，畫面在豪華大場面亮起──拱橋遠景，放眼望去是一片灰白，灰的天，灰的水，灰的橋，橋上花轎則是暗沉沉的紅色。

觀眾視線隨著狂奔而來的四九抄過小徑，搶在花轎抵達長街前，跑上通向祝府的台階。畫面中的灰白包裹著紅色，主導了我們的視覺焦點，以花轎和迎親隊舞的紅來推動四九，當四九奔跑出鏡時，長街上還走過一名身穿紅色袈裟的僧侶，僧侶身上的紅，於此則成為剪接時的融合點，帶著我們的視覺連接到下一個鏡頭，畫面由桌上的明珠鳳冠、大紅蓋頭拉開，我們已經置身英台閨中。

這樣的視線移動和色彩經營，雖是極細微的小節，細細品來，卻是滋味十足。邵氏影城第一期古裝街道，先在嚴俊導演《花田錯》、袁秋楓導演《紅樓夢》以及岳楓導演《白蛇傳》，陸續亮相，來到1962年夏秋之交開鏡的多部民間傳奇巨片時，第二期古裝街道業已完工。

《閻惜姣》開場的賣身葬父，李麗華頭插草標長跪大街，《玉堂春》有樂蒂飾演的蘇三乘轎過街，《喬太守亂點鴛鴦譜》沈殿霞演的桂香姑娘在街頭大嘴巴講出家裡的醜事，眾人鬧亂哄哄。更有《血手印》開場有李昆大唱蓮花落，凌波飾演的窮書生在橋畔挑水，以及周詩祿導演的《潘金蓮》，任由鏡頭穿梭在大街、公堂、深巷小戶。

邵氏古裝街區現成、便利、好用，而且逐步改建、擴增規模，來到1964、1965年，格局已經相當可觀。不幸卻在1966年11月，因天乾物燥，山火頻起，11月21日下午影城附近發生山火，火星飛落影城古裝外景地，工作人員雖已嚴加戒備，寺廟景區依然爆發大火，緊急狀況使所有電影全部停工，包括棚內拍攝的《船》、《艷陽天》等，短短半小時，緊連寺廟區的古裝

街區已陷入火海，損失慘重。

也因此，在 1960 年代後期、1970 年代邵氏「古裝片宇宙」裡的街區景觀，造型造像已經不再是《梁祝》那個時候的模樣。

在 1966 年邵氏影城街道大火之前，古裝景區還有兩次非常成功的亮相，色彩瑰麗，別開生面。兩次其實該算同一次，導演相同（也出身自『李系團隊』），拍攝時間也相同，很有可能是發一次通告，多拍幾組鏡頭交替使用。

這是高立導演的古裝歌唱片《宋宮秘史》和《魚美人》。拍的都是宋仁宗、包青天的元宵燈會戲，《宋宮秘史》（即狸貓換太子）的元宵燈會主場在內景的皇帝與包拯，街道鏡頭穿插其間；《魚美人》的燈會主場戲則是街道外景。這無疑是古裝街區最豪華的夜景場面，萬人夾道爭鬧燈會，金龍舞街，花燈遊行，金光璀璨熱鬧萬分。

《梁山伯與祝英台》隨筆寫到第四篇，從《梁祝》的外景場地扯開話幅，後文再來談祝府、英台閨房、思古亭，以及尼山書館的主景。

🖑 邵氏片廠於 1960 年即整地興建古裝街道，拍攝如《楊貴妃》等彩色電影的長安大街豪華場面。作者提供，圖片輯自《南國電影》42 期（1961 年 8 月）。

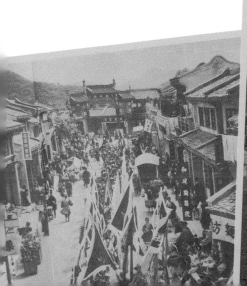
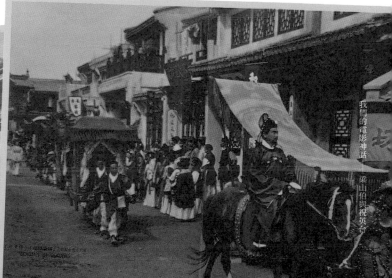

隨筆之五

良師益友共一廬——尼山書館的氣派場面

尼山書館的戲段大約二十多分鐘，這也是邵氏《梁祝》和其他所有《梁祝》電影最不相同的地方。

李翰祥導演的整個團隊打造了一座想像中的古代大學。有宿舍，有大課室，有四季更迭的學生生活，有嚴格的老師抽背課文，還有慈祥的師母巡房照料起居。創作團隊運用古典美感妝點細節，又以現代社會的思考邏輯，建構出古典世界與當代觀眾的美好連結。

《梁山伯與祝英台》的導演組成員算起來至少有七位，三位副導演、三位執行導演，再加上為首的總導演李翰祥。三位副導演在片頭字幕所掛頭銜是「助導」，分別為朱牧、劉易士、田豐，目前已知田豐掌管的主要是廠棚內使用的「花草樹木」，也就是祝府庭院、十八相送、思古長亭這些重要主景使用的所有真花真草——除了造型特殊的大樹有一定人造塑型的方式，李翰祥古裝片跟其他人的古裝片不一樣的地方，就在這些真花真草的鋪排與點綴。

三位執行導演——金銓、高立、王月汀，雖然實際分工未詳，但已知胡金銓主要有幾個重要任務，一是整段尼山書館的概念設計，再有便是山伯下山「訪英台」——凌波瀟瀟倜儻的行走畫面，被整個團隊組建成節奏感強烈、動感十足的精采篇章，把故事拉到興奮的高點。

至於尼山書館這座想像中的古代大學，簡直就像是夢一樣的世界。

由草橋結拜「八塊年糕」的諧趣台詞轉折而下，先是一座匾額映入眼簾——細看落款，原來是已經飛黃騰達的學生獻予老師孟繼軻，上題四字「絳帳春風」。

書館的庭苑裡，來自各地的學子陸續報到，梁祝二人到校之後本想轉入西

廂房，被校工喚住，指引他們右轉往東廂房去。

東廂是宿舍所在，師母在走廊迎接眾人，廊上懸著「尼山書館」大燈籠。英台雖然長在深閨，但不愧是大家風範，一步上前便向師母拱手問安，山伯指點書僮四九把行李挑進自己房間，自己則興沖沖跟著英台走向長廊盡頭的英台臥室，銀心跟在後面，走廊兩側則有蔣光超飾演的「學生甲」和蘇祥飾演的「學生乙」，拉起衣袍，打著扇子，熱氣騰騰地猛搧；梁祝一行走過蔣光超面前，風采翩翩，還惹得他停止搖扇癡癡呆望。

這段過場戲，短短半分鐘，雖然只用了四個鏡頭，但人物彼此之間的關係、與環境的關係，還有他們的社會階級、往來互動、情感交流，飽滿豐富，這些細節很多時候其實是構成《梁祝》神奇魔力的能量來源，使它禁得起一看再看，百看不厭。

李翰祥及胡金銓導演以當代的思維，重新建構這座想像中的古典學院，把梁山伯與祝英台從傳統戲曲裡的比畫唱作解放出來，將他們放入充滿生活細節的環境裡，以寫實的筆觸來進行印象式的寫意勾繪，讓這個金碧輝煌一如夢境、如畫卷、如詩歌的古典中國，在彩色闊銀幕上寸寸展現，包覆著萬千觀眾，大家彷彿置身其中，也跟著學子搖頭晃腦起來。

搖頭晃腦是《梁祝》尼山書館主場戲的另一大特色。

胡金銓在接受日本的電影研究者山田宏一、宇田川幸洋專訪時，曾經提起當年搶拍《梁祝》，時間急迫，攝製團隊需要爭取空檔研究唱詞、音樂、劇本，以便分鏡頭、作準備。他便提出最高規格的技術支援要求，如此一來，佈景組與服裝組需要大概十天的時間置景、縫製學生制服，他們因此得空可以分鏡頭、構思戲劇細節，在沒有具體情節的「梁祝同窗三年」戲段當中，以這些細節補足篇幅，從而滋養了梁與祝的感情發展，令後面「十八相送」的情緒延展更為合理，也更能感動人。

最終呈現在銀幕上的尼山書館，著實氣派無比。

🐚 邵氏動員數十位南國訓練班的成員,與旗下群星共同演出「尼山書館」的
大場面。蘇章愷提供,圖片輯自《南國電影》60 期(1963 年 2 月號)。

大課室的牆面的木排子上全部刻寫上古文古詩,老師座位上方是孔夫子牌
位,背後是周遊列國畫屏,大面積的紗窗,籠著窗外一叢一叢的綠樹,課
室大門外還有假山瀑布、草亭清池、曲橋游魚。

課室內總共坐了五排的學生,每排六張書桌,每桌坐兩人,加起來是六十
位學生。《梁祝》劇組發通告給邵氏的南國實驗劇團,讓才剛剛踏進演藝圈

的訓練班少男少女——十多歲的李國瑛（李菁）、倪芳凝（方盈）、潘迎紫、岳華等等，得到難能可貴的實習機會。

也因此，劇組將李雋青所寫唱詞棄而不用，取而代之的是胡金銓由《大學》、《詩經》、《論語》整理出來的句子。「子曰詩云朗朗讀，磨穿鐵硯用工夫，從今了卻英台願，良師益友共一爐」，黃梅調的合唱歌聲中，畫面從孔夫子牌位拉開，整間教室六十位學生同時左搖右晃，吟頌起課本裡的古籍經典。我們一再強調的「古典美」，也在此處明確而端正地落實在你我眼前——「大學之道，在明明德，在親民，在止於至善」、「修身、齊家、治國、平天下」的訓示，還有歌詠愛情的「關關雎鳩，在河之洲」、引發爭辯的「唯女子與小人為難養也」。

作曲家周藍萍借來《劉三姐》山歌電影裡秀才對歌的音樂元素，運用男女混聲營造出聽覺上的氣勢與氣質，將這些古籍經典，輯成短句配樂吟唱，這座在邵氏廠棚內搭起的大觀世界，便成為一代又一代的觀眾對於古典文化最直接的啟蒙。

在這個世界裡，有關山、喬莊、黃曼、莫愁、石燕、唐丹、丁寧、顧媚、李香君客串演出的學生，還有蔣光超、蘇祥、王冲、爾峰，大家隨著樂蒂、凌波，在楊志卿飾演的老師帶領下，一起「子曰詩云朗朗讀」。

春去夏至，眾學生在蔣光超的起哄之下，鬧著要去洗澡，英台害羞，山伯一句「你不去我也不去了」，這句話觸動了英台，只見一個長鏡頭，她出神深思，我們在樂蒂的臉上明確「看到」英臺動情的瞬間。

深秋，高寶樹飾演的師母來巡房，驚見英台縫衣身影；緊接著是同窗三年

的合唱曲，由女聲吟哦開始，撥弦過門之後男聲鋪底襯入，拉開深度，老師帶著學生，兩兩成對，走出書館柴扉，重九登高，行過山間木橋。隆冬時節，大雪紛飛，整座尼山書館化成一片白皚皚的景致，幾秒鐘的過場戲裡，鏡頭一帶，庭苑中還有僮僕煽著火盆、學生堆起雪人。

全都是飽滿的，豐富的細節。不仰賴名伶名角的唱與作，而是以現代戲劇、現代電影的創作思維，在具體的環境裡，透過佈景、服飾、道具——大到梁祝宿舍裡的竹床、竹椅、書堆，小到案上的筆硯、座旁的卷軸、師母待客用的小耳杯——經營出活生生的文化大觀園，涵泳出梁祝感情故事最醇美的古典韻味。

文末再多談一點尼山書館的「氣勢」。

我們經過庭苑報到、師母接待、分配宿舍的幾重手續之後，首度來到課室，只見六十名學子同時搖晃吟頌，混聲合唱的聲音厚度，直接帶給觀眾視覺與聽覺的雙重震撼。

這裡有一個極具氣勢的遠鏡頭，由書館外向內拍攝，攝製團隊在此運用了「接頂」的技巧，讓演員們端坐在課室佈景內，課室的外牆一直建製到門沿上的「尼山書館」木片字牌，至於屋頂上的瓦宇、周邊的白石欄、遠山、山上小亭、青天背景，全是畫在玻璃片上，置於攝影機前，透過鏡頭將畫片與佈景實物兩相吻合。在華語影壇，往往運用這種拍攝技巧來營造寺廟、宮殿的雄偉氣勢，因為影棚高度有限，又必須空出打燈的頂上空間，所以透過玻璃畫片為沒有搭建屋頂的廟宇、宮殿場景「接」上屋「頂」，謂之「接頂」。

《梁山伯與祝英台》採用「接頂」技巧來營造尼山書館的宏偉格局，又因為制服整齊劃一的素面效果，帶出令當代觀眾眼前一亮的瀟灑趣味，扣合、回歸到整部電影中華文化「古典美」的優雅展現，首映時在台灣地區便有許多論者一再提起，有讚的，有質疑且批判的，但無論如何，它確實讓大家留下非常深刻的觀影記憶。

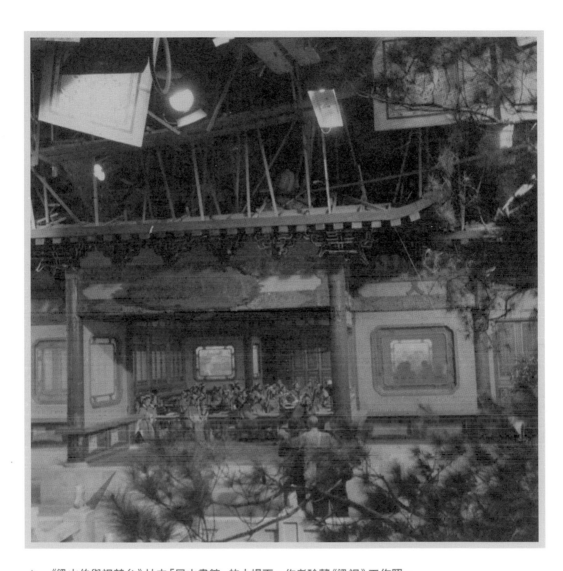

☞　《梁山伯與祝英台》片中「尼山書館」的大場面。作者珍藏《梁祝》工作照。

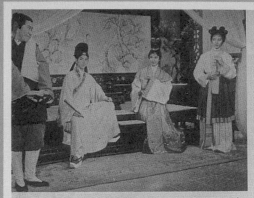

。去眼來眉也心人和九四，會臺樓台英與莊家祝訪伯山
Shan-po and Ying-tai meet again. So do their sevants.

。覺醒不舊仍伯山，示暗般諸伯山向台英，堂音觀遠抵別送里八
In temple, Ying-tai's hint that she is a girl falls on unknowing ea

十屆亞洲電影節的七彩寬銀幕古裝歌唱鉅片片「梁山伯與祝英台」，是邵氏兄弟公司全力播製的大製群群演出。該片由李翰祥導演，凌波反串演主演、高寶樹、歐陽莎菲、井淼、李昆、陳燕燕、任潔、蔣光超合演，並由關山、丁寧、唐丹、喬莊、李香君、石燕、顧媚、莫君、黃曼、莫愁等一羣男女明星客串演出，陣容空前盛大。

「梁山伯與祝英台」是中國民間傳說「羅密歐與茱麗葉」，比諸西方的「羅密歐與茱麗葉」，這更哀感動人，故事據中國古籍所載，發生於一千六百多年前的東晉時代。邵氏公司把這故事搬上銀幕，是經過極周詳縝密的素材採集與安排的。同時並利用高度的電影攝影鏡頭的處理，非常緊密。

儘量拍攝實景，尤使觀衆有眞實感。片中並使用高潮戲「十八相送」一場有古典美人之賽的樂蒂，假扮郎中戲父，雪聰明、柔情萬縷的祝英台，儒雅瀟洒，率眞純等，非常逼眞。並且使用高度的電影攝影鏡頭的處理，非常緊密，將其中高潮戲像「爆墳」、「化蝶」，同時並利用高度的電影攝影特技，拍得栩栩如生。

有古典實景，對於戲中的「爆墳」、「化蝶」，改裝就讚，有超水準的演出，凌波反串演梁山伯，牧風演祝英台與祝英台，假扮郎中扮演冰。

本片歌唱，全部使用黃梅調，歌唱中有雪聰明與茱麗葉，歌唱中有梁蒂。梁祝中有厚，眞是個標準的梁山伯。梁祝中有舞蹈，舞蹈中有歌唱。梁山伯與的羅曼史已傳誦千古，相信這部「梁山伯與祝英台」影片，也將永垂不朽。

職員表

監製	編劇	助導	助導	副導演	攝影	錄音	佈景	剪接	作曲	音樂
邵逸夫	李祥祥	朱旭華	金銓	田豐	戴嘉泰	藍怡	陳其銳	姜興隆	周藍萍	周藍萍

演員表

祝英台	梁山伯	祝公遠	師母	師父	四九	銀心	老師	梁母
樂蒂	凌波	陳燕燕	任潔	高寶樹	李昆	歐陽莎菲	井淼	蔣光超

客串：丁寧 唐丹 顧媚 喬莊 莫愁 李香君 石燕 黃曼 關山 (客串)

。唱翻那妹風，伯山梁串反波凌
Shan-po is played by Ling Po.

。示暗伯山向，喻臂方多台英，中途別送
Ying-tai drops another broad hint en route.

祝 英 台

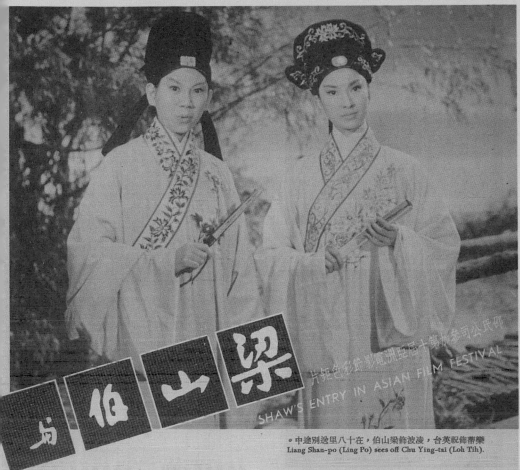

片姐色彩錦影電洲亞屆十第加參司公民邵

SHAW'S ENTRY IN ASIAN FILM FESTIVAL

梁 山 伯 與

。中途別送里十八在，伯山梁飾波凌，台英祝飾蒂樂
Liang Shan-po (Ling Po) sees off Chu Ying-tai (Loh Tih).

THE LOVE STERNE

Selected for special showing at the 10th Asian Film Festival is Shaw Brothers "Love Eterne" representing Hong Kong.

This multimillion dollar gorgeously colored epic is one of the many Chinese motion pictures telling the eternal love between Liang Shan-po and Chu Ying-tai. But the Shaw entry is definitely the best.

Directed by Li Han-hsiang, classic beauty Betty Loh Tih plays the part of Chu Ying-tai while Ivy Ling Po impersonates Liang Shan-po.

THE STAFF	THE CAST
Producer Run Run Shaw	Chu Ying-tai ... Betty Loh Tih
Screen Play Li Han-hsiang	Liang Shan-po Ivy Ling Po
Director Li Han-hsiang	Ying Hsin Jen Chieh
Assistant Directors... King Chuan	Szu Chiu Li Kwun
Chu Mu	Lady Chu Chen Yen Yen
Tien Feng	Headmaster's wife .. Kao Pao-shu
Photography Tai Kai-tai	Chu Kung-yuan ...Ching Miao
Ho Lan-shan	Headmaster Yang Chi-ching
Sound Recording ... Lan Chia-yi	Guest Star ..Chiang Kwong-chao
Art Director Chen Chi-jci	Lady Liang ... Au-yang Sha-fei
Film Editor...Chiang Hsin-loong	Guest Stars ... Grace Ting Ning
Songs Chou Lan-ping	Julie Sih Yen, Li Hsiang-chun
Musical Score ... Chou Lan-ping	Tong Dan, Lily Mo Chau,
	Huang Man, Chiao Chuang,
	Kwan Shan, Carrie Ku Mei

。英女扮裝男還在，子才門豪的俏英祝
Ying-tai returns to feminity at home

24

「祝英台，在閨房，無情無緒意徬徨」。作者珍藏《梁祝》工作照。

隨筆之六

樓台相會訴離懷——祝英台的閨房及祝府生活空間

《梁山伯與祝英台》是典型的廠棚作業電影。因為是李翰祥導演的古裝歌唱片，對於佈景、服裝特別講究，由片場管理和資源調度的角度來看，也必然需要物盡其用。《梁祝》劇情所需的佈景搭好之後，稍作修改，便可用在其他電影的其他場面。嚴格說起來，這也是邵氏和國泰集團雙雄火拼、短兵相接時，邵氏之所以能在最短時間內推動《梁祝》立刻開拍的主要原因。

已經開拍一段時間的《紅娘》便在此際直接成為《梁祝》的墊腳石與資源庫。等到《梁祝》開鏡，進度穩定之後，屬於《梁祝》的場景和服裝資源，也在主戲拍畢後轉改他用。影片預算、卡司、攝製規模等都不算大的《鳳還巢》，便直接繼承《梁祝》的資源──包括思古亭主景、山伯住處，還有讓觀眾印象很深刻的英台臥室與祝府廳堂等場景。

借此話題順勢而下，我們這篇隨筆就來談談祝英台的生活空間。

祝府，無疑是佔據全片敘事篇幅最長的戲劇空間。從一開始英台思學、戲父，讀書返家後相思、抗婚，緊接著是重頭戲樓台會，再來還有上轎前的哭兄、立誓等精采場面。

《梁祝》的創作團隊在安排、調理這個戲劇空間時，只有廳堂被獨立出來處理，全片僅有一場英台假扮郎中戲父，「三要萬年塵壁土，四要千年瓦上霜」發生在此，之後便功成身退，就連英台抗婚的高潮，也不在祝家廳堂發生。

仔細觀察祝家廳堂，在戲劇發生的主要空間之外，創作團隊巧妙運用了障眼法，以垂幔、珠簾，書架、几案，層層掩映，攝製時更讓它們在焦距之外，柔成背景。這些看似無理的組合（大廳邊上掛起英台房裡的比翼鳥珠簾？進門玄關處竟設了紗窗屏牆？），成為創作者拼貼時的元素，恣意妝點，旨在堆疊出燦爛的總體印象，這場戲的關鍵在於輕盈的詼諧感，在於樂蒂、井淼、陳燕燕、任潔四位演員的互動，並不是李翰祥鋪排巴洛克式推軌鏡頭的宮廷樂園。如此錯落的安排，反而恰到好處，如此繽紛之印象，也延續了祝英台閨房的精緻靈透。

祝英台閨房有好多個層次。首先是會客廳──牆上畫作幅面全白、中繪一紅衣女子，兩旁設有珠簾，一是雙飛比翼鳥，一是蓮花翠荷葉，廳中還置有一座三足鼎狀的薰香爐。

這座會客廳透過珠簾和透空的紗糊窗屏，與隔鄰的起居室分開。

英台的起居室分成前中後三部份，中段設有小圓桌，桌上有晶瑩剔透，不知是瑪瑙還是什麼材質精製而成的蓮花蓮蓬擺設。前段是全片開場，英台亮相的陽台，從這裡可以望見花木園林之外的街市、拱橋、渡口；後段則是英台提筆練字的書桌，桌案後方設有一幅巨大的字屏，墨跡蒼勁，不是花團錦簇的繽紛妝台，更似滿腹經綸的學究書齋。

有趣的是，這幅字屏從來沒有人細究上書何文，筆者某次心血來潮，仔細辨認，才確定屏上所寫乃是杜甫〈秋興〉八首中的前六首。好在整部《梁祝》電影並未詳盡考據兩晉背景，僅運用片廠資源和團隊成員本身的文化修養，聯手打造出古典的印象和美感。這一幅唐詩字屏，雖然完全不符時代，在視覺形象上仍舊形成強烈的美學張力。

英台閨房的最後一個層次，是穿過小花珠簾後轉進的臥室。

臥室內有鏡座、琴案、繡花台，窗前是美人靠，整排窗戶面對小花園，兩側有抄手遊廊，廊下擺著花束盆栽，深秋時節是一派金黃色的菊花。

自英台臥室沿著抄手遊廊拾級而下，便是地面層。若要登樓，自抄手遊廊向上而行，外客穿過珠簾，來至會客廳等候；家人與內眷則由丫鬟接應，打開紗門，即可直接進入英台臥室。

英台閨房是全片第一堂登場的棚內大景，也是悲劇高潮「樓台會」的主要舞台。

記得在很多年前，筆者初為李翰祥導演的創作手法擬出定義，就是前文稱之的「大觀美學」。至於他最擅使用的珠簾、紗屏、紗窗、折門等景致，筆者也嘗試將之統稱為「簾」的意象。

細看樓台會段落，明明應該是庭院深深深幾許的寂寂深閨，團隊卻以內景外造的手法，透過珠簾、紗屏、折門這些「簾」意象的鋪排陳設，將天光、街聲、鳥鳴等外景元素迎入此間，致使影棚空間雖然有限，卻大大豐富了視覺上的變化，前篇寫到的尼山書館大課室也有同樣的效果。

電影演到梁祝二人在抄手遊廊會面，英台將之迎上樓台，隨即便是比翼鳥珠簾因人物進出被一分為二，山伯於會客廳表明求親來意：「梁山伯與祝英台，天公有意巧安排，美滿姻緣償夙願，今生今世不分開」。英台無言以對，奔入臥室，「她終身二字方出口，含悲忍淚盡繡闈」，留下山伯呆立原地。

在此，傳統園林裡的「借景」手法，活生生出現在影片畫面裡──

一堵半透明紗窗屏牆，削弱了內搭景的侷促感，將會客外廳和起居內室聯結於同一個畫面；水墨紗幕更把山伯框梏在「十八相送」和「回十八、訪英台」的氣氛裡，與人去簾盪、一切成空──金絲鳥籠般的閨閣場景，起了強烈對比。銀心將竹簾一放，回身便目睹山伯依然被「框」在淡墨山水之間的哀容。

李翰祥導演可以說是華語影壇最會使用簾幕屏風作為場面調度工具的創作者。李導演在不同電影裡所使用的「簾」，值得細品的例子太多，在《梁祝》片中，不僅祝英台，就連梁山伯的生活空間，也都充滿了紗窗、紗屏的「簾」意象。

假設我們要用「禮教的束縛」來解讀梁祝故事，李翰祥導演鏡下的「簾意象」層次垂掛，的確在有形無形之間，加深了「禮教」對劇中人的束縛。但與此同時，「簾」也是遮避的工具，因為有「簾」，人情私慾可以在簾幕暗處悄悄滋長──誠如樓台相會時，唰地一聲，銀心放下竹簾，恰恰可為這段不被禮教接受、自許終身的「鬧劇」，在隔絕外界干擾之後，勉強找到一方斗室、一片淨土，以便讓有情人互訴衷腸。

相對於十八相送的天寬地闊，樓台會的「簾」，似乎也正象徵了祝英台重回閨閣之後，被迫將一切「天人合一」的美好回憶重新扁平化成那堵水墨紗屏，將與梁山伯有關的所有回憶隔在閨房之外，生命之外。

於是，在眾多的「簾」──珠簾、紗屏、竹簾之間，梁與祝又是敬酒，又是還玉，一口鮮血吐在絹帕上，「父命難違」四個字更是如千鈞之重。

至此，我們又再次見到李翰祥導演的「簾」的意象！在一整排透亮的紗窗前，英台扶起山伯，嘴角帶著一抹微之又微的笑。

英台為什麼要笑？原來，她勸了一整場的「樓台會」，現在，她不再勸，更不再讓了。她已經作好決定，決定給出自己的承諾：

<div align="center">

梁山伯與祝英台，生不成雙死不分！

</div>

文末還想再多談一點《梁山伯與祝英台》電影裡，祝家的「門」。

這一堂「門」的佈景，總計出現在三次，攝製團隊巧妙運用拍攝的角度以及周邊搭配的植物，營造出祝府之內三個不同的生活空間。

首先是電影開場後不久，「名門閨秀千金女，拋頭露面事可羞」一唱完，鏡頭由這堂「門」景的右前方朝左方四十五度角側拍，門的兩側綴以桃花，畫面右側則以綠樹遮掩，平衡且降低了這堂「門」景的氣勢，拍成祝夫人從後院走向正廳的過場，這座「門」在此成為連接祝家前後院的通道。

幾分鐘之後，銀心領著假扮郎中的英台由大門進府，由大街外景接進來，鏡頭從這堂「門」景的正面拍攝，等於是祝府正廳當中，祝員外、祝夫人的主觀視角，原本在前一顆鏡頭裡被綠樹蔽去的「門」景之氣勢，在此顯露出來，兩側的桃花以對襯的比例出現，派頭與雅致兼治，在這裡，同樣一堂「門」的佈景成為進出祝府的主要幹道。

再到電影後段，山伯訪英台，好容易趕赴祝家村求親，巧遇馬家下聘，畫面從大街帶到小巷，接到祝府之內，還是同一堂「門」的景，這次攝影機由左側朝右前方四十五度拍，撤去原本的桃花，改配蕭條的枯枝和紅葉。嚴格說起來，這一座門仍然可解釋為祝家連接前堂後院的過道，也就是祝媽媽走的那座門；但就在「樓台會」的高潮戲一開頭，銀心領著梁山伯和四九進府，她停步門前，朝著花園樓上的英台臥室高喊「小姐，梁相公來

了！」，三人仰頭望著，祝英台聞訊而出，自抄手遊廊蹁躚而下。

透過影片的蒙太奇效果，戲到此處，這一堂「門」的景在觀眾心目中，已經直接轉化成為由巷內通往祝家後院的側門或後門。還記得兒時在戲院觀賞《梁祝》，演到這段過場戲，身旁的婆婆媽媽觀眾一陣悉悉窣窣：「銀心帶他從後門走」、「沒辦法從正門過去」、「真可憐啊」，然後眾人在梁祝重逢的歡喜樂聲中開始鼻酸，又是一陣悉悉窣窣的感嘆。

同樣一堂「門」景，三個角度，營造出三個不同的敘事空間。

前輩影評人黃仁於 1990 年代後期曾多次提供珍藏史料供筆者參考。其中最值得注意的是 1963 年由明華影業發出的試映會邀請函與新聞稿，以台北遠東戲院為主要聚點，主打新公司、彩色闊銀幕新電影、新明星凌波。換言之，凌波在台灣掀起的現象級狂潮，有部份原因其實源自於片商的操作，沒想到就此鑄成影史。這張《梁祝》彩照輯自作者珍藏電影特刊。

隨筆之七

<u>臥病書窗君知否──梁山伯的生活空間</u>

對照祝英台的生活空間，梁山伯的生活空間大概可以用一個字來形容：窮。無論是山伯在尼山書館的宿舍，或者沼澤旁近似半地穴的住所，比起處處是珠簾、紗幔等「簾」意象的英台香閨，實在寒酸得太多。但承續前一篇的隨筆，關於「簾」意象在電影裡的應用，我們還可以再多說幾句：

簾、幔、屏，還有紗窗、窗櫺窗格的運用，在李翰祥導演以及「李系創作者」的許多作品中，皆可見到。但無論是宋存壽、胡金銓、高立、朱牧等等，都比不上李翰祥本尊運用此技巧調度場面、妝點構圖的精采成績。

早在李翰祥第一部獨立執導的《雪裡紅》片中，就可以看到他運用「窗格」分隔室內室外的畫面設計；進入邵氏之後的系列彩色古裝片裡，更處處可以見到他大展身手，把「簾」意象玩得出神入化。

比如《貂蟬》，林黛扮演的貂蟬盛裝出場與趙雷飾演的呂布相會，只見林黛現身紗屏後，對客堂中的趙雷媚笑，這一堵「紗屏」在這裡簡直就是讓全體觀眾跟著呂布一起從客堂「偷窺」內室，從外面的世界「偷窺」裡面的美人，於是，三國故事裡的這段香艷野史便有了「香艷」的基礎。

《倩女幽魂》片中，書生寄宿的破廟石牆上坍了個大坑，只見小倩行經石牆，牆洞如畫框般將她的框住，化為輕煙；當然，樂蒂、趙雷的搭檔實在是絕配，水榭聽琴、吟詞的一場，美不勝收，小倩進入鄰室為拿了一手好牌不知該出哪一張的姥姥看牌，鏡頭由她身後的窗格子一帶，書生潛行而去，又是「偷窺」的效果。

還有《武則天》以白幔搭帳，在大唐宮廷中區隔出一塊得以讓創作團隊刻畫「宮闈祕辛」的想像空間，李麗華打扮得像埃及妖后，斜倚榻上逗玩嚴俊飾演的大臣徐有功。在台灣拍攝的《狀元及第》，閨閣中的珠簾展覽也絕對不

輪《梁山伯與祝英台》的比翼雙飛或者翠葉紅蓮。甚至,李翰祥晚年攝製的情慾電影,還不忘在片中利用窗邊剪紙、窗格簾幔等雕琢性愛場面的視覺構圖。

這些「簾」的應用以及聯想,同時繼承了古典詩畫藝術的源流,也直接、間接受到前輩影人的創作手法影響(比如像 1940 年代開始活躍的朱石麟導演,即因為擅以窗框為視覺重心,規範前後左右的人物關係、建築空間和鏡頭空間,被後世學者、電影美學專家等稱之為『窗漏格』),更開啟一整個世代的觀眾,乃至電影工作者的眼界和思維。

話題回到梁山伯的生活空間——我們先來談他在尼山書館的宿舍。

山伯的寢室位於大走廊的轉角,算是學生往來行進的交通要衝,祝英台的寢室則位於走廊底,無論空間大小、裝修格局,絕對是 VIP 等級的房間。《梁祝》電影捨棄舊劇中常見的梁祝同寢、汗巾為界等橋段,改以更生活、更寫實的電影想像,勾勒古典學子的求學生涯。

英台在尼山書館的寢室,除了寬敞的竹床之外,尚有佔地遼闊的書齋與之相連,書齋兩面是窗,窗外是樹景和天光,窗前有遮屏,書案除了祝英台之外,還可以多擠一個梁山伯,也難怪電影畫面裡一再出現山伯擠在英台書齋的桌案旁側讀書寫字的鏡頭。

山伯的寢室就沒有這麼氣派的格局了。

目測佔地面積大概只有英台寢室的一半左右,自走廊推門而入,一側為竹製睡床,再來就是狹窄的書案。房間並沒有窗景,每一扇紗窗都對著書館宿舍的走廊,基本上也沒什麼真正的「隱私」可言,來宿舍巡房的師母透過紗窗,一眼就能清楚看見英台在山伯桌前縫紉的姿態。

這正是李翰祥導演「簾」意象的直接應用。在所謂「窗漏格」的美學基礎上,藉由彩色闊銀幕攝影,以及半透明窗紗的掩映,再一次完美地完成古

213

典戲劇人物「偷窺」的重要動作。

離開學校，回到家中，山伯的住所仍然只有一個「窮」字能形容。

前文曾提及，《鳳還巢》直接繼承了多堂《梁祝》的主場景，比如山伯與《鳳》片男主角穆居易，住的就是同一個屋子。

金峰飾演的穆居易在戲裡的住所有個小院子，四週有竹籬，小竹門進來是草亭，亭邊有流水，水上有竹橋，橋畔是半地穴式的小屋。《梁祝》片中，山伯住所用的是同一堂景，但山伯家連院子的小竹門都沒有，籬笆稀稀落落，那座草亭看起來分明是馬路旁的公共涼亭，橋下流水則成了寒愴的沼澤濕地，飛沙走石，碎葉亂飄。

山伯家中的陳設清一色是竹製。李翰祥自《江山美人》開始便對竹製傢俱有特別偏好，幾次在邵氏的「古典文化電影宇宙」裡著墨平民百姓住所時，皆以竹製傢俱做為主要元素；書館宿舍中，梁與祝的睡床均為竹製；就連歐陽莎菲飾演的梁媽媽自後屋趕往前屋，梁家的小穿堂也全由竹製。

每次回憶起山伯住所，那個字紙亂飛的畫面就又浮現心底。紙上寫滿英台在樓台會最後，微微含笑給出來的承諾：梁山伯與祝英台，生不成雙死不分。

鏡頭由山伯的書桌拉開，原來房舍依地形而建──「半地穴」格局，幾級台階走下來，方是重病的梁山伯昏睡的竹床所在，鏤空的窗櫺，引進外頭慘白的天光，整個室內維持著幽黃的色調，與影片後段以暗沉、黑白色調為主的英台哭靈高潮戲遙相呼應。

山伯吐血而逝，鏡頭靜靜定在屋外的沼澤。

落葉，雨珠，淒涼。

隨筆之八

且將風景詠詩章——關於十八相送

李翰祥拍片，很習慣主觀地使用燈光照明、佈景建築、美術細節來構成理想中的畫意與環境，以成就他最具代表性「大觀美學」。

自從影以來，他在香港和台灣的電影廠棚與外搭景中累積超過三十年的經驗，即便置身北京故宮、熱河行宮，還有敦煌月牙泉等歷史古蹟，李翰祥也同樣延用這套執行標準，從原本的邵氏宇宙，擴張出國聯的古典宇宙，再獨立成屬於他自己的李翰祥電影宇宙，繼續追求屬於東方文化記憶裡的，金碧輝煌的古典中國印象。

《梁祝》全片九成以上是在邵氏片場的影棚內搭景拍攝完成。其中「十八相送」十餘個景點非但不因片廠搭景顯得侷促，反而由於集中控制它的整體美感，因而收得絕佳效果，尤其是那份源自於古典繪畫的「氣韻」，確實讓人百看不厭。

從《貂蟬》、《江山美人》、《倩女幽魂》，到《王昭君》、《楊貴妃》、《武則天》，李翰祥這一路而來，對於彩色古裝片的藝術敏感度，已經十分細緻、精巧，不再是初期大紅大綠、大粉大藍的色票展覽。《梁祝》整部電影的色彩多半維持著淡彩水墨的典雅氛圍，到他接下來的《狀元及第》，同樣也是淡雅、柔嫩的色彩處理，《西施》更大手筆運用白色、黑色、金色等，作為宮廷內苑的主要色調，「把彩色片當成黑白片拍」成為他創作中期之後得出的心法，《梁祝》也明顯成為他自華麗宮闈急轉直下時，突破舊局，別開生面的重要指標。

《梁祝》電影本身保有些許「戲曲片」的韻味，使那種「扮戲」的舞台感能與銀幕下的觀眾一來一往，互動出敘事能量的拋接。英台愈暗示，山伯愈迷糊，觀眾被逗得愈開心。

他們一路下山、一路行來，途中所經過的每一處「景點」，都像綠水青山被揭開一個小角，清出地面，讓梁、祝、四九、銀心就地歌詠；歌畢，山嵐飄過，白鵝游去，他們繼續往前行進，風景也不知不覺重新復原，彷彿剛剛只是被蝴蝶蜜蜂輕輕吻了一下。

所以說，銀幕下的觀眾其實是在「欣賞這一行人『欣賞風景』」。

整部影片也幻化成供人神遊、冥思的古典畫卷——不是單純的風景畫，而是一整幅行樂圖的長卷！配合邵氏綜藝體的闊銀幕構圖，以及持續推進的水平橫向鏡頭移動，《梁祝》的十八相送，成為華語電影史上一幅近似於《清明上河圖》的生活卷軸，徐徐揭露一堂又一堂的山水景致、遊人心情。

隨著戲劇節奏加快，電影裡景觀配置也愈見豐富。

黎明時分，他們由山頂的書館一路而下，遇峰轉路，遇溪渡橋，一開始他們身旁盡是谷間飛霧；一路下山，進入村莊，草房架上晾著點綴畫面色彩的紅辣椒，山伯趕走專咬女紅妝的汪汪黃狗，一座小小的土地廟隨即映入觀眾眼簾。村中閒人不必亮相，環境裡的布置營造出濃濃的世俗人氣，一行人彷彿由仙境來到人間，石磨前金黃色的穀物更營造出秋季（離情依依的季節）的假象。

實際上十八相送的時節在春季，但從黎明拂曉引入桃花、青松的畫面之後，山伯英台一路行來，畫面已經淡成一片詩意的水墨天地。行過獨木橋，大汗淋漓，兩人卸下外衫，頂著日頭踏入觀音堂，恰好是「夏天」的氛圍。來到這裡，我們又看到近似於「秋天」的錯覺。

或許，這只是置景人的藝術直覺，用一點黃色紅色，平衡一路以來的綠白粉嫩。然而，這裡由春到夏再到秋的審美錯覺，出奇不意地讓梁祝二人的快樂時光，由高度壓縮的「一整個白天」（黎明出校門，黃昏抵達長亭），展開成為無窮無盡的「半年」（自春至秋）。所有時間的交待成為空間化、具象化的視覺效果，細節的立體突出成為園林中諸多景點的題詠。就算時而出

現不合邏輯的破綻，總體而言，卻能周延地整合為一，成就更深刻、更豐滿的「美」的價值。

也因此，長亭送別的結尾，飾演銀心的任潔都已經挑著衣箱行李，走到無路可去的廠棚邊緣，但幕前幕後整個團隊營造出來的感情，力透銀幕，非但不因棚拍有所減損，反而因為有效控制而事半功倍，在高度凝煉的環境裡，完成最高水準的呈現。

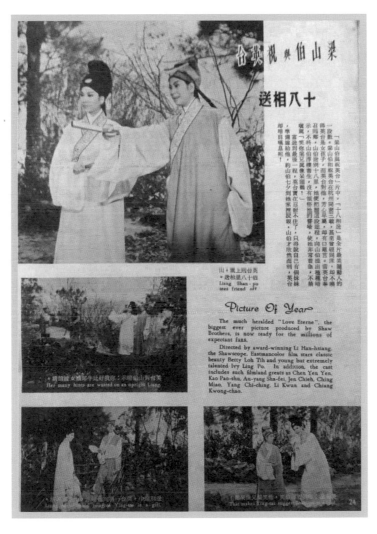

✎ 十八相送的造景造境之美。蘇章愷提供，圖片輯自《南國電影》61 期（1963 年 3 月號）。

隨筆之九

眼前已是柳蔭在：「思古亭」主景

在「隨筆之二」我們就簡單談過山伯出場的〈遠山含笑〉。綠樹包圍著浮萍小塘，遠處可見桃杏堤岸有酒帘翩翩，小塘上有木橋往來，橋頭各設一亭，其中一亭題為「思古」；我們姑且將這堂「雙亭、木橋、小塘」的主景稱之為「思古亭」。

據現有資料推測，「思古亭」搭建及拍攝的時間，應該是《梁山伯與祝英台》攝製時程的後段，大概在 1962 年的 12 月中旬左右。「遠山含笑，春水綠波映小橋」是山伯與四九的主場，英台和銀心隨後加入，梁祝二人相談甚歡，山伯遂與英台插柳為香，義結金蘭，這便是「草橋結拜」的主場。

杭州尼山書館同窗三年，十八相送來至思古亭，天色已經昏黃；英台親自為山伯作媒，叮囑他「求親早到祝家村」。臨行之際，千言萬語不知從何說起，忍淚別去，先有銀心跪別山伯，感謝他三年來的照顧，四九也萬分鄭重地跪別英台，在珍重的歌聲裡，英台和銀心終於漸行漸遠。

山伯返校後染病、消沉，師母前往宿舍探望，告知英台真實身份，也帶來英台臨行前託付師母轉交山伯的定情信物——蝴蝶扇墜白玉環，山伯又驚又喜，即刻請假，下山訪英台。匆匆趕至思古亭，衰草含煙，塘水更清，山伯憶起往事，真真喜不自勝。

此外，在地慘昏天的馬家迎親段落中，創作團隊還加插「思古亭」飛沙走石、一片昏黃的鏡頭，透過重訪這些大家印象深刻的場地，勾起觀眾哀嘆的感懷。

我們細看一下這座亭子。「思古」二字題在匾上，亭柱則刻有兩兩成對的楹聯，其中一副字跡清晰可辨：

溪聲晴亦雨，松影夏如秋

此句出於宋末元初儒學教授尹廷高所寫〈翁村翠流閣〉，全詩為：

> 四圍山翠合，縹緲見危樓。
> 地狹星辰少，雲深水石幽。
> 溪聲晴亦雨，松影夏如秋。
> 寄語游方者，桃源豈外求。

這和英台閨房出現杜詩，尼山書館學子吟頌《論語》、《大學》，同屬一個創作邏輯，重點不在重塑「東晉」時代的梁祝考據，而是營造屬於東方文化古典之美的境界。讓梁祝故事得以在這個「環境」、這個美好的「境界」裡徐徐展開，悠悠滋長。

在「遠山含笑」的歌詠之後，英台和銀心的加入，頓時讓「思古亭」熱鬧起來；攝影團隊運用構圖技巧，藉由大樹和亭閣、石凳，把畫面切出四個主要人物的表演區，正、偏、近、遠，各有巧妙，在戲院巨幅銀幕上看起來著實令人驚豔。

《梁山伯與祝英台》一直都是「祝英台的故事」。她出門求學，自主求愛，電影裡讓她在亭中位居正位，雖是喬裝改扮，但大家風範，侃侃而談，「家中小妹志高強，要與男兒爭短長」，氣質出眾，大派不凡。插柳為香，義結金蘭，雖為山伯提議，英台應允，戲劇動力依然在她身上。十八相送，日暮時分來到亭前，這該算是祝英台生命中最愉快的一個白天吧──然而，「勞君遠送感情深，到此分離欲斷魂」。

長亭送別的段落，祝英台依然掌握了戲劇的主要動力，儘管千般不捨，她還是依依開口辭別山伯。兩人入亭而坐，位次仍是三年前初識、結拜時的座位，英台居主，山伯坐在凳上。與草橋結拜時的場景相比，四週景觀並未更動太多，依舊是春日氣息，桃花、綠樹、翠柳、池水、浮萍、倒影、酒帘，以及點綴在橋欄上的雀兒，然而暮色和鴉聲這兩個重要的視聽元素，強化了梁祝一行送別的惆悵。橙黃粉紅，成為整場送別戲的主色調，與結拜時的碧綠嫩白形成巨大的對比。

這樣的對比，在「訪英台」的段落，也就是傳統戲曲裡所謂「回十八」的環節，更顯出極強烈的視覺張力。

由於廠棚的調度緣故，「十八相送」的佈景需要和「回十八」一起拍攝，拍畢才能撤去，或者改景給《鳳還巢》等其他影片使用。於是這些山路、谷道，還有每隔幾天就得更換一次、並且時時需要灑水長保青翠的真草真樹，成了劇組乾坤大挪移的創造園地。鏡頭的角度稍微改動一下，「你我好比牛郎織女渡鵲橋」的獨木橋就成了山伯出場時徜徉林中的綠蔭便道。

這些都是電影工業之所以被成為造夢工廠的魔術技巧，有限的實體空間，無限的想像潛力。

「回十八」的山伯下山訪英台段落，每個在「十八相送」出現過的重要景點，又要再一次於鏡頭前露面。平均分攤下來，每堂景只不過需要再現幾秒鐘，可是攝製團隊對於景致與情境的雕鑿，同樣竭盡所能令其盡善盡美。

但拍攝時兩組團隊互相觀照、看景、連戲，發現其中一組採用枯枝、紅葉，來強調山伯下山訪英台時已經時近秋天，但另一組為突顯山伯心中的無限歡喜，仍然沿用盛開的桃李，如此一來無法連戲。後來兩組詳加溝通，才確定統一採用秋天的氛圍，最終成功打造出山伯踏出校門，一路秋山紅葉的颯爽氣質，來到思古亭，則是寒煙漠漠，柳枝蕭蕭，一派森幽景象。

從結拜、送別時思古亭主景的豐富飽滿，到此時透現的空寂與蕭索，場景上的清瘦，更暗襯了山伯帶病趕路的悲劇伏筆。幾重對比拉出強大張力，只見他行入亭中，坐一坐當時英台坐過的座位，又坐一坐自己原本的座位，一來一回，喜形於色，情景交融，確實是不可多得的好戲。

隨筆之十

花轎先往南山旁──關於英台哭靈

> 祝英台：「爹爹一定要女兒上轎？」
> 祝公遠：「花轎已經上門了，還有什麼一定不一定的？」
> 祝英台：「也好，女兒就依從爹爹。」

1963年問世的《梁山伯與祝英台》於1977年在台灣地區重映，筆者尚在襁褓，全無印象，只能從親族長輩口中略探一二。1982年《梁祝》再次，也是最後一次以其完整原貌重新獻映（1988年再映時影片已因李翰祥導演的除名事件而有所修刪），這是筆者記憶所及第一次在電影院裡、大銀幕前，親炙它的古典魅力。

1982年，我才只有多大年紀！看十八相送的時候連哪個是樂蒂，哪個是凌波都還分不太出來，只能從衣服顏色來辨認，儘管如此，卻仍然記得電影裡好多的細節。其中，銘印最深刻的，絕對就是英台哭靈。

記得「樓台會」之前，山伯興沖沖趕至鎮上欲訪英台，從橋頭下來，被馬家下聘的「交通管制」攔住；整段簡潔有力的畫面，帶給我幼小心靈極大的震撼。演到馬家迎親四九抄小徑時，觀眾心裡的焦急可想而知──就算對一個四、五歲的兒童觀眾來說，都是無比熱切而緊張的。

也不知究竟是什麼魔力，從四九在英台閨房雙膝一跪「梁相公死了」，接下來所有的畫面、聲音，片片段段，在當年那個對於視覺和聽覺感知的探索都尚未真正成形的稚幼小童來說，就這樣牢牢吸黏著我的注意力。

看樂蒂昏迷在小圓桌上哭得呼天搶地，再看她跌跌撞撞行至窗台前的美人靠，然後倒臥在閨中繡榻上；還有她雙手抱起沾滿血污的蝴蝶繡帕，將之捧至腮邊，輕輕貼上，珠淚滾滾而下。

一路而來，我們看著她哀悼、傷慟，同時又下決心、擬計畫；她嘴上的台詞沒有斷，眼角的淚水還沒乾，但冷靜、絕決、思路清晰。這樣的銀幕表演釋出了極強大的能量，揉凝成為「也好，女兒就依從爹爹」這句委屈至極，又重勝千鈞的台詞。

筆者從不諱言自己是「樂蒂迷」。回想起自己是什麼時候被她「圈粉」的？《梁祝》電影開場她走出陽台的那一顆鏡頭固然讓我印象深刻，「也好，女兒就依從爹爹」這句台詞的側面大特寫，大概才是真正的催化關鍵。

樂蒂靈澈的眼睛，豐滿的雙下巴，既柔且韌的聲音說白，在這句話之後加上兩個字：「不過……」，就此將整個《梁祝》故事、整部《梁祝》電影推向最後的高潮。她要再一次爭取離家出門的機會，要再一次替自己的命運作主。

祝媽媽這位神奇的女性，兩次都在關鍵時刻將女兒成功推出家門。

一開始英台要出門讀書，假扮郎中戲弄父母，祝員外氣得吹鬍子瞪眼，祝夫人向英台使個眼色，英台立刻撒嬌、跪下辭行，促成她遠赴杭州求學。這次，英台堅持祭墳，祝員外勃然大怒，眼看就成僵局，門前迎親隊伍一次又一次地吹奏催促，祝媽媽先是一句「你就暫時依了她吧」，再加一句「等到祭墳之後再到馬家拜天地也不算遲啊！」

花轎就出發了。

地慘天昏，狂風大作，風沙之中迎親隊伍徐徐前進，這些都是令當時年僅四、五歲的我為之深深震撼的視聽整合。

那段吹奏得像喪禮行進的迎親喜樂，斷斷續續，緊接著突然切近大紅花轎，李翰祥導演用一連串短鏡頭交代「轎前白紗燈」、「轎後銀紙錠」，近距離的紗燈、銀紙錠特寫，穿插迎親隊伍在風暴之間緩緩行進、被大風吹得東倒西歪的景象。

我們在前面章節詳細討論本片音樂時，曾經寫過李翰祥讚美周藍萍的音樂，鼓勵他說「你怎麼寫我就怎麼拍」。對應到此，仔細看花轎前導的段落，筆者相信，這絕對是李翰祥和周藍萍詳細討論之後，一個層次一個層次，音樂對著分鏡，分鏡對著音樂，聯手完成的精品。放在華語電影史上，從「整合」的完成度和整體水準來看，它的藝術高度絕對名列前茅，與李翰祥導演《西施》片中句踐歸國的大場面一樣可以並列在殿堂最頂端。

只見轎前兩盞白紗燈，引著花轎持續行進，昏慘的「末日感」把整部電影推到再難回頭的懸崖之巔，轎後銀紙錠成串漫飛，眾人行經破廟，就在南山大道荒煙漫草之間，古樹根下，遠遠可見渺小的迎親隊伍跌跌撞撞、亦步亦趨地繼續前進。

鏡頭切至花轎的正面——我們一般很少有機會在華語片裡看到百分之百正面拍攝的鏡頭，李翰祥在還在當助理導演時期，於永華片廠打造嚴俊導演、林黛主演的《金鳳》就拍過一次，弱女子金鳳不畏強暴，在雷電大作的夜晚隻身來到富豪惡霸家中對質，鏡頭以正面仰角拍攝林黛推門而入，身後電光閃亮，劇力萬鈞。在《梁祝》以及其他古裝片裡，李翰祥大量運用四十五度角的構圖方式，借用古典美術裡的畫意結構，來打造金碧輝煌的古典中國夢。

此處拍攝英台的花轎則難得選用正面角度，隨著音樂漸強，攝影機步步逼近，護在左右的喜扇層層對開，隨行的轎夫、丫鬟移步走避，英台一掀轎簾，隨著背景合唱的盛大音樂落點，畫面切至南山道旁山伯墳塚。

接著，我們再看到一個距離更近、景框更緊的墓碑大特寫，完全展現CinemaScope新藝綜合體寬銀幕的攝影魄力，貼緊著音樂起伏，緩緩拉開，帶到碑旁四九的眼神，從垂首的哀容側望遠來的這一行婚禮儀隊。

英台一聲「梁兄」，摔下鳳冠霞帔，大紅外衫裡面裹著藍白素服，水袖迎風招展，纏綿至極，悱惻至極。鏡頭拉高到她身後，彷彿天地有靈，終於出手相助似地，呈現了超然的悲憫視角；就見她一踮足，順著小坡往下奔跑，

撲身抱住墳碑。

影迷朋友曾經大讚這是「華語影史上最美的奔跑鏡頭」,《梁祝》看了這麼久,筆者相信,這絕對是華語影史上最美的奔跑鏡頭。

第一名。沒有之一。

李翰祥導演率領的創作團隊，將馬家迎親的儀仗花轎，營造出天愁地慘的強烈宿命感及史詩氣魄。圖片輯自作者珍藏電影特刊。

我們的電影神話──梁山伯與祝英台

隨筆十一

呼天喚地喚不回 ── 關於哭靈與化蝶的特效場面

無論什麼版本的《梁祝》電影，勢必都需要呈現故事最終的化蝶場面。

即便英台哭靈的「爆墳」可以不用特效處理，化蝶則至少要有「化」的感覺，要有「美」的昇華。

一般戲曲作品多是梁與祝身穿蝶衣，穿梭花叢，據信，李翰祥導演的《梁山伯與祝英台》原本也有如此規劃。作曲家周藍萍更早將化蝶舞曲譜作完成，在百代發行《梁祝》唱片內附的樂譜裡，譜上還註明「仙蝶舞曲」字樣，並加上戲劇動作「兩隻蝴蝶穿過雲飛舞」。在最終的電影裡，這段「仙蝶舞曲」被移為電影片頭曲，細聽它的旋律，與陳鋼、何占豪所作《梁祝小提琴協奏曲》的化蝶段落還真有幾分神似。

或許是因為李導演的雄心壯志，也可能是因為他求好心切的藝術家「任性」，在他的《梁祝》裡，不但要有「蝶」，還一定要「化」。

於是，日本影壇首屈一指、《哥吉拉》、《白夫人之妖戀》的圓谷英二特效團隊，便在邵氏與日本新東寶公司的安排下，於新東寶第二攝影棚打造英台哭靈的特效場面，同時，幾顆動畫鏡頭也開始工作。

從現存的電影成品來看，動畫的部份主要有三：一是天降龍捲風，二是龍捲風飛入墳塚，三是兩片衣襟化為黃蝶與黑蝶。可惜，這三組動畫鏡頭無疑就是邵氏版《梁山伯與祝英台》最大的敗筆。

英台唱段哭罷，眼見墳開，已經在龍捲風飛入之前縱身跳進塚中，但動畫勾勒暴風旋轉盤繞，只見南山大道的荒原模型上，白衣素服的英台依然直挺挺跪在墓碑前。銀心、四九扯出衣襟，飛天化為蝴蝶的動畫，也只能看到一塊方布硬生生扭成蝴蝶，漸變的過程由於動畫格數不夠而顯得簡陋、粗劣。

但在另一方面，圓谷英二團隊完成的飛沙走石、樹倒、地裂、墳開的特效，確實名不虛傳，果然經典！地裂的鏡頭極具魄力，英台縱身跳入墳塚，天降黃沙，將磚墳埋成土墳，「唰」地一下也實在震撼。《梁祝》耗時多天的日本拍攝行程得到這組鏡頭，總算不虛此行。

從日本返回邵氏，整個攝製團隊對「化蝶」動畫非常不滿意，李翰祥以總導演的身份決定重拍。據《梁祝》副導演之一的田豐回憶，當時看完日本做的動畫，大家頗為沮喪，李導演決定重拍，團隊精神一來，很快就投入動作。他們建了一座南天門的模型，堆高在假山石上，四週布滿滾動的煙霧，田豐和朱牧爬到棚架上，用線拉起假蝴蝶，一人充當梁山伯，一人充當祝英台，噗噗簌簌，蝴蝶蹁躚飛起，翱翔在稻草燒煙、假山堆石、模型南天門前，畫面再疊映上彩虹萬里，便成為「地老天荒心不變，蝴蝶雙雙對對來」的梁祝化蝶鏡頭。

雖然看似簡陋、土法煉鋼，但這樣的「人工化蝶」總算要比格數不足的動畫有誠意多了。

創作團隊勉力於邵氏棚內建造南天門模型，拍攝最終的化蝶場面。作者提供，圖片輯自《南國電影》71 期（1964 年 1 月）。

至於樂蒂、凌波二人的化蝶舞蹈是為什麼原因被剪去，又是什麼時候被移除的，還是，根本沒有舞蹈，整段都是動畫，然後化成人形？種種猜測，種種想像，就跟電影當中那條繡蝶羅帕實際的物主一樣，直到目前仍然是個謎。

附帶一提，在李翰祥原本的規劃中，可能即已存在借用日本電影《白夫人之妖戀》特效鏡頭的設計構想。至於片末，彩蝶飛過南天門後化為人形，《梁山伯與祝英台》也直接擷用《白》片結尾許仙與白娘子飛向蓬萊仙島的鏡頭。

這是亞洲影壇當時難得一見的吊鋼絲飛天場面，《白》片導演豐田四郎和特效團隊的圓谷英二想破了頭，想過使用假人，也想過讓兩位明星躺在水中，藉以營造衣帶飄動的效果，最後還是「吊威也」，運用鋼絲，垂直往上之外，橫向再加，同時佐以強力電扇，完成這組意境超凡的特技畫面。

如今在《梁山伯與祝英台》的結尾，我們沒有機會看到樂蒂、凌波的化蝶舞蹈，只能看到從《白》片借來的李香蘭和池部良，由標準銀幕的畫幅橫擴成為綜藝體寬銀幕，壓扁變形之後仍舊衣袂翩翩，翱翔在蓬萊仙島。

儘管如此，每次觀賞，還是感動萬分。

以往《梁祝》看到最終的化蝶，總會為了故事情節、為了悲哀獲得釋放、傷感得到昇華而落淚，現在，得知那麼多幕後的破綻，以及電影人盡心盡力想彌補破綻的努力故事，眼淚必須為一整個世代最精銳的電影人才而流。因為他們日以繼夜灌注其中的心力，讓只差臨門一腳就大功告成的《梁祝》，得以圓滿。

那雙飛上雲端的黃蝶和黑蝶，原來並不只是梁與祝，並不只是樂蒂和凌波。他們是田豐和朱牧，在一旁的還有胡金銓、宋存壽、高立、蘇祥，攝影機後面有日本攝影大師賀蘭山，棚架頂上、片廠周圍，成十成百的工作人員，幕前的，幕後的，寫字樓裡的李儁青，錄音間裡的周藍萍，還有靜婷、江宏、顧媚，有呂培原、陳清池、林德華（歌手林憶蓮之父）等第一流的樂手老師，有中樂團，有菲律賓樂師組成的西樂團，有合唱團，以及錄音師王永

華，有特別客串的南國訓練班小弟小妹，有聯合主演的任潔、李昆、井淼、陳燕燕、歐陽莎菲、高寶樹、楊志卿，還有「下一句」的蔣光超。

這所有人的精神、智慧、才華與心血，集中在一起，就等李翰祥導演一聲令下，充滿詩情與畫意的古典世界，便將轉動起來。

嚴俊導演《梁山伯與祝英台》電影海報以李麗華、尤敏的化蝶造型為視覺中心，邵氏版電影特刊則以樂蒂、凌波的樓台會造型照為封面。作者提供。

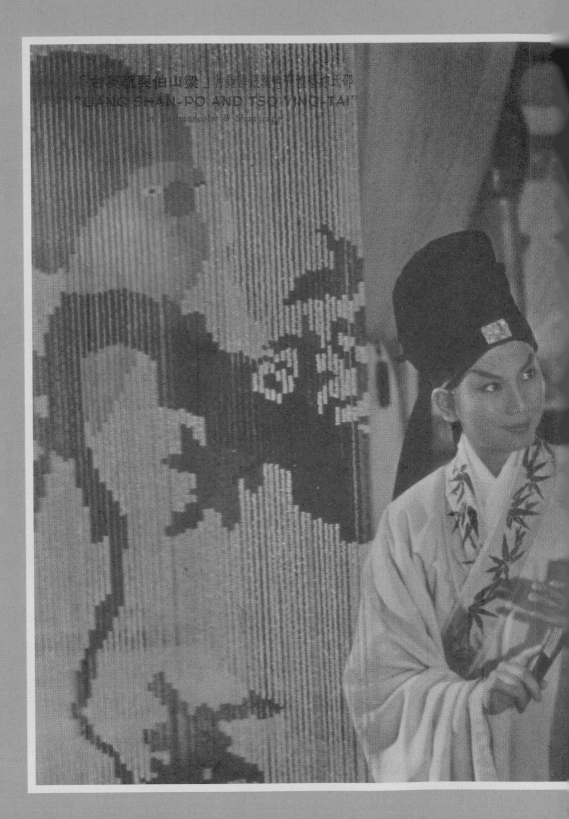

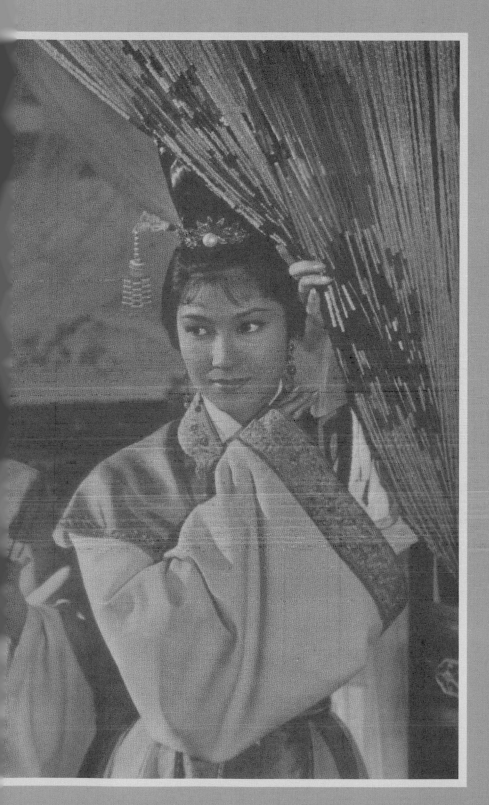

此為邵氏《梁山伯與祝英台》最早釋出予媒體之彩照。蘇章愷提供，圖片輯自《南國電影》60 期（1963 年 2 月）。

隨筆十二

地老天荒心不變——《梁山伯與祝英台》的世代記憶

邵氏出品，必屬佳片——2019 年 4 月 13 日金馬奇幻影展歡唱場後記：

記得在 2013 年金馬 50 週年的時候，春季的「金馬奇幻影展」先安排了兩場《梁祝》歡唱場，年底金馬國際影展，凌波現身《梁祝》映後見面會，在現場再次唱起「遠山含笑，春水綠波映小橋」。

2019 年·金馬奇幻十週年，票選合適影片舉辦「歡唱場」重映，據說有不少影壇大老協助暗中催票，一人一票，一點一點累積，作曲家周藍萍之女、製片人周揚明居然邀集到人在海外的邵氏影城高層，同樣一人一票，全力把《梁祝》拱上寶座，總算促成這次歡唱。

觀眾席裡有許多第一次在戲院親炙《梁祝》的朋友，明明是歡唱場，唱到後來下巴張得大大的，忘了跟著唱，只顧呆望銀幕上的美滿世界。

《梁山伯與祝英台》的廠棚佈景、服裝、美術、攝影、光線、音樂、唱詞，無一不美，大銀幕欣賞李翰祥導演的場面調度和樂蒂、凌波的表演，更是無懈可擊。

這場放映活動的特別來賓除了周揚明，更包括李翰祥導演的長女李燕萍親自蒞臨現場。燕萍女士本身也是兩屆金馬獎的得主，曾經先後以《徐老虎與白寡婦》、《武松》連莊拿下金馬最佳服裝設計獎，《徐》片還是金馬史上首度頒發的最佳服裝設計得主。她先前也曾以《金玉良緣紅樓夢》獲頒亞洲影展最佳服裝設計。

李燕萍女士表示，她之前從來沒有坐在電影院裡看過《梁祝》，她是在邵氏試片間看的，金馬歡唱還是第一次走進電影院看她父親拍的《梁祝》。

電影進行時，全場數百位觀眾哼哼唱唱，她則不時和周揚明交頭接耳，指著銀幕上的鏡頭低聲說道，「拍這個鏡頭的時候我在現場探班，我坐在攝影機的左邊 ...」，不一會她又輕聲：「拍學堂讀書搖頭晃腦那場戲，樂蒂的先生陳厚也來探班，我還跟陳厚坐在學堂的書桌上聊天」。銀幕裡閃現的每一位演員，她幾乎都叫得出名字，也不時發出感慨──你們看的是電影裡的人物，但他們每一位對我來講，都是活生生的生活裡時常見到的呢！樂蒂！凌波！井爸爸井淼！那個是不是任潔？那個是關山。他旁邊的是喬莊。蔣光超後面的是王冲和蘇祥，那個是丁寧，那個是李菁還有方盈。

電影映畢，觀眾陸續走出影廳，有的在拭淚，有的高喊痛快。燕萍姐回身告訴我：「我當時看的結尾跟這個不一樣！」

前面十幾篇的隨筆、幾萬字的史論，我們一再寫道《梁山伯與祝英台》在1963 年 1 月初，派了一組小小的外景隊到日本拍攝英台哭靈、墳開墓裂的特效場面，以及化蝶的動畫場面，返回香港之後做了內部試映，決定重拍部份化蝶場面，另外搭建南天門的模型，影棚全部噴滿乾冰，兩位副導演──田豐、朱牧吊起絲線，手工拉動蝴蝶翅膀，翩翩舞出一整片的彩虹萬里百花開。

但是──專程去日本拍攝的化蝶動畫，還有樂蒂和凌波化蝶之舞到哪去了？

燕萍姐說，她已經不記得是不是真正有舞蹈場面，但印象深刻的是樂蒂、凌波兩人都穿雪白衣衫，凌波頭上一頂寶冠，兩人腰排著腰，一人左手一人右手，拉成蝶翼。這組化蝶戲，連一張定裝照、一格菲林畫面，幾乎都未曾見過，如今透過影展重映，從燕萍姐的記憶裡，為我們留下簡單的紀錄。

走出影廳，大堂人山人海。金馬影展勞苦功高的工作人員特別來招呼，也進行了一段簡短的訪問。揚明姐已經擦乾眼淚，破涕為笑了，燕萍姐則發出感嘆：

「片尾劇終時候寫的『邵氏出品，必屬佳片』那幾個字，是真的。真的當之

無愧。」

看到滿滿的人潮，燕萍姐嘆道：幾個不同世代的觀眾，都來看《梁山伯與祝英台》，都來看爸爸拍的片子，它凝聚了多少人！

突然，燕萍姐哽咽了。揚明姐拉著她的手，她俯在揚明姐肩頭。

「我在看電影的時候都沒哭」，燕萍姐說：

「出來看到這麼多的人，跟你們說起這事兒，又想起那麼多不同世代的觀眾，都來看同一部電影，我就忍不住了。」

2023 年是《梁山伯與祝英台》的六十週年誌慶。大家約定好，到那個時候，我們還要一起再走進電影院，帶領一批新生代的觀眾，一起再看《梁山伯與祝英台》。

2019 年 4 月 13 日，金馬奇幻影展舉行《梁山伯與祝英台》歡唱場。導演李翰祥的長女、兩屆金馬獎最佳服裝設計得主李燕萍女士（右），以及作曲家周藍萍的長女、知名電影製片人周揚明女士，連袂出席觀影，並與數百位觀眾同場歡唱。臺北金馬影展執行委員會提供。

我們的電影神話——梁山伯與祝英台

前塵舊跡──
《梁山伯與祝英台》的星屑拾遺

台北・中央日報
1963 年 6 月 22 日

台北・中央日報
1963 年 6 月 21 日

評論與分析 《梁山伯與祝英台》

回望不同時期、不同地域、不同角度和觀點，陸續累積得來關於《梁山伯與祝英台》的電影評論、討論、議論，將之一字排開，從非影劇體系出身的大教授激動至情之宏文，到產業內部貌似花絮、實則史證的報導文字，再到深思而後落筆的報紙社論，正面嘉許、忘行溢美的贊詞之外，也有冷靜的「逆風」批評。這些星屑拾遺，宛如時代的透鏡，使得滿天散射的電光幻影重新折射、重新聚焦，讓我們能在六十年後的今天，重新「看到」一些不一樣的光芒。

台北・中央日報
1963 年 6 月 18 日

台北・中央日報
1963 年 6 月 9 日

台北・中央日報
1963 年 6 月 5 日

台北・中央日報
1963 年 6 月 24 日

我們的電影神話——梁山伯與祝英台

這其中,《紐約時報》在 1965 年及 2001 年刊出的文章,以 36 年的跨度,直指華語電影「文化之美」、「古典之美」的深層課題,給予筆者莫大的啟發。

1965 年美國東岸的社會精英、意見領袖,在看完《梁祝》之後忍不住想問的問題是:這部亞洲電影並未觸及正在越南發生的戰爭。36 年後,評論人一邊看著《梁祝》,一邊思索著東西方的文化差異——在敘事方式、人物塑造、心境呈現,甚至在畫面構成、表演抉擇等等各個面向。

在 1960 年代初期,華語電影工作者在作品裡致力打造夢也似的古典世界,起因是由於製片家以產業決策者的高度確立這樣的製作方針,吸引外界目光、拓展國際市場。也同時因為整個團隊的精英才氣,將中華文化的古典美,提升至前所未見的更高層次,在那樣的時空背景下,成為照映民族自信的明鏡。這並非當時當刻的美國精英所能想像,當時當刻的東亞華人會關心的課題,卻是當時當刻的東亞華人在有意無意之間,一再透過這些古裝電影探尋、思考、享受、內化及肯定的文化之根、文化之夢。

換言之,「當下性」與「古典美」在那個瞬間,居然連結在一起,我們是不是可以用「共時性」這個詞彙來思考這個奧妙的結合?又或者,我們可以直接看向 2001 年,李安導演以《臥虎藏龍》威震八方的時候,他帶著西方世界的精英讀者,以他的視角和親身體驗為探針,回到那個「古典」和「當下」合而為一的美好光影天地裡。

重讀徐復觀〈看梁祝之後〉

《徵信新聞報》在 1963 年 5 月 28 日（星期二），於第六版（影藝版）刊出徐復觀教授〈看梁祝之後〉一文。這位儒學大師分享了他的電影觀後感：

> 我和我的太太，並拉上好友涂頌喬夫婦，也擠著去看了梁山伯祝英台。一面看一面想，這一影片，成功的地方到底在哪裡？「儘說千金能買笑，我偏買得淚痕來」；人生須要與自己無關的笑，更須要與自己無關的眼淚。這一影片，的確使許多人（連我也在內）買到了與自己無關的眼淚，它在這一點上，已達到了藝術上內在地最高地要求；於是從外在條件上去責其不完不備，反覺多事了。
>
> 梁山伯與祝英台的故事，是我們鄂東鄉下最流行，而且常常是用黃梅調唱出來的故事，經過電影上的處理，把文字上所寫的，用演員的動作復活過來；把尋常舞台上所無法完全呈現出的背景，用「集中地」、「實驗地」佈景、選景，烘托出此一故事所需要的氣氛，這自然使此一故事的意味特別明顯，收到了寫實小說上及出現在舞台上所無法收到的效果，但最主要的效果，還是來自此一故事的本身。
>
> ……
>
> 畢竟是反映中國傳統社會中的一角。這是表示中國的電影，快從「上海術堂文化」中、「香港騎樓文化」中解放出來，以面向故國山河的本來面目，這點進步也不可忽視。
>
> ……
>
> 在有藝術心靈早已枯竭了的人的面前，什麼地方也找不出題材，窮固然沒有辦法，富也同樣沒有辦法。

徐復觀教授這篇〈看梁祝之後〉並非第一篇《梁祝》影評。文章刊出時《梁祝》已經上映月餘，而且迭破賣座紀錄，勢不可擋。在此之前，老沙、黃仁等影評名筆均有評論問世。

然而，這篇千餘字的「觀後感」卻是映照出當時社會所謂「高級知識份子」對於《梁祝》態度的重要文章。在它所形成「現象級」的旋風裡，幾乎所有「文化人」對於《梁祝》都有所感、有所思；徐文破題第一句「也擠著去看梁山伯與祝英台」，那個「也」字，耐人尋味。

1963 年 6 月 6 日《中央日報》電影廣告。

重讀薩孟武〈觀梁祝電影有感〉

學者薩孟武在 1963 年 6 月 5 日（星期三），於《中央日報》第六版「中央副刊」為文〈觀梁祝電影有感〉，提及：

> 梁祝電影所以極受觀眾欣賞，一因色彩清淡，二是音樂柔和，三因詞曲淺顯。固然有人反對黃梅調，其實黃梅調容易聽懂，京戲往往一字拉得太長，普通人不知他唱什麼。同時京戲用臉譜，我總覺得看不順眼，古往今來，除了野蠻人之外，那裡會有那種花花臉？
>
> ……
>
> 十八里相送一段，風景佳，曲佳，音樂佳，祝英台處處暗示自己是個女紅粧，梁山伯又處處表示其為呆頭鵝，作詞之佳，演作之佳，嘆為觀止。總之，本片是中國第一部的好電影。
>
> ……
>
> 另有一位友人陳國新先生（台大教授）說：「本片確實很好，我看了，也不覺流下淚來。本片能夠轟動台北，大率因為我們居留台灣之人尚有強烈的民族意識，不以外國月亮比中國月亮圓的緣故」。
>
> ……
>
> 《梁祝》以凌波扮梁山伯，樂蒂扮祝英台，兩人表演之佳，在我所看的許多電影之中，堪稱第一。其特別選擇凌波女士扮演梁山伯，最是成功之處。以女扮男，沒有一點流氓氣，也沒有一點魯莽氣。雍容儒雅，南朝士大夫就是這種典型。

《中央日報》刊出的這篇薩孟武教授宏文，與《徵信新聞報》徐復觀教授一文以及《徵信新聞報》的「梁祝」社論，在《梁山伯與祝英台》的影史定位上，無疑是「影壇傳奇」的重要推手。

1963 年 10 月底，凌波來台參加金馬盛會，行前即有台灣福建同鄉會籌備盛大茶會，並以六兩純金打造后冠，安排由身為「波迷」的福建同鄉薩孟武教授為凌波加冕。期間還一度因凌波原籍為廣東汕頭舉棋不定，不知是否

該繼續舉辦加冕活動；直到凌波在台北賓館記者會上回覆媒體，自幼成長於福建廈門，同鄉會才放下心中大石，順利開辦茶會。

☞ 作者珍藏剪報

觀梁祝電影有感　薩孟武

重讀〈進一步看《梁祝》熱潮〉（《徵信新聞報》社論）

1963年6月19日（星期三），《徵信新聞報》社論（第二版）題為〈進一步看《梁祝》熱潮〉，文中提及：

> 梁山伯與祝英台影片在台灣如一陣旋風般地給社會生活帶來了一次波瀾。我們早就準備就這一次意外的波瀾發表觀察意見，但因不願把我們的意見過早地投入那波瀾之中以擴大它的波紋，所以一直等到今天——梁祝片「鐵定」上演的最後一日。
>
> ……
>
> 《梁祝》除了創造一個舊中國式的戀愛故事以外，沒有什麼主題。教育部長黃季陸先生說，祝英台是在爭取女子的教育權利；這自然是教育部長的官話。假如確實如此的話，爭女子教育權利的人怎能冒充男子去受教育？
>
> ……
>
> 如前面所說的，電影而能使那麼多人感受到情感的震動，這一事實便是成功。同時，我們覺得《梁祝》所引起的波瀾要比「梁祝」片本身究竟是好是壞要重要得多。人們為了想念故園景物，為了重溫美麗的記憶——有時這是不自覺的——而熱愛這張片子，這一份感情是神聖的。但我們因熱愛自己的風物，而賦予它以溢美的評價則大可不必。
>
> ……
>
> 教育部黃部長在看了《梁祝》之後，曾發表談話，除了前面已經引述的古代女人「爭取教育權利」的一點以外，並指出懷鄉病與民族自卑感是《梁祝》轟動的部份原因，我們的意見正與黃部長的觀點相似。

《徵信新聞報》在某種程度上來說，幾可謂邵氏《梁山伯與祝英台》在台灣轟動很重要的推手之一，除了刊載電影小說，也連續多日不停登出影評、新聞，甚至影壇耳語等等。《梁山伯與祝英台》原本「鐵定」於1963年6月19

日自台北首輪下檔,《徵信新聞報》遂於同日刊出社論探討《梁祝》之種種現象;文中言及「黃部長」乃是時任教育部長的黃季陸。儘管《徵信新聞報》做出這樣的社論排期,片商與戲院方面「鐵定也無奈」,只得應觀眾要求一再加延,最後終於在6月24日晚間映畢台北首輪放映的最後一場。

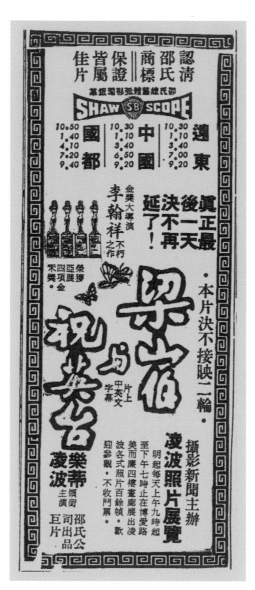

1963年6月24日,台北首輪「真正最後一天」。

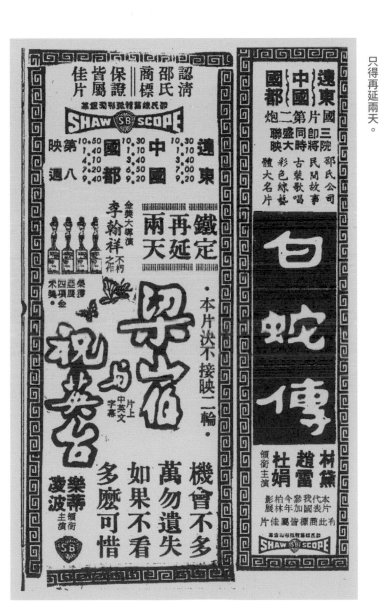

1963 年 6 月 18 日原為《梁祝》台北首輪的最後一日，觀眾反應仍然熱烈，只得再延兩天。

重讀劉昌博報導〈洋人片商談梁祝〉

1963 年 6 月 12 日（星期三）《徵信新聞報》的第六版刊登了記者劉昌博訪問外片片商的相關報導：

> 《梁祝》在本市遠東、中國及國都三戲院上映以來，截止十一日止，已上映了四十九天，八一五場，觀眾逾六十萬人，票房紀錄已突破新台幣七百萬元的大關，仍繼續上演中。
>
> ……
>
> 張氏透露：《梁祝》賣座好，連映了七個禮拜，使他發行的《真假王子》及《鐵蹄下的艷魂》，要等候梁祝自中國戲院下片後的檔期上映。《新婚風波》在台無檔期上映，已寄香港先上映了。
>
> ……
>
> 環球公司經理陳一民表示：《梁祝》賣座這樣好是意想不到的奇蹟，台北只有百萬人口，二分之一以上的人看過此片
>
> ……
>
> 這些是美商八大公司對《梁祝》的看法，由於《梁祝》》在北市造成瘋狂的現場，美商八大公司至少有十二部片子無法上映。致中南部戲院無片可映，改映台語片及其他獨立製片公司的片子了。

在諸多關於《梁山伯與祝英台》瘋魔台北城的新聞當中，《徵信新聞報》劉昌博的這篇報導提供了最直接的證據，證明《梁祝》盤踞台北首輪影院、締造「現象級」的賣座佳績，的確在東亞的區域市場造成不可磨滅的影響。以往電影史書所言「國片起飛」、「戲院紛紛轉映國片」等後續效應，由這篇報導亦可窺見一二。

此外，《梁祝》在台北首輪的三家戲院──遠東、中國、國都，前兩間甲級戲院原本就是熱門的外片龍頭，中國戲院檔期被《梁祝》長期占據，尚有系出同源、皆為中影管轄的大世界戲院得以支援，尤其大世界格局更闊、名聲也更響亮些，遠東戲院可就不然。遠東檔期生變，局面便大亂，《梁祝》

在台北首輪一戰成功，某種程度也與片商取得遠東戲院做為放映據點，有
著絕對的關係。

邵氏於 1963 年的年初開始，按部就班力捧凌波，希望將之塑造成國語片新
星。蘇章愷提供，圖片輯自《南國電影》60 期（1963 年 2 月號）。

重讀黃仁〈從「梁祝」談好片與市場〉，
〈進步乎？退步乎？──再談「梁山伯與祝英台」〉

資深影劇記者黃仁先後在 1963 年 6 月 5 日（星期三）及 6 月 10 日（星期一）在聯合報第六版新藝欄發表了相關的討論。〈從「梁祝」談好片與市場〉提到：

> 最近由於《梁山伯與祝英台》在台灣上映大破票房紀錄，給此間電影界帶來一片蓬勃的生氣，但有人竟因而認為國片從此可以得救了，還有人說該片才是真正的電影，甚至有人對該片的批評也大為反對。這情形顯然有點熱心過度，而弄得有些是非不分了。

> 一般人最容易患的錯覺，是往往認為賣錢的片子就是好片，其實一部電影的票房價值與藝術價值是絕然不同的兩回事，固然在票房紀錄高的影片中也不乏好片，但並非每部好片都能賣錢，每部賣錢的片子都是好片

> ⋯⋯

> 國片在苦難中求生存，耗費鉅資拍攝通俗性的娛樂片，本無可厚非，甚至在現階段還值得鼓勵，但絕不能以此為滿足，更不能把這種爭取票房方式列為唯一的製片路線。

〈進步乎？退步乎？——再談「梁山伯與祝英台」〉則點到：

> 正由於偏愛，一般觀眾對於片中的許多毛病也就不予斤斤計較了，但觀眾不計較，並不就等於片子的成就十全十美。
>
> ……
>
> 我們如把《梁祝》列為「民間藝術」的產品，不能說沒有成就，尤其黃梅調的音樂，確能增加票房價值，至少比看外國的霸王片更有通俗的娛樂性。但當各國影業多已進步到高度運用映像藝術的今日，我們卻退回舞台去，算是電影藝術的進步嗎？
>
> ……
>
> 再以《梁祝》的製片方式來說，也有值得檢討之處，這次兩大公司搶拍……這種搶製的方式不僅浪費了許多人力物力，在成品上自然也難有完美的表現，如果不是這樣搶，相信必然會有更好的成就。

資深影劇記者黃仁在《聯合報》上發表的幾篇《梁祝》影評，可謂當年輿論中難能可貴的「逆風」之作。他不像其他負評者抱持「挑毛病」的心態，而是以一位關心國台語片近二十年的嚴肅觀影者之姿，藉著《梁祝》爆棚的現象，提出種種「愛之深，責之切」的針砭，在半個多世紀後的今天看起來，仍舊擁有極高的參考價值。

《梁祝》登陸北美

1963年7月初，《梁山伯與祝英台》膺選為我國的代表影片，參加同年11月的舊金山國際影展（San Francisco International Film Festival）。舊金山影展創辦之初，即以非英語系的國際影片為主力，在世界影壇尚未真正形成所謂「藝術片」概念之際，即嘗試在北美社會，以舊金山乃至灣區的多元文化生活背景裡，將國際化且具有特殊藝術、美學意義的作品，鎖定為整個影展的中心目標。非英語系國家的電影出品，某種程度上也以舊金山（還有東岸的紐約）為最主要的入口，嘗試由此登陸、打進美國市場。

👉 1965年《梁祝》在紐約上映時的戲院（55th Street Playhouse），現已改為倉庫，2017年4月1日作者攝。

《梁山伯與祝英台》在當地時間1963年11月10日於影展獻映，《綜藝報》（Variety）給予好評，並標記出品國為「Formosa」，電影的片長註記為133分鐘。《梁祝》在舊金山並未掄元，該屆最佳影片頒給了波蘭電影《How to Be Loved》。

一年多之後，邵氏完成它在北美市場的布局，除了固定合作的舊金山片商、影院之外，它以紐約為根據地，大膽突破中國城、華人社區的界限，揮軍攻進曼哈坦中城，在百老匯劇院及電影院林立的時報廣場北邊，距離卡內基廳僅數個街區的西五十五街154號「55th Street Playhouse」，開始固定排映邵氏出品的重要電影。

1964年12月9日，《紐約時報》的第五十八版以顯著的標題，在方塊電影廣告旁刊出一則新聞：

<div style="text-align:center">

華語電影將在此地上映
55街戲院排映中文藝術電影
MANDARIN FILMS TO BE SEEN HERE;
55th St. Theater to House Chinese Art Movies

</div>

文中寫到，國語發音（Mandarin dialect）的中文電影將配上英文字幕，在紐約中城的藝術影院隆重獻映，時間是「下週一」，也就是 1964 年 12 月 14 日。這篇報導同時指出，此為紐約首度有這樣的文化盛事。這篇文章點出的「first」，對，也不對。原來早在 1936 年 11 月，羅明佑、費穆的《天倫》即以英文片名「Song of China」，在紐約中城的 Little Carnegie Theater 上映過 60 分鐘的海外濃縮版；《天倫》是配上音樂的默片，中英字幕並陳，所以說，邵氏 1964 年 12 月的盛舉，雖非大中華地區的電影作品首度於紐約中城進行商業放映，卻也是真正有聲有色有光有影的「有聲片」、「劇情片」、「華語片」首度有系統地在紐約非華人社區的市中心，正式獻映。

當年上映《天倫》的 Little Carnegie 和這次邵氏引為據點的 55th St. Playhouse，距離不過兩個街口，還真是奇緣巧合。

邵氏 1964 年 12 月的重磅第一炮推出岳楓導演、林黛主演，香港與韓國影業聯合攝製的《妲己》，英文片名是 The Last Woman of Shang（商朝最後一個女人）；揭幕之前紐約文化界嚴陣以待，揭幕之後則一度被譏為雷聲大雨點小、「好萊塢鬆了一口氣」，不必擔心邵氏兄弟挾著「東方 Darryl F. Zanuck」之姿猛打強攻，殺入紐約。

1965 年 1 月 15 日，55th St. Playhouse 隆重推出邵氏巨獻的第二炮，正是《梁山伯與祝英台》。《紐約時報》接連由首席影評主筆 Bosley Crowther 點評邵氏作品，由他的筆鋒行文之間雖然可以看出他對當時的華語電影風土氣候、審美標準，可以說是一竅不通；但也因此，他的觀影感想與評論，更能代表紐約一般觀眾以及知識份子，對於「觀賞『異文化』的『外語片』」時之態度。

Crowther 在他對《梁祝》（The Love Eterne）的評論裡，以其一貫的「毒舌」嘲諷了漫長的黃梅調歌唱，他同時揶揄邵逸夫的名字音譯「Run Run」、《梁祝》英文片名「The Love Eterne」令人覺得「eternal——如永恆般漫長」，也輕輕點了凌波那雙「如同克拉克蓋伯的招風耳」。他甚至好奇，為什麼一部斥資甚巨的重要華語電影，竟不曾關心正在越南發生

的戰事云云。

除開這些文化隔閡，單就「審美」來思考，Crowther 的鑑賞力倒還是有的。他在文中不住稱讚布景、服裝之細膩優美，同時給予彩色攝影極高的評價，他的原文是這樣寫的：

…beautifully photographed in a quality of color that our best Hollywood films seldom match.

此外，他也很欣賞樂蒂和凌波；Crowther 寫樂蒂（Betty Loh Tih），說她「is nice to look at, even when she's standing still」（就算是站定不動，也美麗無比），也針對後者的反串演出，稍微寫了兩三行的解釋。

總得來說，1965 年 1 月 16 日《紐約時報》刊出的《梁祝》評論，除了影評人尚未能深入了解的「看不懂」之外，他不僅以很正面的態度給予《梁祝》鼓勵，更用了一連串形容詞來讚嘆《梁祝》的布景、美術、服裝、妝髮，「absolutely exquisite」、「superb ingenuity」、「continue to cause astonishment and delight」即是他的定評。

紐約中城的 55th Street Playhouse 自 1964 年底到 1967、1968 年間，陸續上映了多部邵氏電影，除了《妲己》、《梁山伯與祝英台》之外，尚有《花木蘭》、《山歌戀》、《萬古流芳》、《武則天》、《大地兒女》等，由《紐約時報》開出影評，印象中《楊貴妃》、《倩女幽魂》等幾部，也有其他北美主流媒體刊出過評論，另外像是林黛主演的《白蛇傳》等等，也在此院上映過。

1968 年 12 月底，藝術家安迪沃荷（Andy Warhol）的西部牛仔情慾電影《Lonesome Cowboys》問世，1969 年 5 月起登上 55th Street Playhouse，此後這間戲院就漸漸轉型為成人情慾與同志實驗電影的大本營之一，華語電影在紐約，由《妲己》和《梁山伯與祝英台》開疆拓土，邵氏「彩色新紀元」的製片計劃逐一進入北美市場，直到此刻，方又呈現出另外的光景。

歷經疫情以後，原本的戲院院體已經整個拆除，只剩下一樓的鐵門仍如舊貌，在兩幢樓房中形成一個古舊又突兀的存在。2023 年 2 月 9 日作者攝。

重讀《紐約時報》2001年專訪李安談《梁祝》

2001年3月9日星期五，我當時在紐約求學將滿一週年，帶著一份《紐約時報》走到住家附近的百年咖啡店，在坐慣了的臨街吧檯高腳椅上，啜著香草咖啡，翻開週末影劇訊息。在 Section E 厚厚一疊的第一頁，李安導演巨大的照片映入眼簾。

他那時剛剛以《臥虎藏龍》紅遍全世界，這篇專訪即由《臥虎藏龍》切入，定了「Crouching Memory, Hidden Heart」的副標題，主標題則是《紐約時報》當年的固定專欄，叫做「Watching Movies with…」；主筆者 Rick Lyman 邀請影壇幕前幕後的大師級人物，指定一部對自身藝術、事業、創作手法與心境上影響至深的作品，與他邊看邊談，暢聊一切的一切。

我的眼光順著這篇李安的專訪快速掃過，李安挑選的影片，在作者 Lyman 的筆下，英文片名記做「Love Eternal」，是一部中文電影，導演是「Li Hanxiang」，主演者是「Le Di」和「Ling Po」，中文片名的音譯則是「Qi Cai Hu Bu Gui」。

我不禁笑出聲來。《紐約時報》的專訪，洋洋灑灑近五千字，可惜因為將「The Love Eterne」的英文片名記做「Love Eternal」，不諳中文的作者便意外將《梁山伯與祝英台》的中文片名誤植為「Qi Cai Hu Bu Gui」，也就是1966年問世的粵語片《七彩胡不歸》。

幸好，除了《七彩胡不歸》的問題，整篇訪談端正、流暢、行文大氣且細膩，精準補捉了李安對於《梁祝》的仰慕、喜愛，以及他視《梁祝》為靈感泉源、成長養份，那一種濃得化不開而且筆墨無法形容的深厚情感。

Rick Lyman 一破題就寫李安哭。那個我們如此熟悉的李安導演，當年四十六歲，雙手抱胸坐在工作室的諸多黑沉螢幕之前，望著好不容易才蒐集而來的《梁祝》錄影帶，向訪問者致歉。李安說，每次看這部電影，他都會哭。「說起來真不好意思，但從我還小的時候，一直到現在」李安強調：

「只要看《梁祝》，我一定哭」。

1963 年《梁祝》在台首映的時候，李安年方九歲，家住花蓮。《梁祝》轟動台北，花蓮的觀眾苦苦等候當地戲院早日排映、電影拷貝能早一點旅行到東海岸；在此之前，消暑解渴的就只有唱片商製作的一套多張、連同全部對白和音樂的《梁山伯與祝英台》電影原聲帶。也因此，和許許多多的觀眾一樣，李安回憶，自己終於走進電影院的時候，他已經透過聽覺和想像，讓整部《梁祝》在腦海中上映好多遍了。也因此，那樣的美感衝擊，來得如此清晰，如此震撼，如此巨大。

來到三十多年、近四十年後的 2001 年，《梁祝》雖然不是李安時時惦念、常常想起的電影，當《紐約時報》發出專訪的邀請時，卻是這部影片躍上心頭，成為他指定的作品。李安說：

「我想深入談談這部電影的理由，應該是因為它總能喚起我純真的赤子之心。」（I think the reason I wanted to talk about this movie is because it reminds me always of my innocence.）

《梁祝》對於李安來說，是夢也似的、失落的古典文化中國最具體的印象展現。他表示，他每次拍電影的時候，都竭盡所能希望可以重現那份純真、無邪的赤子之心，那種我在看《梁祝》的時候明確感受到的天真和澄澈。李安拍電影以此為基礎，加上西方的影劇張力，加上概念和譬喻，加上柏格曼，加上高達，加上狄西嘉，加上費里尼，加上小津安二郎——無論他加入什麼樣的配方，李安指出，他彷彿永遠都想著要重現、要更新、要再次掌握那個九歲小男孩坐在花蓮電影院裡，望向大銀幕上映演著《梁祝》，當下的興奮、暢快，以及感動。

李安把那份筆墨難以描述的悸動比喻為「juice」。身為電影導演，他當然也愛看技術層面的點點滴滴，當然也愛看創作團隊的手法，愛看技巧，愛去思考幕前幕後工作人員在當時當刻所做出的「藝術抉擇」。然而，他更重視的還是「juice」。情感的核心。創作者怎麼被自己的作品感動。觀眾怎麼

被這些受感動的創作者所做出的作品感動。雖然言語難以形容，但，李安說，每次重看《梁祝》，眼淚一來，他就明白，他也就更希望自己在工作崗位上，也能成功地挖掘出自己作品裡的 juice。

從情感內核，李安和訪問人也談到了文化內核。李安說，在 1980 年代開始，尤其到 1990 年代，華語電影愈來愈受到國際間的重視，但當現代觀眾與論者認定這些 1990 年代的電影真正呈現出了中國電影傳統的同時，他也一再反思，一再自省——他並不認為那些誕生在國際東方熱、中國熱時期的作品，印證了什麼「電影傳統」。在他心目中，《梁祝》才是真正有脈絡可追溯的華語電影傳統代表之一，那才是他真正感受到的文化傳承、源遠流長。

儘管，那其實是經過文人、藝術家、前輩電影工作者「想像」出來、「重建」出來的古典「印象」。李安表示，他到中國大陸拍攝《臥虎藏龍》，那時他對現實世界裡的真的「中國」幾乎不了解也不認識，他心裡深藏的、長年薰陶的，正是由《梁祝》這一系電影裡悠然生成的文化印象，而這一個鮮活存在於藝術工作者想像世界裡的文化中國，也是他在自己的電影作品裡繼續投射，繼續傳承的文化印記。

《梁山伯與祝英台》絕對不是什麼曠古絕今影史第一佳片。李安表示，對他來說，《梁祝》電影最珍貴的價值是整部作品呈現出的誠懇和率真，是這份對待作品、對待觀眾的態度，讓他每次欣賞，都被打動，都會落淚。他看《梁祝》不是為了師法什麼高難度的技巧或追求什麼深奧的藝術哲理；「I watch it for the feeling,」李安補充：「the feeling of the innocence of watching a movie and wanting to believe.」

「欣賞電影的純粹與直觀」，還有「希望相信」的內在驅力，加在一起，便是淚水泉湧。那不是悲哀，那不是同情，那也不見得是為天下有情人同聲一哭的感嘆；說到底，其實為的是一份執著，一份信念，一份感動。徹徹底底享受著「觀賞」的過程，同時關照著幕前劇中人物的喜怒哀樂、悲歡離合，也同時品味著幕後整個創作團隊群策群力、使命必達的職人精神。

在這篇專訪裡，李安引導 Rick Lyman 隨著他的角度一同去鑑賞《梁祝》，同時拿他自己的作品來與《梁祝》對照，比如《臥虎藏龍》結尾玉嬌龍飛身投崖，飛入雲靄的段落，他說，隱隱約約，他似乎正在向《梁祝》的「化蝶」結尾致敬似的，那是自由與安詳，是彩虹萬里百花開，是地老天花永遠不變。

更有甚者，李安藉由《紐約時報》的專訪，以《梁祝》為實例，向西方世界的讀者細細闡述了他心目中最具代表的東方電影、華語電影美學。他以《梁祝》的開場戲為例，細細說明，影片從祝家村玉水河上白石拱橋的大遠景開始，接著是大街上的行人，鏡頭搖至祝家花園，我們看到英台亮相，看到她憑欄遠眺，看到她眼中所見、心中所想——仕子結伴遠行，在橋下渡口登舟欲往杭城求學——然後，樂聲漸弱，笛曲幽幽，女聲清唱悄悄托住英台心事：祝英台在閨房，無情無緒意徬徨。英台回身入內，攝影機一路跟著，從陽台，到客室，到內間。

這是華語電影工作者在不知不覺且有意無意之間，精采呈現出來的敘事手法。李安分析——由外景、外在的世界，進入景框、靠近人物，然後看見劇中人物所看見的東西，通常，李安補充，「所看見的東西」最有可能是自然界的現象；比如明月，比如秋雨，比如奼紫嫣紅滿園開遍；於此，英台所看見的則是街市行人、渡頭旅客。

然後，我們透過人物所見，貼近了人物內在，感受到角色的內心情緒。這是非常中華文化式的表現方式。這也是不少華人創作者很擅長處理的、近似「心理分析」式的敘事，它就是賦、比、興。

在 Rick Lyman 的筆下，李安為此做了結論：「We just didn't go there directly, only through metaphor.」這樣的比興手法，對照《梁祝》，對照李翰祥其他作品，對照胡金銓、岳楓、陶秦、易文，對照嚴俊，對照李安自己的作品，雖然不敢說「放諸四海皆準」，卻真的是一個相當重要的表徵。在李翰祥的《梁祝》、《江山美人》、《武則天》，甚至《後門》，還有費穆導演的《小城之春》等等，這種先環境再人事，層層逼近的藝術處理，往往是令作品「引人入勝」的妙筆所在。

李安九歲初識《梁祝》，家中長輩比孩子們還更瘋更迷，看了一次又一次；據他回憶，某回颱風夜，家人仍執意出門「三刷」，大雨滂沱中讓小孩留守看家……透過李安的描述，我們再次明瞭《梁祝》當年所謂「現象級」的風行草偃，究竟如何「所向披靡」。自2001年這篇訪談問世至今，帶給我們後輩觀影者、創作者、研究者的啟發，實在難以估計。幾次重讀這篇〈Watching Movie with/Ang Lee〉，都讓我再次確定，這應該是《梁山伯與祝英台》在英文世界中，最情感豐沛也同時最理性、清晰、條理分明的美學分析。

李安說，他到十八歲求學階段終於開始大量接觸所謂「殿堂級」的國際電影；自然，那些名家名作對他帶來的衝擊，也是非同小可。不過在多年後回想起來，李安覺得，能像《梁山伯與祝英台》一樣留給他那麼深刻人生銘印的作品，為數真的不多：柏格曼的《處女之泉》是一部，狄西嘉的《單車失竊記》是一部，小津安二郎的《東京物語》是一部，或許再加一部安東尼奧尼《慾海含羞花》……

「這些是影響你最深的片子」他表示：「電影結束，走出戲院，你會覺得自己不再是稍早走進戲院的那個人，你覺得脫胎換骨」。《處女之泉》、《單車失竊記》、《慾海含羞花》，還有《東京物語》，以及《梁山伯與祝英台》。做為一位電影人，那樣「脫胎換骨」的啟發，要怎樣植入自己的作品，讓那份悸動能繼續傳承下去？李安追尋的答案，就是他所謂「無以名狀」、「文字不可描述」的「juice」。

所有的品味，所有的分析，都不必急著在第一時間完成。李安強調，在他的電影世界裡，他希望這些都隱身於無形。他追求的「juice」存在於整部作品汁液豐沛的情感核心；然而，要探身觸碰那個最柔

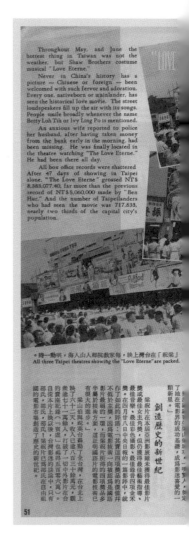

• 一時一齣哄，海人山人相院家家每，映上灣台在「祝棠」
All three Taipei theatres showing the "Love Eterne" are packed.

軟的湧泉之口，很容易會讓創作者和觀眾感到失去防衛、敏感卻也無助。但他希望——也同時鼓勵——我們能一同在黑暗的電影院裡，跟很多人一起，卸下心防，成就那份彼此的相信。那是一種天真而直觀的「看電影的享受」，是年僅九歲的李安，當時在花蓮的電影院裡，大銀幕前，看著《梁山伯與祝英台》，親身體會過的美好。

《梁山伯與祝英台》在台灣造成空前轟動，消息傳至香港及星馬，也震驚邵氏高層，《南國電影》特別闢出篇幅報導。作者提供，圖片輯自《南國電影》65 期（1963 年 7 月號）。

「梁山伯」片鉅幕銀濶色彩體藝綜氏邵

ERNE" in Eastmancolor & Shawscope

《梁山伯與祝英台》片中「二亭一橋」之「思古亭」主景。蘇章愷提供，圖片輯自《南國電影》61 期（1963 年 3 月）。

《梁山伯與祝英台》電影曲譜

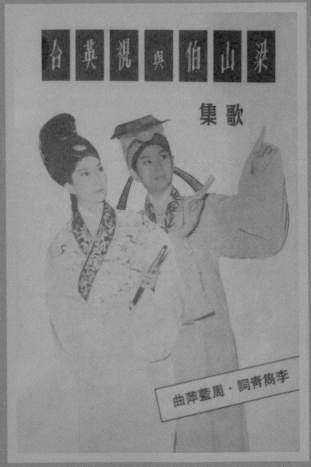

《梁山伯與祝英台》的歌曲及電影音樂是它廣受歡迎的重要原因之一，左為邵氏《南國電影》第 61 期（1963 年 3 月）附贈的歌曲薄冊，右為台灣唱片公司自行印製的完整版所有插曲之曲譜。作者提供。

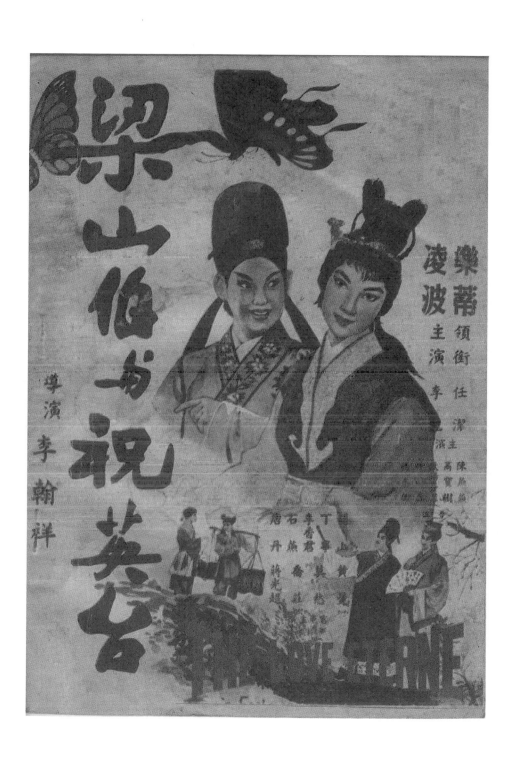

作者註：這首〈意徬徨〉的開頭數小節，就是前文提及、1988 年在台重映時因故刪節的音樂片段。

我們的電影神話

D調 2／4　3／4　　　　　大學之道　　　　　　金　銓詞
　　　　　　　　　　　　　　　　　　　　　　　　周藍萍曲

（〝梁山互與祝英台〞插曲）

（男女聲合唱與英台、山伯、老師、肥仔獨唱）

MODERATO（輕鬆活潑地）

|5 — |6·56 |1i·235 |2321656i |5235 6i |5 —‖
（前奏……………………………………………………………………）

（女聲）ALLEGRETTD（輕鬆活潑地）

|553 6·153 |0561 22·— |5·6 16 |565 3 |
子曰　詩云　　朗朗　讀哎　磨穿　鐵硯

（男聲）|0 055 3 6·153 |0561 22·—— |5·616 |
　　　子曰　詩云　朗朗　讀哎　　磨穿

|2·532 1— |0323 5·6 16 |5·627 66 |
用功夫　　　從今　了　却　英台　顧哪

|565 2 1·532 1 — |0161 2·35 0·35 |
鐵硯　用功夫　　　從今　了却英台

|0166 3·561 |01013 2216 |5·613 55· |
良師　益友　共一　　盧啊！　共　一　盧啊！

|600 0165 5·635 |66— 5·135 21· |
顧！　良師　益友共一　盧啊！共　一　盧啊！

MODERATC　　　3／4（男女聲齊唱如朗誦地）

|5i6532 |1111 |1122 · |1556 ·|762 ·2|
（間奏………………）　大學之道　在明明德　在親民　在

（8）

作者註：〈大學之道〉乃是胡金銓選輯四書典籍中的文句，組構而成的唱段。

266

（續〝大學之道〞）

2/4　　　　　　　　3/4
‖15·66·‖55·35‖5120‖325120‖162560‖
止於　至善　知止　而後　有定　定而後能靜　靜而後能安

2/4　　　　　　　3/4
‖325120‖162514　—‖76256‖76256‖
安而後能慮　慮而後能　得　　（間奏⋯⋯⋯⋯⋯）

（老師獨唱）2/4　　3/4　　　（齊唱）　　（老師獨唱）
‖3265—‖35120‖76256 0‖76256 0‖325122‖
古之欲　明　德　於天下者　先 治其國，　欲 治其國者

（齊唱）　　（老師獨唱）　2/4（齊唱）
‖76256 0‖125122‖76256‖6　—‖0　　0‖
先 齊其家　欲 齊其家者　先 修其　身。（老師以手制止眾生）

3/4（老師獨唱自由節奏）2/4　　3/4　　（學生獨唱）
‖32·65··‖35120‖762··‖725600‖32·65··‖
子曰；學而　時 習之，　不 亦　說 乎？有朋　自遠

2/4　　　　3/4　　　（老師唱）　2/4
‖35120‖762··‖725600‖32·65··‖351220‖
方　來　不亦　樂 乎？　關關 睢鳩　在 河之洲

3/4（英台唱）2/4　　　　3/4（老師唱）
‖35120‖7632·‖725660‖72560‖322265·3‖
（間奏）窈窕淑女　君子好逑　（間奏）　唯女人與小人 為

2/4　　　　　3/4（山伯唱）　　　　2/4
‖35120‖35120‖72632·‖7256—‖7　2‖
難 養也　（間奏）　近之則不遜　遠之則怨　（肥仔鼾聲

（9）

（續＂大學之道＂）

|3̇ 5̇ 1 3̇ 5̇ 1 | 2̇ 6 – | 5 0 0 ‖
大作，老師怒走向 肥仔以戒尺擊肥仔書枱肥仔驚醒）

3/4（老師唱）2/4　（肥仔唱）
|1 3 2 6 5…‖ 3 5 1 2 0 | 6 5· 　| 3 5 0 0 | 6 5· 　|
子曰飽食 終 日 飽食 終 日 飽食

（肥仔唱）
|3 5 1 2 0 | 0 0 | 0 0 | 6 5· | 3 5 1 2 0 |
終日 　、 （ 老師白·下句） 飽食 終 日

（肥仔唱）
|0 0 0 | 0 0 | 3 5 1 2 0 | 0 0 | 0 | 0 0 |
（老師白飽食終日的下一句？） 下 一 句 　（眾笑）　（老師白

|0 0 0 | 0 0 | 0 0 | 0 0 | 0 0 | 0 0 |
飽食終日以後呢？）（肥仔白　飽食終日以後就不飽了！）（眾生大笑）

　　　　　3/4（肥仔唱）　　　　2/4
|0 0 0 | 0 0 ‖7 6 3 2…3 5 1 2 2…| 0 0 | 0 0‖
（老師白：真是朽木不可雕也）糞土之墻 不　可朽也（眾生聞之闔堂大笑）

（10）

《梁山伯與祝英台》大事年表

1954 年	邵氏製片廠於年中結束所有拍片工作，林黛主演《亂世妖姬》、尤敏主演《鳥語花香》成為邵氏位於九龍北帝街「南洋片場」最後兩部攝製內景的電影。自此，邵氏展開為期五年餘的租廠、租棚歲月，先後於華達、大觀及亞洲片廠等地拍片。
1955 年	十月，邵氏標得新界西貢坑口大埔仔亞公灣之政府公地，臨近清水灣道，地瀕大海，成為公司未來投資之重要項目。
1957 — 1958 年	1957 年年底，邵逸夫自新加坡抵達香港，進駐邵氏製片廠。1958 年九月正式接掌製片業務，並積極推動興建全新片場。
1960 年	邵氏開始攝製彩色及黑白的綜藝體電影，時裝歌舞、古典宮闈為優先開發之類型，繼之以民間故事、傳奇演義，成就斐然。原欲納入武俠類型，因南洋方面政策緊縮而暫時擱置。11 月，邵氏清水灣影城正式啟用。
1962 年	邵氏與電懋競爭日趨白熱化，電懋公司總經理鍾啟文於 8 月 28 日請辭獲准。

1962 年 9—10 月	邵氏及電懋人員異動；嚴俊、李麗華夫婦與電懋結盟，趙雷約滿將入電懋，葉楓約滿將入邵氏。
	邵氏影城啟動古裝片攝製小組，以李翰祥為總監督，開拍《紅娘》（王月汀導演）、《玉堂春》（胡金銓導演）、《楊乃武與小白菜》（何夢華導演），並籌劃《鳳還巢》（高立導演），均為彩色綜藝體電影。
1962 年 10 月下旬	電懋之衛星公司、嚴俊主持的「國泰」著手籌備《梁山伯與祝英台》，由嚴俊導演，李麗華、尤敏主演；邵氏決意搶拍。
1962 年 11 月 7 日	邵氏《梁山伯與祝英台》由李翰祥導演，周藍萍作曲，李雋青撰詞，開始錄製歌曲，靜婷、凌波、江宏、顧媚等主唱。次日下午，邵氏準備就緒，《梁山伯與祝英台》於影城二號棚開鏡，拍攝「十八相送」的觀音堂景。
1962 年 11 月上旬	邵逸夫正式宣布將全面推動彩色綜藝體電影攝製計劃，同時揭曉二十餘部已經開拍或正在籌備的新片，分為歷史故事與民間故事兩類，全為古裝，意在進軍歐美市場。
1962 年 11 月 28 日	嚴俊導演，李麗華、尤敏主演《梁祝》在電懋永華片場正式開鏡，拍攝學堂場面。嚴俊於媒體酒會發下豪語，必將《梁祝》打造成精采好戲。
1962 年 12 月 1 日	香港媒體報導，邵氏《梁祝》樓台會已拍攝十餘日，感人至深。
1962 年 12 月 8 日	香港媒體報導，樂蒂攜愛女遷入影城暫住趕戲，邵氏影城六個廠棚已有三個供《梁祝》拍攝，一搭景、一拍攝、一拆景。
1962 年 12 月 15 日	香港媒體報導，樂蒂、高寶樹合演，尼山書館英台訪師母求媒之主場戲拍畢後，邵氏《梁祝》只剩「十八相送」未拍。
1962 年 12 月 15 日	台灣媒體刊登香港航訊，邵氏為延遲嚴俊導演《梁祝》攝

	製進度，要求李麗華返回影城拍攝尚未完工之《楊乃武與小白菜》。
1962 年 12 月 18 日	邵氏於香港媒體發布的宣傳稿稱影城的「運河實景」首次使用，《梁祝》劇組「在冬天拍攝游泳、洗澡戲」。
1962 年 12 月 21 日	香港媒體報導，邵氏已開始拍攝「十八相送」戲段。
1962 年 12 月 24 日	香港媒體刊出十八相送之長亭送別──〈求親早到祝家村〉唱詞。
1963 年 1 月 10 日	下午五時，邵氏《梁祝》之主要演職員飛往日本拍攝特效場面。
1963 年 1 月 16 日	樂蒂、凌波自日本返港。
1963 年 1 月 18 日	李翰祥、胡金銓、任潔、李昆、鄒文懷等自日本經台北返港。
1963 年 1 月 24 日	香港媒體報導，邵氏《梁祝》內景已全部完成。
1963 年 2 月 8 日	中國大陸於 1954 年出品的彩色越劇電影《梁山伯與祝英台》於香港普慶、國泰、仙樂三院重映。三月底轉進南洋，由國泰機構發行，於星馬重映。
1963 年 2 中旬	盛傳李麗華將投效邵氏，後經證實。李麗華並於五月赴法國出席坎城影展，邵氏出品《武則天》入選競賽項目。
1963 年 3 月 9 日	台灣媒體報導，邵氏總經理周杜文與中影簽署完新片《山歌姻緣》合拍協議後，轉與台灣本地片商洽談邵氏電影映權。周杜文攜至台灣的「邵氏套裝」共有十八部，開價美金四十五萬元（約合新台幣二千萬元以上），後來減至美金三十五萬，片商之間爆發激烈競爭。
1963 年 3 月 13 日	媒體報導，新成立的明華影業取得邵氏新片在台映權，代價是二百一十萬港幣。明華影業的主要成員為黃銘、原順伯、杜桐蓀、賴春波等原本以日片為經營主力的片商。

1963 年 3 月	尤敏因與日本東寶有約在先，必須提前完成她在《梁山伯與祝英台》的戲份，以便趕赴東京及檀香山，展開《香港東京夏威夷》攝製工作。3 月 15 日尤敏與資深影星王引共同赴日，隨後轉進夏威夷，與日本影星寶田明、加山雄三合作拍片。

邵氏三部新片《梁山伯與祝英台》、《花團錦簇》、《第二春》（台灣上映時改名為《巫山春回》）正式入選於東京舉行的第十屆亞洲影展，邵氏內部人員表示，《梁祝》倉促趕拍，奪魁希望不高，目前冀望《第二春》的杜娟可能拿下女配角獎。

1963 年 4 月 4 日	香港京華、黃金、樂都三院聯映邵氏《梁山伯與祝英台》。

1963 年 4 月 19 日	第十屆亞洲影展閉幕，《梁祝》獲四項技術獎——最佳音樂周藍萍、最佳錄音王永華、最佳攝影賀蘭山，以及最佳美術獎，外電將佈景師陳其銳之譯音誤植為陳志仁，亦有媒體報導美術獎得主為李翰祥。

1963 年 4 月 23 日	台灣媒體報導，國語和台語的《梁山伯與祝英台》要打對台別苗頭。

邵氏《梁祝》由明華公司發行，定 5 月 1 日起在台北市的遠東、中國、國都三院上映。另有華明公司楊祖光製片、美都歌劇團演出的彩色歌仔戲電影《三伯英台》也敲定同日在大觀、大光明獻映，並有寶宮、三興、金山、明星等慣映國語片的戲院加入聯映數日。

1963 年 4 月 24 日	國台語雙包《梁祝》提前於今日上映。

邵氏《梁山伯與祝英台》於台北市遠東、中國、國都三院正式推出，首輪票價為新台幣十二、十三、十四元整，軍警優待為新台幣六、七、七元整。

1963 年 4 月 27 日	邵氏《梁祝》票房逐漸發酵，未獲得邵氏套裝映權的台灣電影發行龍頭聯邦公司醞釀與電懋合作。同日晚間，邵

　　　　　　　　　　　氏《梁祝》於新加坡首都戲院推出週六半夜場。

1963 年 5 月 1 日　　　邵氏《梁祝》於新加坡首都戲院正場獻映至 5 月 5 日，再轉進一般院線接映。

1963 年 5 月 14 日　　　台灣媒體報導，邵氏於《梁祝》在香港下片後進行業務檢討──《梁祝》於港上映約三週，票房收入約為三十餘萬港元，扣除稅金、分帳、宣傳費等，實際盈餘僅港幣二萬元。由是，邵氏總裁邵逸夫決意暫時改變製片方針，少拍黃梅調歌唱，將重心轉移至抗戰故事、時裝歌舞、清宮歷史等。

1963 年 5 月 15 日　　　邵氏《梁祝》於台北上映滿晉三週，後勢看漲，已破多項票房紀錄。

1963 年 5 月 28 日　　　邵氏《梁祝》在台北上映近五週，已粉碎台北電影發行史上所有中西日等影片最高票房紀錄。

1963 年 6 月 19 日　　　邵氏《梁祝》原定上映最後一日（映期滿八週），應觀眾要求「鐵定也無奈」一再加延。《徵信新聞報》則於今日（原定的下檔日）開出社論，深入探討《梁祝》所造成的種種現象。

1963 年 6 月 24 日　　　邵氏《梁祝》於台北首輪上映最後一日，次日為端陽佳節，明華影業順勢於台北的遠東、中國、國都三院推出林黛主演《白蛇傳》。

1963 年 8 月 24 日　　　深夜至 25 日凌晨李翰祥於在香港寓所發表談話，正式宣布脫離邵氏，與國泰機構及台灣的聯邦影業合作，成立「國聯」公司，並選定亞洲片場做為製片基地，籌拍古裝電影。邵氏採取嚴厲法律行動，限制李翰祥在港拍片。

1963 年 9 月 4 日　　　民國五十二年度獎勵國語影片及個人技術得獎名單（即第二屆金馬獎）揭曉，邵氏《梁山伯與祝英台》獲最佳劇情片、最佳導演（李翰祥）、最佳女主角（樂蒂）、最佳剪輯（姜興隆）、最佳音樂（周藍萍），凌波獲頒最佳演員特別獎。

1963 年 9 月 20 日	《梁祝》亞洲影展、金馬獎最佳音樂得主周藍萍攜眷返台，舉行盛大記者會。
1963 年 10 月 4 日	《梁祝》第二次在台灣正式發行。全新拷貝運抵台灣，十月四日晚場於台北市國際、國泰、國都三院舉行葛樂禮颱風救災義映，次日起盛大聯映，票價略低於四月首映時的價格，為新台幣十、十一、十二元整；上期數週，一再加延，欲罷不能。
1963 年 10 月 8 日	李翰祥抵台預備參加金馬盛會，與周藍萍等聯合召開記者會，正式宣布國聯將在台灣展開製片業務。
1963 年 10 月 30 日	凌波訪台，影迷擠爆松山機場，原定的遊行因恐場面失控，臨時取消；晚間於中國戲院、遠東戲院的《花木蘭》義映見面會隨片登台，高歌數曲。
1963 年 10 月 31 日	上午，凌波登上彩蝶花車，遊行台北街頭謝票，萬人空巷，全城陷入瘋狂。
	下午，第二屆金馬獎頒獎典禮於台北市國光戲院舉行，李翰祥、周藍萍、凌波等皆親自受獎。
1963 年 12 月 21 日	台北各報影劇新聞記者選出全年度國內十大影劇新聞，《梁山伯與祝英台》造成空前賣座紀錄高踞第一。凌波訪台名列第二。李翰祥脫離邵氏組織國聯公司抵台拍片名列第三。
1963 年 12 月 27 日	台灣媒體報導，台北市片商公會根據全年度賣座紀錄，於 26 日發表 1963 年 1 月至 12 月（統計至 12 月 23 日）全市影片賣座紀錄，《梁山伯與祝英台》高踞第一名，全年兩度於台北首輪上映，票房加總為新台幣九百一十二萬。
1964 年 1 月 20 日	邵氏《梁祝》全新拷貝運抵台灣，於台北遠東戲院特映，後轉至新世界、金山、三興、國都等戲院接映。
1964 年 12 月 19 日	嚴俊導演《梁祝》一度更名為《化蝶奇緣》，又改回原名

《梁山伯與祝英台》，由國泰機構發行，於國泰集團發跡重鎮——吉隆坡之光藝（Pavilion）戲院，搭配金城戲院，安排半夜場優先放映。

1964 年 12 月 22 日　嚴俊導演《梁山伯與祝英台》於新加坡國泰（Cathay）戲院特映兩日，12 月 24 日起轉至一般院線聯映。

1964 年 12 月 25 日　嚴俊導演《梁山伯與祝英台》於香港的倫敦、百老匯、國賓三院聯映。

1965 年 1 月 23 日　台北的國都、國泰、嘉興（原三興戲院）、金山、復興等五院聯映邵氏《梁祝》，再次欲罷不能，包括常映台語片的大觀戲院亦加入獻映。

1965 年 2 月 1 日　嚴俊導演《梁山伯與祝英台》於農曆春節上檔，2 月 1 日大年除夕在台北的國光、兒童、第一、大中華、寶宮等五院，晚間兩場優先獻映。台北首輪映期約兩週，為 1965 年度全年排名第十，收入約為新台幣一百七十四萬元。這也是尤敏從影十餘年最後一部上映的新片。

1969 年 4 月 24 日　邵氏《梁祝》第五度在台重映，邵氏此際已於台灣設立分公司，發行自家影片；《梁祝》於中國、大中華、國都三院獻映至 5 月 7 日，映期約兩週。11 月 10 日第六度再現江湖，再次在台獻映於台北市的紅樓、大勝、南京、金山、僑聲（原三興戲院）、北新等院聯映兩天。

1977 年 7 月 21 日　《梁祝》再度在台獻映，邵氏安排大世界戲院以及第一、寶宮、松都、北新聯合獻映。

1982 年 7 月 29 日　《梁祝》第八度在台獻映，台北開出大世界、遠東、僑興、士林陽明、永和、板橋中國、三重天台，外加大世紀及頂好兩家中型西片戲院，同時聯映。

1988 年 3 月 8 日　《梁祝》因年前幾次國際影展觀摩放映，仍舊轟動，此際由新的片商引進台灣，重登首輪院線。3 月 8 日起於萬國、台北兩條院線獻映，大台北地區共計超過三十二家

戲院聯合上映，十餘日下檔後應觀眾要求再於四月初續映。上映時依當年規定，將李翰祥、朱牧等創作者自片頭字幕與文宣資料除名。

1990 年 4 月	香港尖沙咀海城大酒樓夜總會特邀凌波、靜婷連袂演出全本《梁祝》演唱會，轟動海內外。
1990 年 5 月	《梁祝》演唱會震撼香江，5 月 9 日、10 日，凌波、靜婷也於台北國父紀念館隆重開唱。台灣電影片商乘此熱潮，再將 1988 年上映的《梁山伯與祝英台》於 5 月 19 日推出重映。
1991 年 6 月	因台灣地區的 KTV 熱潮方興未艾，影帶業者起意整理出「邵氏原聲原影」之電影金曲伴唱帶，《梁祝》、《江山美人》為其中最重要的主打曲目。
1993 年	李翰祥導演來台禁令解除，年底金馬三十盛會，華語影壇幾代影人大團圓；李翰祥、凌波、靜婷等連袂出席台北真善美戲院的《梁祝》放映活動。
2002 年	《梁山伯與祝英台》於問世滿四十週年之前，完成數碼修復，邁向數位年代，並先後於港台等地的「邵氏電影節」亮相，12 月中旬於台北微風國賓影城登場時更再次造成轟動。《梁祝》修復版本於 2003 年春天首發 DVD、VCD 影音光碟，年後再發行高清藍光。
2013 年	《梁山伯與祝英台》於 4 月台北金馬奇幻影展舉辦「歡唱場」，11 月於金馬五十再次獻映，凌波親臨放映現場與影迷團聚，並再度高歌〈遠山含笑〉。
2019 年	《梁祝》再次登上台北金馬影展於 4 月開辦的奇幻影展「歡唱場」；李翰祥導演之女、金馬獎最佳服裝設計獎得主李燕萍，以及作曲家周藍萍之女、製片人周揚明，相偕出席盛會，與影迷同歡。
2023 年	邵氏出品，李翰祥導演《梁山伯與祝英台》問世六十週年。

國際影壇大事年表

1950 年代初期

1950 年代初期電視產業在二次戰後迅速崛起，好萊塢於 1950 年代初期推動技術革新，希望以彩色（彼時電視仍以黑白為主）、立體聲、大銀幕等聲光視聽效果，吸引觀眾走入電影院。自 1950 年代初期開始，各種不同攝製和放映系統，在影壇爭奇鬥艷，其中最受矚目的包括 3-D 立體電影、以三機攝製搭配三機放映拼組成全幅畫面的新藝拉瑪體（Cinerama）、以壓縮鏡頭拍攝並放映的寬型「新藝綜合體」（CinemaScope）或簡稱為「綜藝體」、以大尺幅的膠卷攝製並放映的七十糎系統如陶德 AO 體（Todd-AO）、「特藝拉瑪體」（Technirama）等等。

其中，最為業界及觀眾接受的是搭配淺淺弧度的弧形闊銀幕「綜藝體」，還有搭配超深弧形闊銀幕的七十糎系統。尤其前者，對於戲院而言改裝成本較低，在很短的時間內就風行草偃，自 1960 年代初期開始，便成為全球影壇的標準配備。

1953-1954 年

時名「東南亞影展」的「亞洲影展」於日本東京首度舉行。

1953 年由日本大映公司國際知名製片人永田雅一發起，最初乃為拓展東南亞電影市場，於是整合各界製片及發行勢力，同年十一月在馬尼拉創辦「東南亞電影製片人協會」，並於 1954 年起舉行競賽類型的電影節活動，彼此切磋觀摩。自 1957 年第四屆起更名為「亞洲影展」，1983 年則擴大為亞洲及太平洋地區的「亞太影展」。

「亞洲影展」與國際冷戰局勢，還有東亞地區的政局、外交等發展，密切相關，於 1950 年代至 1970 年代初期，也就是開辦起算近二十年的時間，影響之大，無與倫比。

1954 年第一屆影展活動由日方主導，香港參賽作品為亞洲影業出品《傳統》及邵氏製片廠的《勾魂艷曲》，代表中華民國參賽的作品則是香港永華影業出品《翠翠》，台灣方面的與會者除永華創辦人李祖永，尚有中影前身農教公司的總經理李葉，以及，知名日片代理商黃銘，亦即日後成為明華影業股東、於 1963 年春天取得邵氏套裝，發行《梁山伯與祝英台》的片商。

1955 年

香港華語影壇之「自由影圈」指標性製片勢力——永華影業爆發嚴重財務危機，於 1954 年秋天由債權人之一的國際公司（即國泰機構）接管片廠。

1955 年春天，李祖永與國際雙方達成合作協議，李於台灣取得政府金援，透過中影挹注資金，亞洲影業做為公證，由永華和國際攜手建立新的片廠設施；未幾，國際開始主導新的永華片廠製片業務，曾為自由影圈最具規模製片公司的永華影業名存實亡。

1957 年

國際更名為「電影懋業公司」，林黛以電懋作品《金蓮花》於第四屆亞洲影展勇奪最佳女主角獎，電懋威震東亞，積極拓展製片業務，開發市場，林黛也成為當前華語影壇最具國際聲望和票房實力的明星。

1958 年

電懋《四千金》於亞洲影展勇奪最佳影片，宣傳部門特製十數座小型獎盃，各個部門人人有「獎」，號稱「十二金獎」，威名席捲各地。與此同時，邵氏出品彩色古裝「黃梅調」歌唱片《貂蟬》再次將林黛捧上影后寶座，她在全球華語電影市場的「首席」地位更形鞏固。

義大利導演麥路西抵台拍攝反共戰爭巨片《萬里長城》，彩色攝製，闊銀幕技術，雖然風風雨雨，卻為台灣影人累積了極重要的國際合作經驗。

1959 年

邵氏於亞洲影展乃至國際電影市場的布局急起直追,由林黛、趙雷主演、李翰祥導演彩色古裝宮闈巨片《江山美人》獲第六屆亞展最佳影片,宣傳部門效法年前電懋《四千金》之場面,也打造「十二金獎」壯大聲勢;電懋黑白文藝片《玉女私情》則將尤敏捧上影后寶座。

李翰祥開拍「傾國傾城」片集,《王昭君》、《楊貴妃》率先開鏡,帶動華語影壇大型古裝電影的風潮。

1960 年

邵氏出品、李翰祥導演的藝術小品《後門》跌破眾人眼鏡,獲頒亞洲影展最佳影片,尤敏再以電懋作品《家有喜事》獲頒亞展影后。邵氏推動彩色綜藝體製片計劃,由林黛領銜,於日本開拍時裝歌舞片《千嬌百媚》,陶秦導演;並由李麗華領銜,於香港開拍古裝宮闈片《武則天》,李翰祥導演。

李翰祥導演、邵氏出品之古裝文學電影《倩女幽魂》,代表中華民國參加法國坎城影展,進入競賽項目,於影展期間放映,獲得好評。該屆坎城金棕櫚獎得主是義大利電影、費里尼導演《生活的甜蜜》(La Dolce Vita)。

1961 年

邵氏於 1960 年 11 月啟用全新建設之片場設施,邁入新年,大量開拍闊銀幕「綜藝體」之彩色與黑白電影,「邵電之爭」電懋方面已生節節敗退之象,苦思振作,1961 年初外景隊抵台拍攝《星星月亮太陽》,原擬代表中華民國參加同年的威尼斯影展,無奈進度延遲,只得放棄。

1961 年

邵氏《千嬌百媚》林黛擠下電懋《野玫瑰之戀》葛蘭，第三度榮膺亞洲影后。

日本東寶影業與電懋合作，尤敏及日本影星寶田明主演一系列文藝言情影片，第一部《香港之夜》展開作業。

1962 年

邵氏出品、李翰祥導演、李麗華主演《楊貴妃》代表中華民國參加法國坎城影展，榮獲影展技術大獎（Grand Prix de la Commission Supérieure Technique），表彰其傑出的棚內彩色攝影成就。

台灣正式開辦金馬獎競賽，獎勵優秀國語影片，電懋《星星月亮太陽》獲頒第一屆最佳劇情片，港台電影界往來更趨頻繁。此外，也因發展「綜藝體」闊銀幕攝製技術及彩色電影沖印業務，港台和日本影圈往來亦十分密切。

1961 年夏，邵氏原擬安排關山、張仲文主演，袁秋楓導演，拍攝彩色闊銀幕「吳鳳」故事，全片計劃在台灣製作，未果。一年後，老牌導演卜萬蒼於 1962 年春抵台，一方面接受台灣電影製片廠邀請，執導彩色綜藝體鉅片《吳鳳》，另一方面也為他在台灣攝製彩色綜藝體京劇電影《梁紅玉》埋尾。《梁》片為台灣資金、港台合作，大鵬劇校聯合演出，《吳》片則有日本方面的技術協助，這兩部電影同為台灣最早嘗試的闊銀幕「綜藝體」彩色電影之一。

與此同時，台灣的中影也積極和日本合作，《金門灣風雲》、《秦始皇帝》等重要製作接連開拍。

1963 年

電懋宣布不參加該屆亞洲影展，邵氏《梁祝》獲四項技術獎。

五月，邵氏出品、李翰祥導演、李麗華主演《武則天》參加法國坎城影展，入選競賽項目，於影展揭幕之次日舉行首映典禮，邵逸夫護送李麗華和丁寧步上紅毯，轟動各界，亦順利售出歐洲、非洲等多國映權。

李翰祥脫離邵氏，創辦國聯影業，抵台展開製片工作。年底，邵氏《梁祝》參加舊金山影展獲好評。

1964 年

「邵電之爭」愈演愈烈，港九自由總會出面斡旋，壓力終得紓解；雙方達成多項協議，並促成年中亞洲影展時共同會師於台北。

國泰陸氏意欲解決旗下製片機構廠房設施、片場空間不足的問題，積極聯繫其他投資人、企業主，並與台灣方面展開互動。

第十一屆亞洲影展於台北舉行，惜別晚宴當日，陸運濤等多位港台影業高層及相關主管官員等空難遇劫，華語影史自此完全改寫。空難後約一個月，原定所有跨域跨境之合作計劃，僅剩下李翰祥導演《西施》如期開鏡，其餘一切灰飛煙滅。《西施》費時一年攝製，於一九六五年十月正式推出公映。

1965 年

邵氏於 1964 年底正式進軍美國市場，第一炮《妲己》於紐約非華人社區的戲院上映，1965 年初打出第二炮：《梁山伯與祝英台》，獲得紐約各主流媒體好評。

1982 年

李翰祥北返中國大陸拍片一事於秋天證實，台灣方面禁映其所有新作；舊作如若重映，亦將於宣傳文案及片上字幕除名。

1993 年

李翰祥導演相關禁令終於解除，《西施》成為第三十屆金馬獎「金馬三十」影展開幕片，《梁祝》亦於影展中重映，昔日幕前幕後工作人員齊聚一堂。

2002 年

胡金銓導演《大醉俠》於五月在坎城影展經典單元亮相，召告世人邵氏經典名片的「數位年代」已經降臨。同年年中，港、台、星馬等地亦陸續露出相關訊息，年底並有「邵氏電影節」於各地接連推出，《江山美人》、《梁山伯與祝英台》等巨片以數位修復的嶄新面貌，震撼新世紀觀眾

2004 年

秋天，第四十二屆紐約影展推出邵氏放映專題，總題為「Elegance, Passion and Cold Hard Steel: A Tribute to Shaw Brothers Studios」，《梁山伯與祝英台》為單元開幕影片，於紐約林肯中心 Walter Reade 戲院獻映，凌波及夫婿金漢為座上嘉賓。

2023 年

新加坡華語電影節於 5 月 7 日，也就是《梁山伯與祝英台》於東方等一般戲院正式公映的六十週年紀念當日，舉行特別放映活動。

傳奇的邵氏片場。作者攝於 2012 年 2 月。

這片看似鐵工廠的建物，原為邵氏片場最早的古裝街區，長安大街、小橋流水、祝府大門等等，約莫就建在這個位置。作者攝於 2012 年 2 月。

邵氏一號棚以及拍攝《梁祝》開鏡戲觀音堂的二號棚。
作者攝於 2012 年 2 月。

邵氏片場的辦公樓。作者攝於 2012 年 2 月。

特別感謝

李燕萍女士	何希武先生
周揚明女士	林方偉先生
蘇章愷先生	容世誠教授
黃漢民先生	黃仁先生
劉宇慶先生	田豐先生

我們的電影神話——梁山伯與祝英台

靜婷女士

劉新誠先生

聯合新聞網暨「報時光」團隊

黃家禧先生（邵氏影城）

李行導演

本書初稿「我們的電影神話：梁山伯與祝英台（非虛構類紀實文學）」
研究計劃獲臺北市文化局 110 年第 2 期藝文補助。

我們的 ———————— 電 影 神 話

梁山伯與祝英台

作者／陳煒智

發行人／林宜澐

總編輯／廖志墭

主編／林佳誼

執行編輯／林韋聿

美術設計／蔡佳倫

出版／蔚藍文化出版股份有限公司

地址／ 110 台北市信義區基隆路一段 176 號 5 樓之 1

電話／ 02-2243-1897

臉書／ www.facebook.com ／ AZUREPUBLISH

讀者服務信箱／ azurebks@gmail.com

總經銷／大和書報圖書股份有限公司

地址／ 24890 新北市新莊區五工五路 2 號

電話／ 02-8990-2588

法律顧問／眾律國際法律事務所

著作權律師／范國華律師

電話／ 02-2759-5585

網站／ www.zoomlaw.net

印刷／世和印製企業有限公司

定價／新臺幣 450 元

ISBN ／ 978-626-7275-09-2

初版一刷／ 2023 年 6 月

286

我們的電影神話——梁山伯與祝英台

國家圖書館出版品預行編目 (CIP) 資料

我們的電影神話——梁山伯與祝英台/陳煒智作.— 初版.
-- 臺北市：蔚藍文化出版股份有限公司, 2023.06

面： 公分

ISBN 978-626-7275-09-2(平裝)

1.CST: 電影 2.CST: 影評

987.013 112004579